目錄 CONTENTS

柑仔陪你畫百變髮型 ·············· 4
歡迎進入髮型的魅力世界 ·········· 5

00 **髮型的重要性** ··········· 6
00 **髮型的基本結構** ········· 10
00 **如何加上頭髮** ·········· 13

瀏海位置 ······················ 15
半側髮角度 ···················· 15
瀏海細部描繪範例 ·············· 17
容易畫壞的部分 ················ 19
髮片概念 ······················ 20
髮片結構 ······················ 21
飄動型態 ······················ 21
運用展示 ······················ 22

1 **短髮** Short Hair ············· 23
【俏皮短髮】 ··················· 23
描繪髮片 ······················ 24
側面髮型 ······················ 25
背面髮型 ······················ 25
瀏海細節 ······················ 27
向上豎立的瀏海 ················ 27
短髮小心機 ···················· 28
翹髮位置變化 ·················· 29

2 **短捲髮** Short Curly Hair ······ 30
連續彎曲捲髮 ·················· 31
短捲髮變化款 ·················· 32

3 **直短髮** Straight Short Hair ··· 33
【女學生短髮】 ················· 33
瀏海稍作變化，就能展現不同性格 ····· 34
髮尾變化 ······················ 35
捲瀏海 ························ 36
短髮大捲 ······················ 36
造型綁髮 ······················ 37
個性髮型 ······················ 39
【綁髮】 ······················ 41
可愛小麻花 ···················· 41

4 **直長髮** Straight Long Hair ··· 43
【及肩長髮】 ··················· 43
畫髮絲小技巧 ·················· 44
長髮位置 ······················ 45

公主頭 ························ 47
髮線變化 ······················ 49

5 **長捲髮** Long Curly Hair ······ 50
【大捲髮】 ····················· 50
鬆軟捲髮 ······················ 51
不規則捲髮 ···················· 52
麻花辮公主頭 ·················· 53
飽滿馬尾 ······················ 53

6 **甜筒捲** Cone Curls Hair ······ 54
捲髮變化款 ···················· 55
細軟捲髮 ······················ 58
丸子頭造型 ···················· 60

7 **麻花辮** Braided Hair ········· 61
【基礎麻花辮】 ················· 61
麻花辮變化款 ·················· 62
麻花辮髮型 ···················· 63
背面編髮A ···················· 68
背面編髮B ···················· 69
背面編髮C ···················· 70

8 **馬尾** Ponytail Hair ·········· 71
雙馬尾造型A ·················· 72
雙馬尾造型B ·················· 73

9 **髮色** Hair Color ············· 77
畫金髮光澤 ···················· 78
光澤線技巧解說 ················ 78
光澤的應用 ···················· 81
畫黑髮的工具 ·················· 82
力度與線條粗細 ················ 82
畫黑髮光澤 ···················· 83
光澤多寡比較 ·················· 84
長髮光澤 ······················ 84
捲髮光澤 ······················ 85
黑髮光澤簡化 ·················· 86
黑髮光澤變化 ·················· 86
無光澤純黑髮 ·················· 87

10 **髮飾** Accessories ··········· 88
夢幻蝴蝶結 ···················· 89
優雅蝴蝶結 ···················· 92

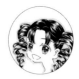

華麗蝴蝶結 ················· 93
浪漫髮帶 ···················· 94
清新髮箍 ···················· 95
花漾髮箍 ···················· 96
雅致髮圈 ···················· 96
耀眼髮圈 ···················· 97
側邊夾 ····················· 97
鯊魚夾 ····················· 98
垂墜髮飾 ···················· 99
晶燦寶石頭飾 ················ 100
皇冠髮飾 ··················· 101
植物頭飾 ··················· 101
女僕風頭飾 ················· 102
蘿莉風頭飾 ················· 103
休閒帽 ···················· 104
造型帽 ···················· 105
小禮帽 ···················· 107
古典歐風帽 ················· 108
貝雷帽變化款 ··············· 109

11 髮型應用 Change ········· 110

日常髮型 ··················· 111
約會髮型 ··················· 111
上班族髮型 ················· 112
上班族短髮 ················· 112
晚宴髮型 ··················· 113

12 男性髮 Men's Hairstyle ······· 114

三層髮畫法 ················· 115
柔軟捲髮 ··················· 116
短捲髮髮束 ················· 117
刺蝟短髮 ··················· 117
帥氣後梳髮 ················· 118
男性髮髮流變化 ············· 119
個性酷髮型 ················· 123
層次中長髮 ················· 124
馬尾中長髮 ················· 125
中長捲髮 ··················· 126
古風黑長髮 ················· 127

13 民族 Nationality ········· 128

中國古風髮型 ··············· 129
復古懷舊髮型 ··············· 130
日本江戶時代髮型 ··········· 131

綺麗花魁髮型 ··············· 132
韓國傳統髮型 ··············· 133
古希臘髮型 ················· 134
美式復古髮型 ··············· 135

14 動態 Dynamic ··········· 137

風與髮的動態 ··············· 138
微風吹拂 ··················· 139
逆風吹動 ··················· 140
強風吹襲 ··················· 141
正面風吹 ··················· 142
跑步迎風 ··················· 143
墜落動態 ··················· 144
角色動作與頭髮動態 ·········· 145
頭髮與物體 ················· 147
頭髮著地狀態 ··············· 148
趴地板頭髮狀態 ············· 148
頭髮下垂模樣 ··············· 149
平躺時頭髮狀態 ············· 149
其他動作頭髮狀態 ·········· 150
轉身的頭髮動態 ············· 153
魅力倍增的頭髮動態 ·········· 154
以髮片畫動態髮的技法 ········ 155
溼髮狀態 ··················· 158

15 特殊髮型 Special Hairstyle ········ 160

放縱想像的髮型 ············· 161
修正奇怪髮型A ·············· 168
修正奇怪髮型B ·············· 169
修正奇怪髮型C ·············· 170
修正奇怪髮型D ·············· 171
修正奇怪髮型E ·············· 172
修正奇怪髮型F ·············· 173
參考真人畫髮型A ············ 174
參考真人畫髮型B ············ 175
頭型素材使用說明 ··········· 176
頭型練習模版：女 ··········· 177
頭型練習模版：男 ··········· 178

髮型圖鑑 ················· 179

大家好，我們又見面啦！大家有照著前兩本好好學習嗎？這次我們要進入新的階段囉！還沒看過前兩本的同學，可以參考下面介紹，了解一下教學的內容唷！

基礎必學

想畫好Q版人物就從這本入手！從頭部到全身，每一個環節都有詳細解說，還有各種人物設計及創作角色時的思考方式唷！

想要畫可愛的奇幻生物一點都不困難，這本的教學內容將帶你了解創作萌怪的過程，無論簡單或複雜，你都可以輕鬆畫出來。

超想提升畫技嗎？快把我買回家吧！

Let's GO!

學會畫人物後，再來挑戰更進階的百變髮型，為你創作的角色添加更多的個人特色及魅力吧！

沒有基礎也可以跟著一步步學習，別擔心喔！

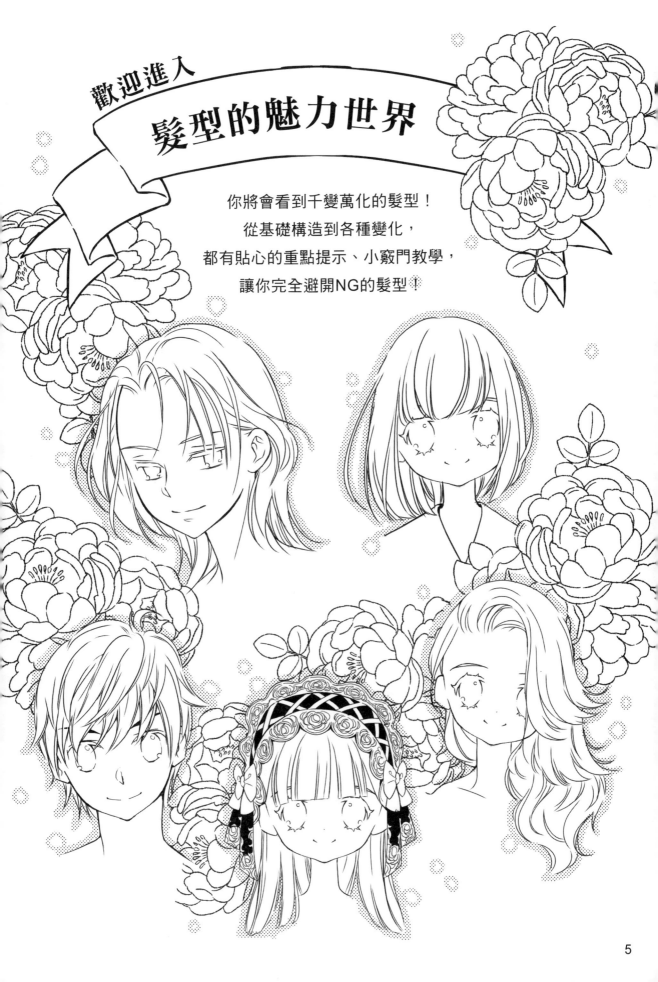

歡迎進入 髮型的魅力世界

你將會看到千變萬化的髮型！
從基礎構造到各種變化，
都有貼心的重點提示、小竅門教學，
讓你完全避開NG的髮型！

髮型的重要性

Point

髮型在角色設定上影響極大

同樣的一張臉，套上不同的髮型，就能塑造出不一樣的角色。髮型還能加強人物的性格與特色，讓看到的人立即就對角色性格做出直覺的判斷。

用同一張臉來比較看看吧！

柔和短髮

讓人感覺個性親切的女孩。

氣質公主頭

散發氣質的大家閨秀。

俏皮短髮

充滿男孩子氣的小女生。

高雅捲髮

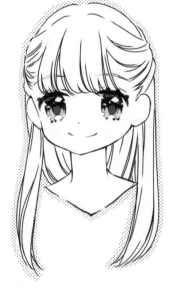

注重外貌、自我要求滿高的淑女。

加強・輔助情緒展現

除了用表情表達角色的感情，還能藉由頭髮的動態來加強或輔助，展現角色的多種情緒。

樂

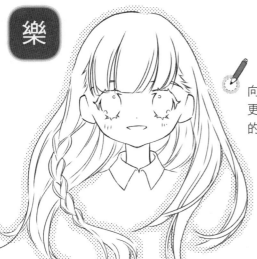

向外擴散的頭髮，更能展現角色喜悅的情緒。

憂

飄散的髮絲透露著不安的心情。

默

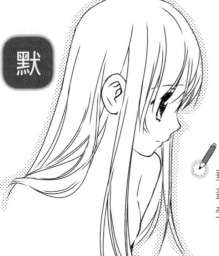

垂在臉頰旁的髮絲、蓋眼的瀏海，明顯感受到沉默的氛圍。

怒

雖然不真實，但怒髮衝冠確實能表達生氣的情緒。

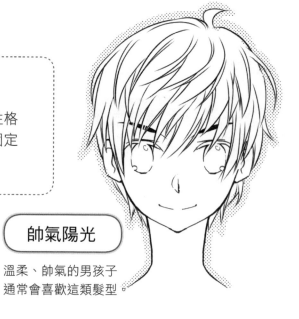

Point

性格表現

可以利用髮型變化彰顯角色的性格特色。而某些髮型則會呈現較固定的個性與形象。

帥氣陽光

溫柔、帥氣的男孩子通常會喜歡這類髮型。

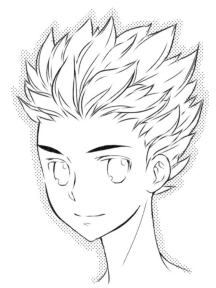

傲嬌軟萌

捲髮給人直率、任性的感覺,很適合傲嬌的角色。

火爆性格

刺蝟般的髮型常常顯現個性很衝的形象。

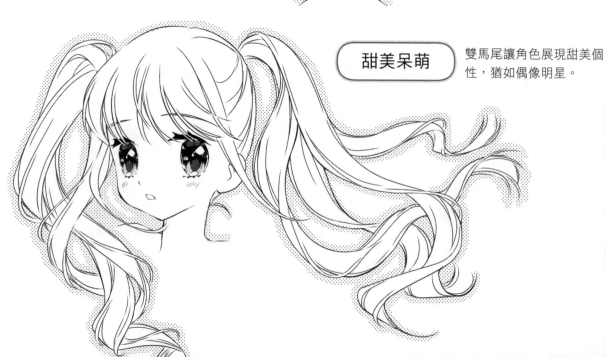

甜美呆萌

雙馬尾讓角色展現甜美個性,猶如偶像明星。

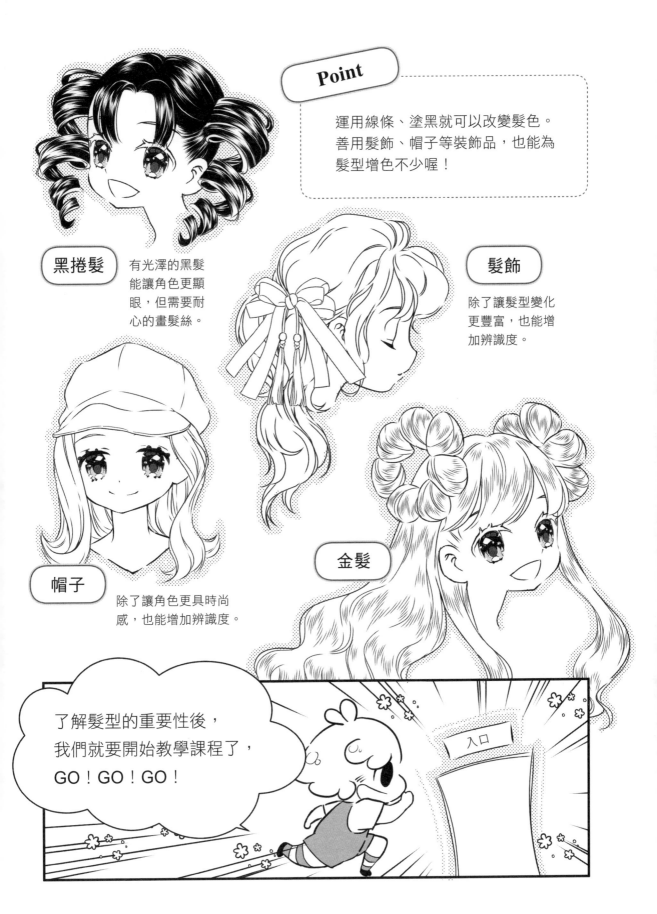

Point

運用線條、塗黑就可以改變髮色。
善用髮飾、帽子等裝飾品,也能為
髮型增色不少喔!

黑捲髮

有光澤的黑髮
能讓角色更顯
眼,但需要耐
心的畫髮絲。

髮飾

除了讓髮型變化
更豐富,也能增
加辨識度。

帽子

除了讓角色更具時尚
感,也能增加辨識度。

金髮

了解髮型的重要性後,
我們就要開始教學課程了,
GO!GO!GO!

入口

00

髮型的基本結構

無論畫什麼髮型，首先要了解頭髮分布的位置。

👑 雖然畫起來像是一個平面，實際上每一種髮型都分成四個部分。

分解 ➡

①前髮（瀏海）
②側髮
③後髮
④裡髮（內側髮）

👑 **中心點**

畫任何髮型都是由中心點出發喔！

👑 **後髮**

可增加頭髮的立體度、控制髮量多寡。

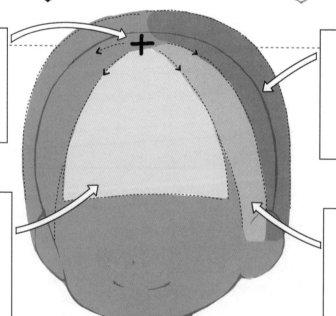

👑 **瀏海**

只要髮型不同，瀏海也會跟著改變。

👑 **側髮**

一般用於修飾臉頰，輔助整體造型。

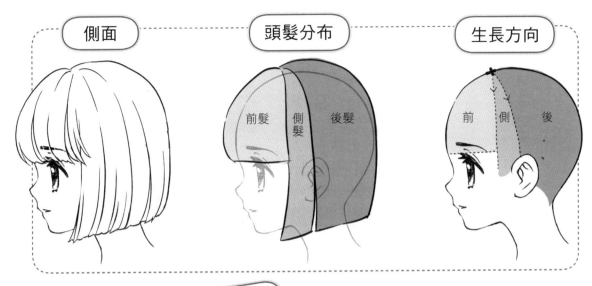

側面	頭髮分布	生長方向
	前髮 側髮 後髮	前 側 後

問

Point

為什麼需要知道頭髮的生長位置？

☑ 為了畫出正確髮型。
☑ 讓髮型生動、不死板。

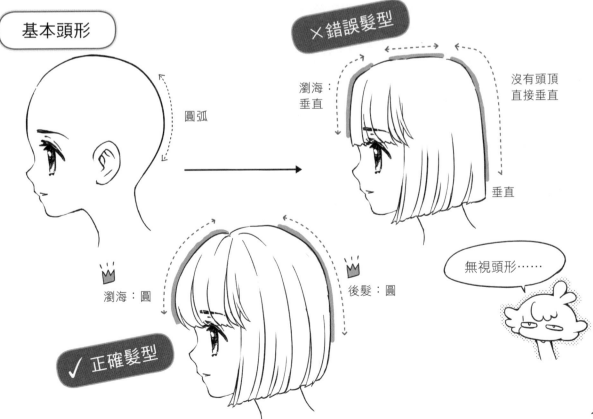

基本頭形

✕ 錯誤髮型

圓弧

瀏海：垂直

沒有頭頂直接垂直

垂直

瀏海：圓

後髮：圓

✓ 正確髮型

無視頭形……

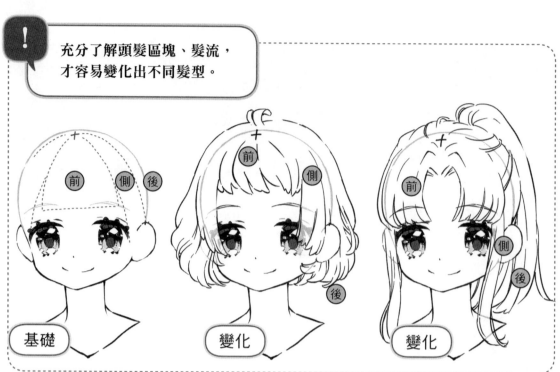

充分了解頭髮區塊、髮流，
才容易變化出不同髮型。

基礎

變化

變化

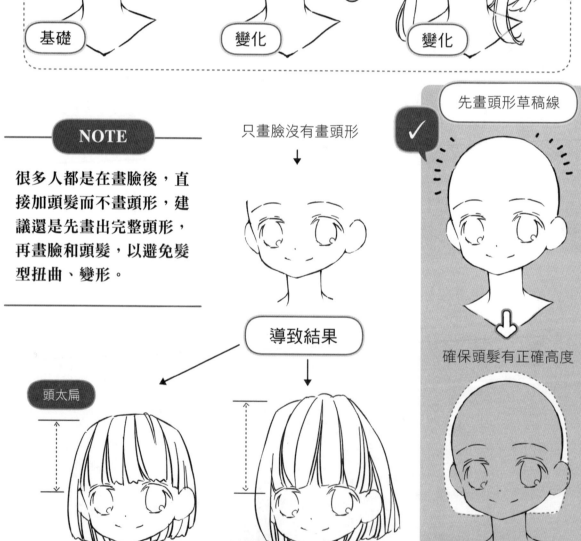

NOTE

很多人都是在畫臉後，直接加頭髮而不畫頭形，建議還是先畫出完整頭形，再畫臉和頭髮，以避免髮型扭曲、變形。

只畫臉沒有畫頭形

導致結果

頭太扁

頭太高

先畫頭形草稿線

確保頭髮有正確高度

如何加上頭髮

Point

學習各種髮型前,先來
了解畫頭髮的順序吧!

?

當你畫出一個臉
型後,該如何加
上頭髮呢?

過程呢?

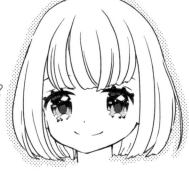

作畫順序

1 先在頭頂畫出十字線。

2 預想一個髮型,再畫出
髮型輪廓及頭髮長度。

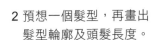

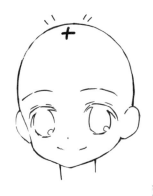

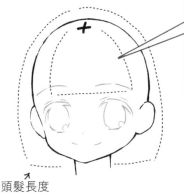

頭髮長度

瀏海

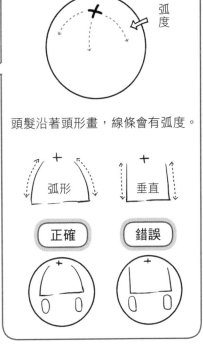

弧度

頭髮沿著頭形畫,線條會有弧度。

弧形

垂直

正確

錯誤

3 注意頭髮的厚度及弧度。

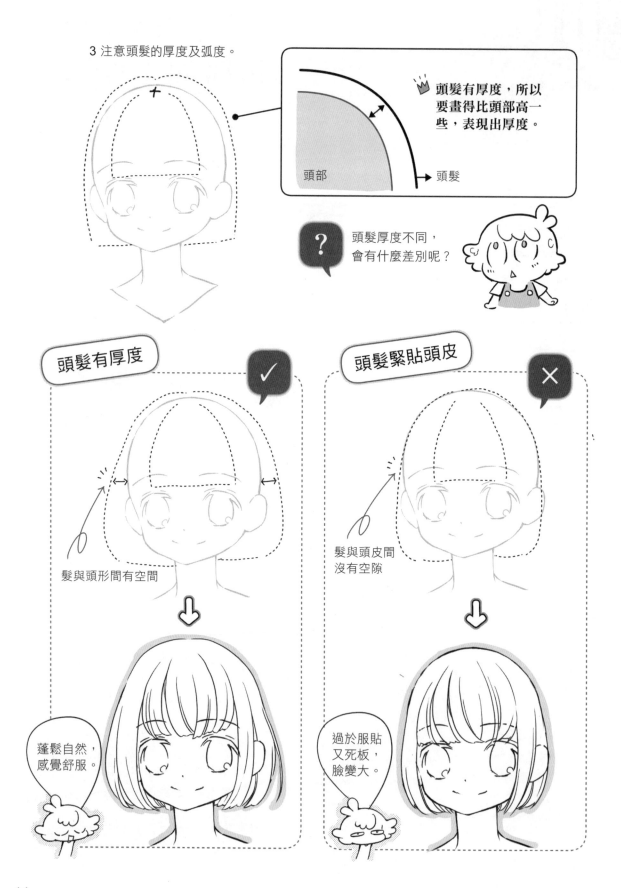

頭髮有厚度，所以要畫得比頭部高一些，表現出厚度。

頭部 頭髮

? 頭髮厚度不同，會有什麼差別呢？

頭髮有厚度 ✓

髮與頭形間有空間

蓬鬆自然，感覺舒服。

頭髮緊貼頭皮 ✕

髮與頭皮間沒有空隙

過於服貼又死板，臉變大。

瀏海位置

1 以頭頂十字線為基準。

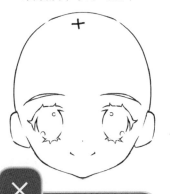

2 畫出大致髮流。

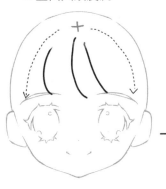

3 可以看到一些頭頂的頭髮。

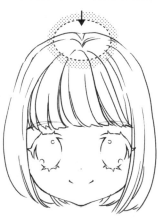

錯誤範例：瀏海太低

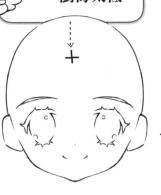

頭頂十字線太低，額頭
會變窄、瀏海太低。

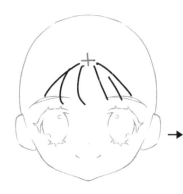

頭頂頭髮過多，視
覺上會有壓迫感。

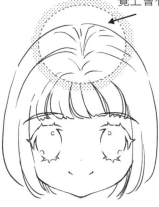

半側髮角度

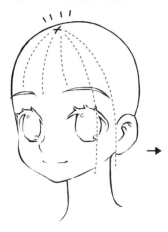

頭頂畫十字線後，先
往下沿著耳朵前緣畫
出弧形區隔線。

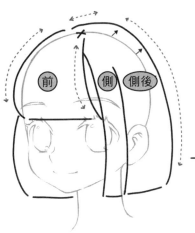

前　側　側後

分出前髮、側髮、
側後髮三區塊。

描繪細部髮絲後就完成了。
☆後面還會介紹完稿過程喔！

15

不管畫什麼髮型，只要能注意描繪頭髮細節，
就算是普通髮型也能顯得豐富又耐看。

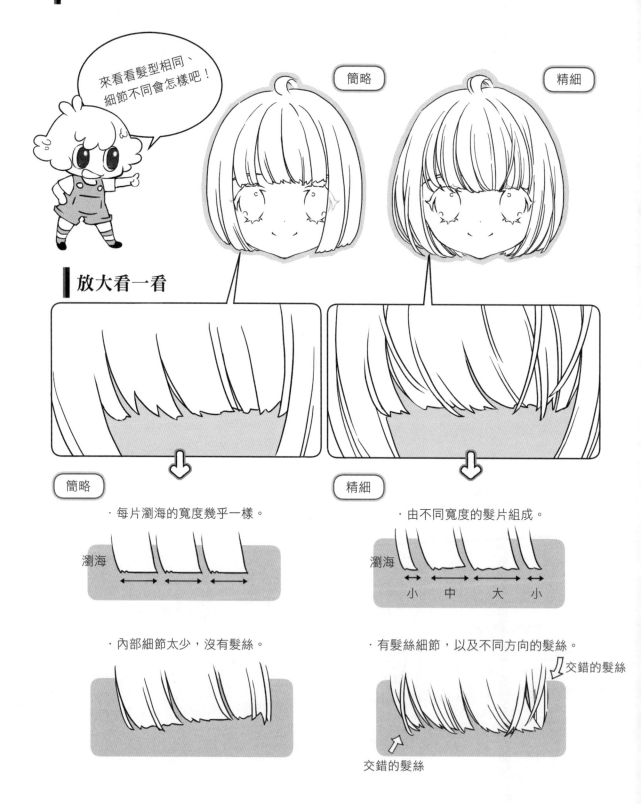

來看看髮型相同、
細節不同會怎樣吧！

簡略

精細

放大看一看

簡略

精細

簡略

·每片瀏海的寬度幾乎一樣。

瀏海

精細

·由不同寬度的髮片組成。

瀏海

小　中　大　小

·內部細節太少，沒有髮絲。

·有髮絲細節，以及不同方向的髮絲。

交錯的髮絲

交錯的髮絲

瀏海細部描繪範例

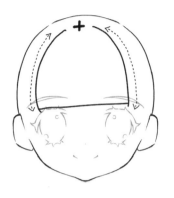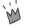

先在人物頭上
畫十字線，再
畫出粗略的瀏
海輪廓。

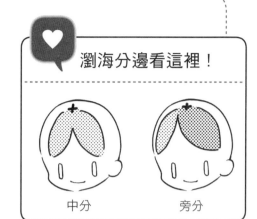

♥ 瀏海分邊看這裡！

中分　　　　旁分

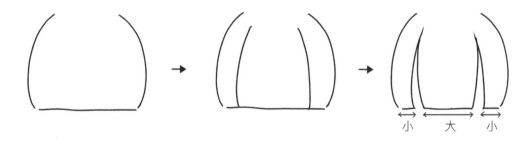

1 畫瀏海的大致外形。　　　2 加線條，分出頭髮區塊。　　　3 分成小、大、小三部分。

小　大　小

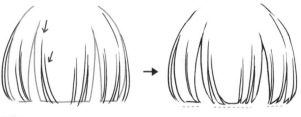

4 內部畫長短不一且
　不交錯的線條。

5 補上髮尾線。

Point

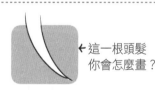

← 這一根頭髮
你會怎麼畫？

**畫髮絲要分「2」筆畫，
線條才會漂亮。**

☑ 正確 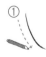　　　☒ 錯誤
①　　　　　　　　　　　　　　　　一筆畫完

尖　②　　　　　　　　　髮尾太鈍

! **畫內部線條時要注意的細節**

☑ 有長短線　　　☒ 只有長線　　　☒ 線條過密

6 加上幾根不同方向
的髮絲。

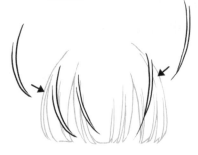

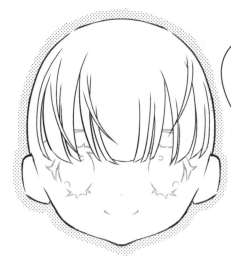

更有層次感
和動感了。

! 小小一根髮絲就可
發揮絕佳效果喔！
來看看有加和沒加
的差別吧！

沒加

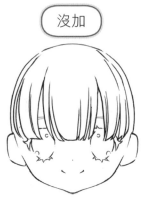

有加

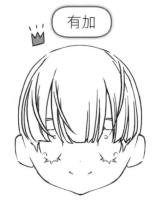

各種瀏海

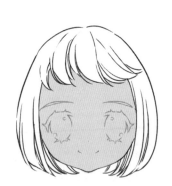

 容易畫壞的部分

髮根

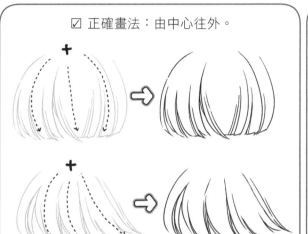

☑ 正確畫法：由中心往外。

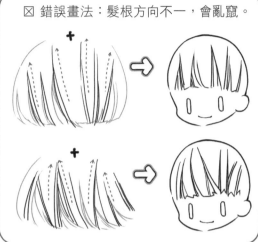

☒ 錯誤畫法：髮根方向不一，會亂竄。

髮尾

髮尾畫法很重要，
絕對不要一筆畫完。

 一筆畫出髮尾，
線條不俐落。

轉折點高度過於
一致，顯得呆板。

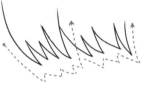

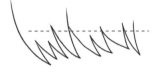

 正確畫法

先畫好草稿。

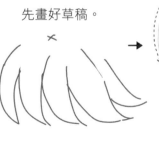

1 一筆一筆畫。

2

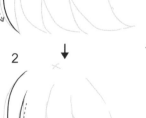

3

4
高
低

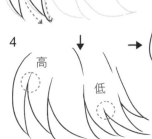

5 最後加上細髮絲。

髮片概念

頭髮雖然是一根根的，
但是畫的時候要以「片」
為單位來組合喔！

☒ 一根根細畫　　　　☑ 片狀組合

髮片

頭髮呈麵條狀

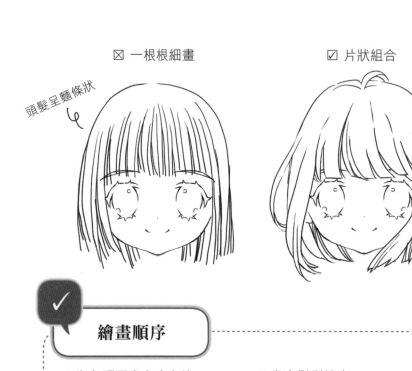

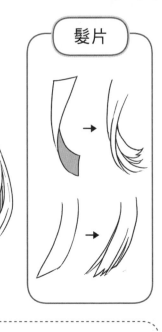

繪畫順序

1 先在頭頂畫上十字線。　　　2 畫出髮型輪廓。　　　3 依據草稿線畫出髮片。

長條形髮片

4 補上細部髮絲。

完成

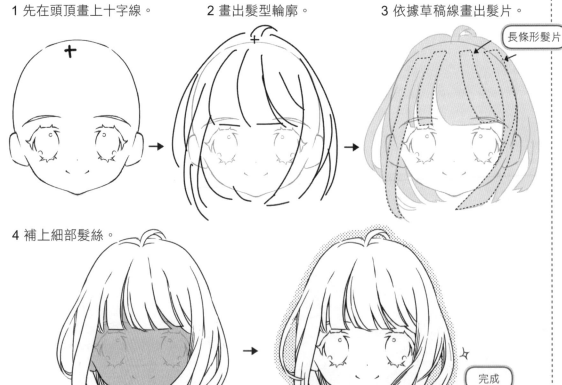

 將雙色色紙裁成長條狀來觀察，能讓你更清楚髮片的前後關係。

髮片結構

 畫頭髮時，可以用紙片來當作基本形狀的參考。

 紙片形成的各種形狀，基本上都可變化成髮型。

 摺紙用雙色色紙

 裁成長條狀

將紙片扭曲成各種形狀，就能當成髮片形狀來運用。

 直髮的組合結構中，能明顯看到很多長條形。

① 紙片向內捲的角度，能看到頭髮的內側。

② 寬紙片＋窄紙片，可以增加層次感。

飄動型態

加上多方向組合

向上捲

向下彎

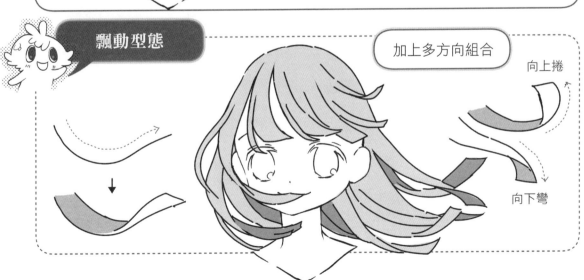

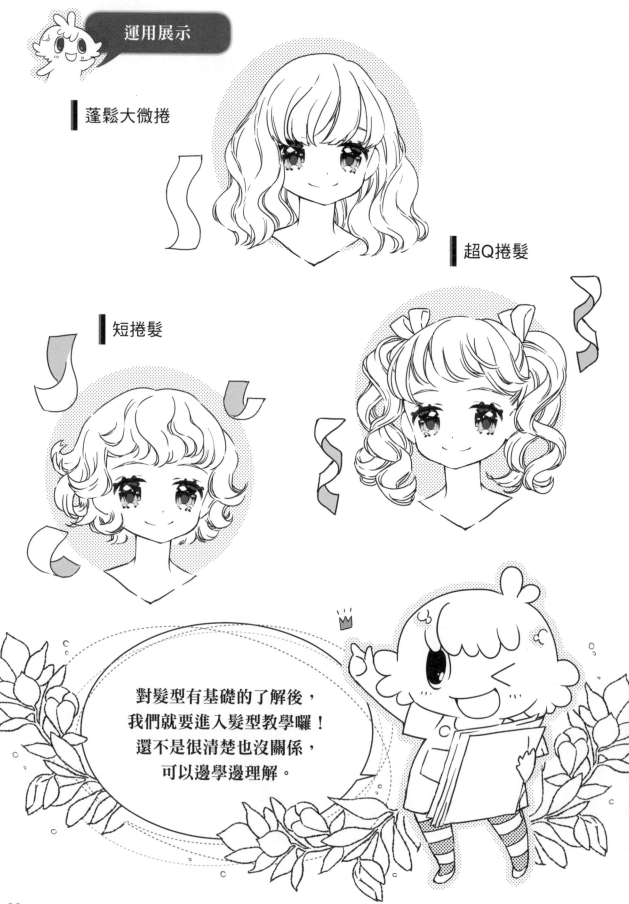

運用展示

蓬鬆大微捲

超Q捲髮

短捲髮

對髮型有基礎的了解後，
我們就要進入髮型教學囉！
還不是很清楚也沒關係，
可以邊學邊理解。

短髪
Short Hair

俏皮短髮

男女都適用的短髮造型。雖然短,畫起來卻不簡單,必須要多留意細節。

★ 畫瀏海草稿的順序

1 先在頭頂畫十字線。

2 順著十字畫出髮型輪廓。

★ 使用鉛筆畫草稿線。

3 瀏海分三片。

♥ 這款又叫做:「M」字瀏海。

描繪髮片

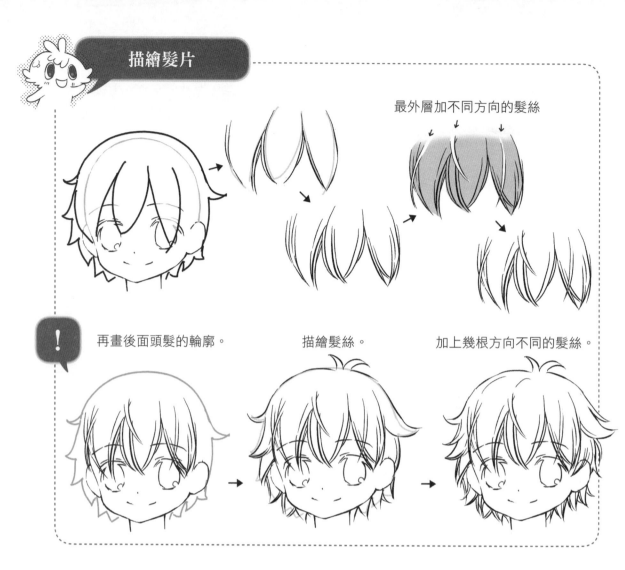

最外層加不同方向的髮絲

! 再畫後面頭髮的輪廓。　描繪髮絲。　加上幾根方向不同的髮絲。

重點加強

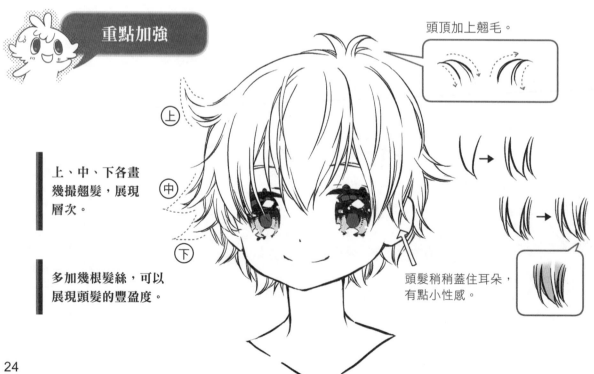

頭頂加上翹毛。

上、中、下各畫幾撮翹髮，展現層次。

多加幾根髮絲，可以展現頭髮的豐盈度。

頭髮稍稍蓋住耳朵，有點小性感。

1 耳朵正上方為中心點。　　　2 額頭瀏海要有弧度。　　　3 後面頭髮要有層次。

小翹毛

上
中
下

4 描繪內部髮絲。　　　5 加上不同方向的髮絲。

×

後腦要畫圓，
扁扁的超醜喔！

扁

完成

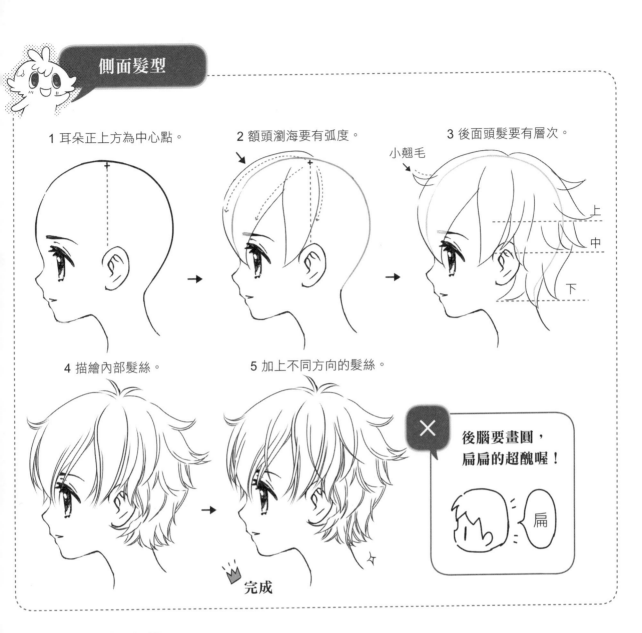

背面髮型

上
中
下

頭髮往內縮。　　　　　　分層次。

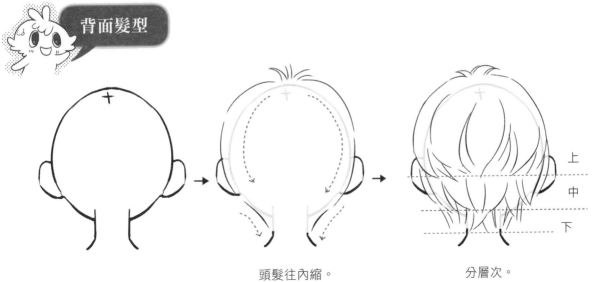

25

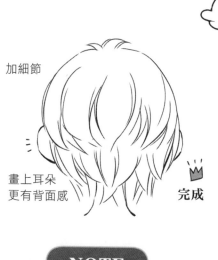

加細節

畫上耳朵
更有背面感

完成

NOTE

只要多注意小細節，
背面的髮型也能畫得
很漂亮。

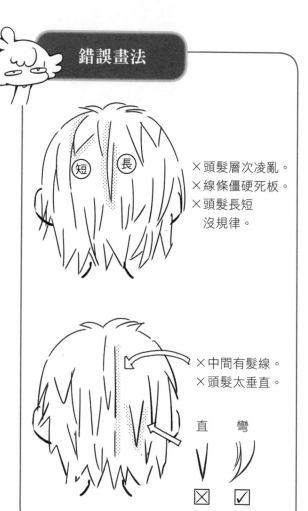

錯誤畫法

✕頭髮層次凌亂。
✕線條僵硬死板。
✕頭髮長短
　沒規律。

短　長

✕中間有髮線。
✕頭髮太垂直。

直　彎

不同瀏海

不同的瀏海，讓短髮造型有了不一樣的變化。

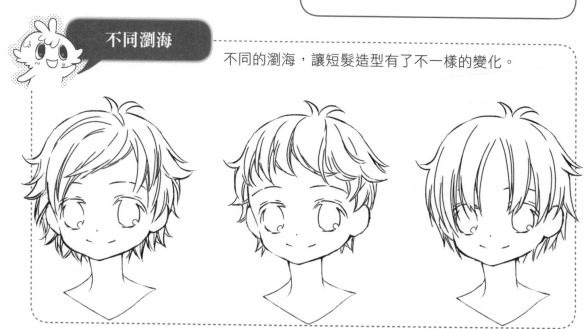

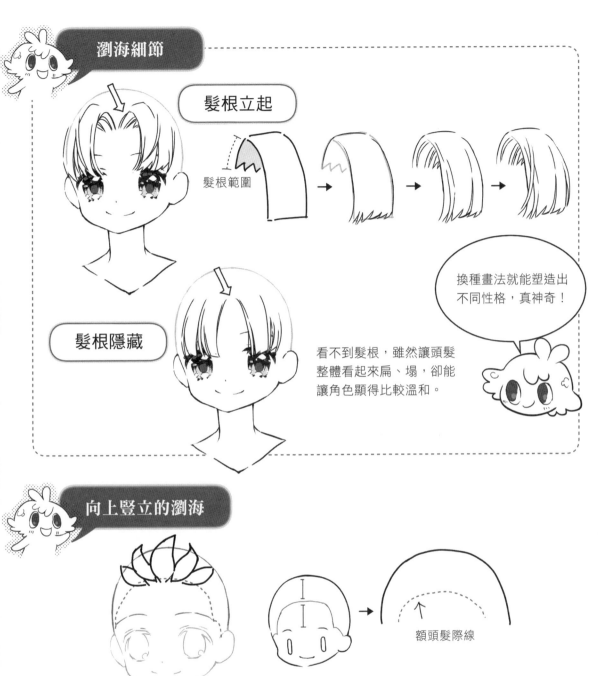

髮根立起

髮根範圍

髮根隱藏

看不到髮根,雖然讓頭髮整體看起來扁、塌,卻能讓角色顯得比較溫和。

換種畫法就能塑造出不同性格,真神奇!

向上豎立的瀏海

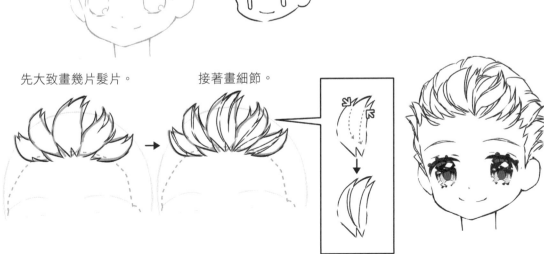

額頭髮際線

先大致畫幾片髮片。

接著畫細節。

瀏海變化款

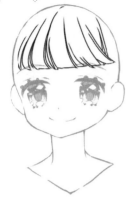 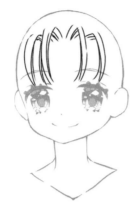 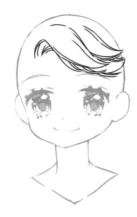 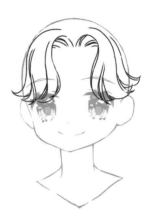

 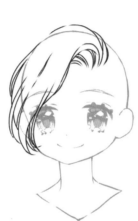

短髮小心機

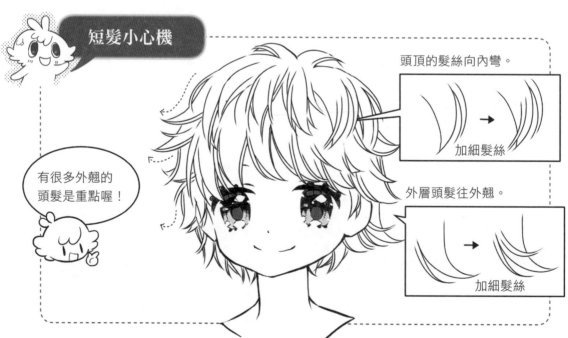

有很多外翹的頭髮是重點喔！

頭頂的髮絲向內彎。

加細髮絲

外層頭髮往外翹。

加細髮絲

 翹髮畫法

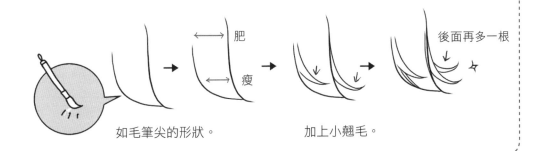

肥

瘦

後面再多一根

如毛筆尖的形狀。 加上小翹毛。

 翹髮可以運用在小髮束

基本外形

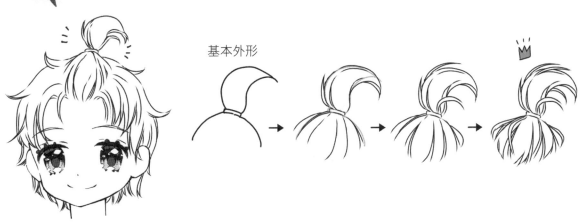

翹髮位置變化

側綁髮

少量瀏海綁不住

高起

小馬尾

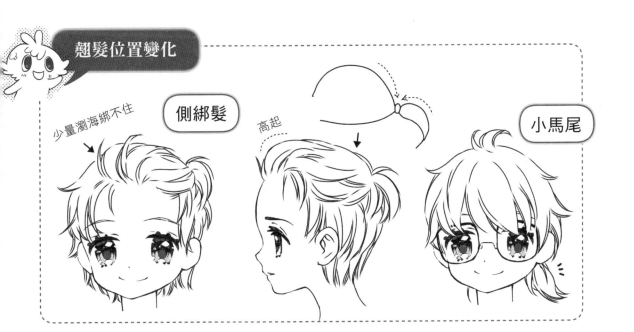

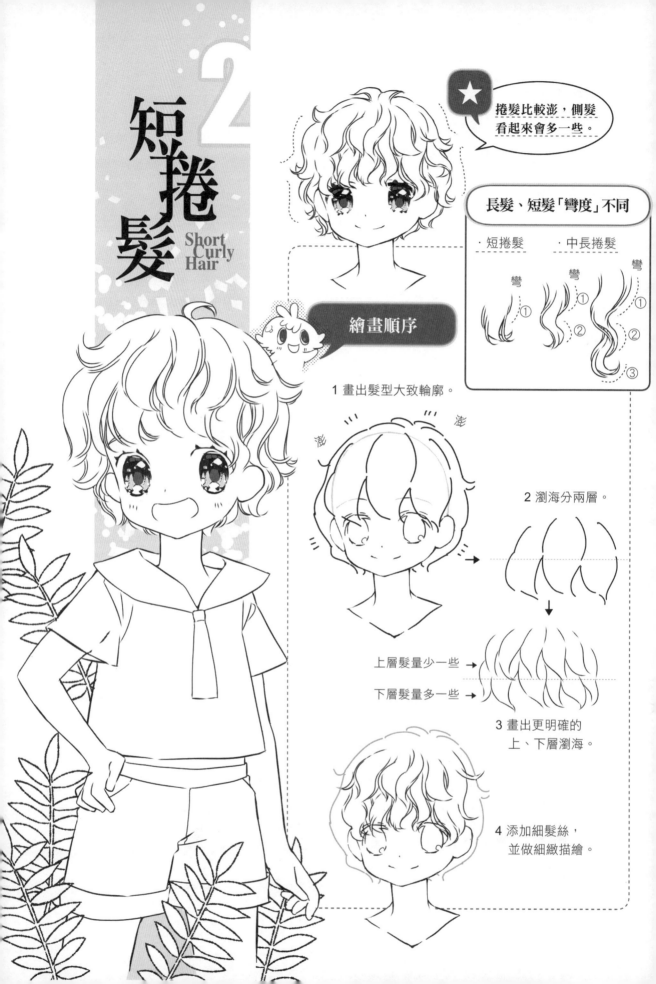

短捲髮

Short Curly Hair

2

★ 捲髮比較澎，側髮看起來會多一些。

長髮、短髮「彎度」不同

· 短捲髮　　· 中長捲髮

彎①　　彎①②　　彎①②③

繪畫順序

1 畫出髮型大致輪廓。

澎　　澎

2 瀏海分兩層。

上層髮量少一些 →

下層髮量多一些 →

3 畫出更明確的上、下層瀏海。

4 添加細髮絲，並做細緻描繪。

5 描繪髮型完整輪廓。

由一段段的
弧度組成

① ➔

② ➔

6 細節部分再加強。

➔

上層瀏海

➔

翹右

翹左

下層瀏海

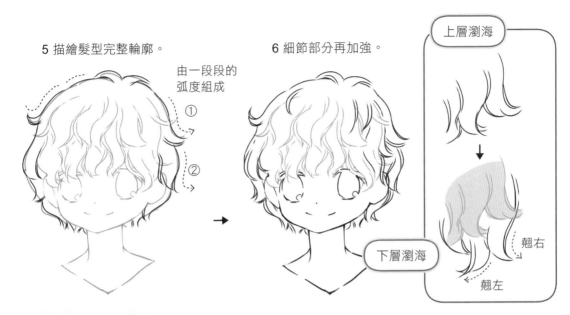

連續彎曲捲髮

1 先畫出如泡麵般
彎曲的「S」形。

2 畫出彎曲
的髮片。

3 兩旁加上
細線輔助。

➔ ➔ ➔

不同方向

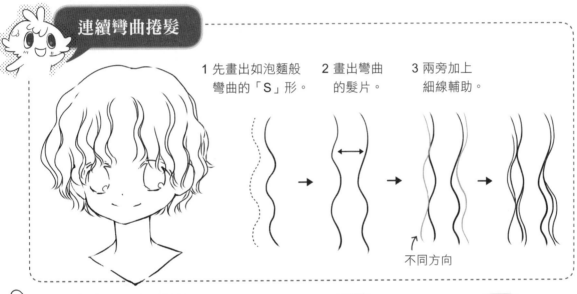

錯誤畫法

整頭都是線條！

泡麵髮無誤！

×

×

×

S方向過於一致。

間距沒變化。

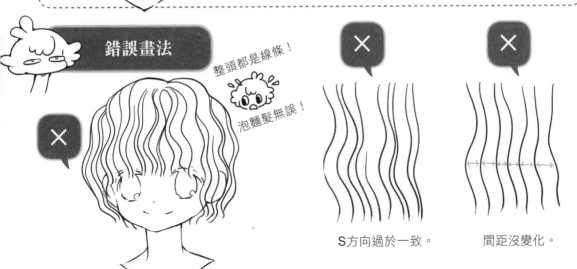

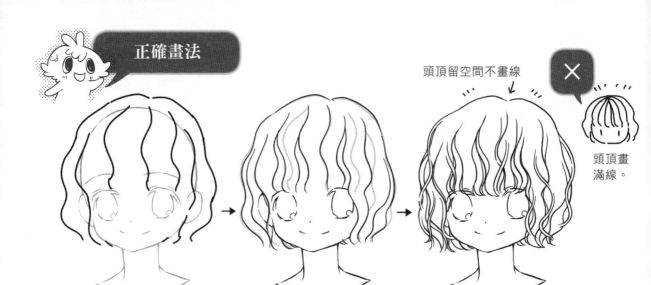

正確畫法

頭頂留空間不畫線

✕

頭頂畫滿線。

先畫出大致輪廓。 再畫出寬的彎曲髮片。 補上細髮及不同方向的髮絲。

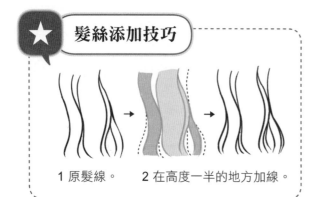

★ 髮絲添加技巧

1 原髮線。 2 在高度一半的地方加線。

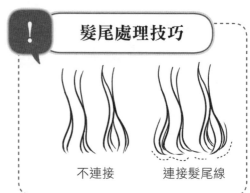

! 髮尾處理技巧

不連接 連接髮尾線

短捲髮變化款

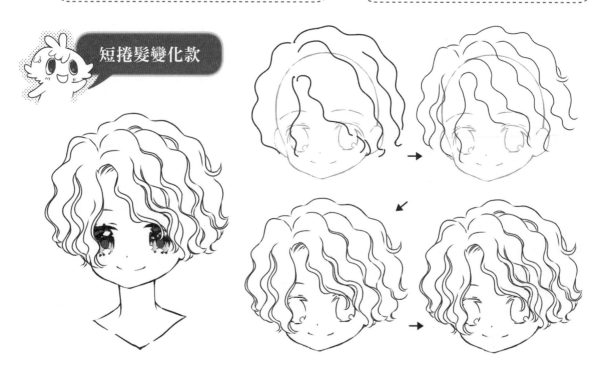

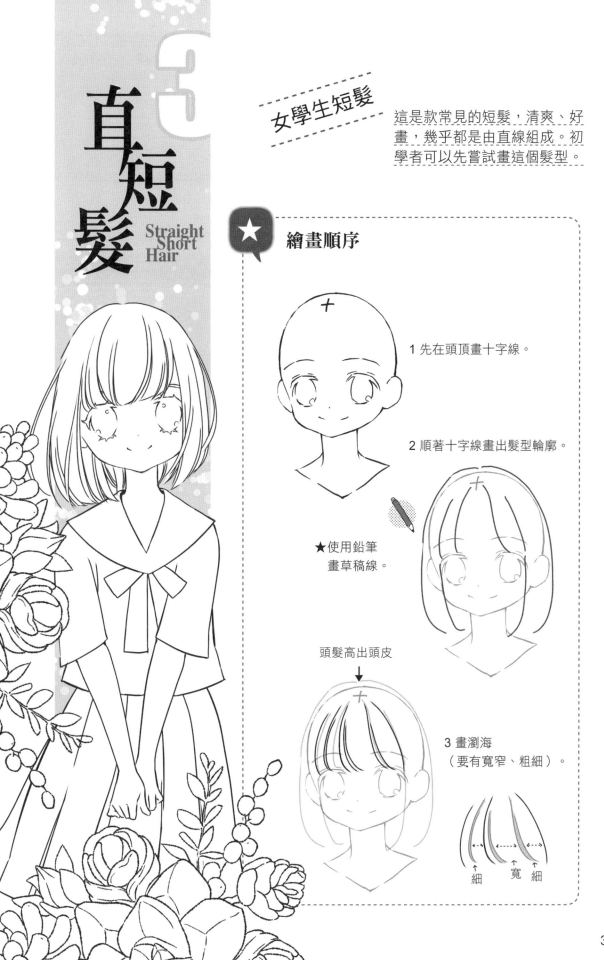

直短髮 Straight Short Hair

3

女學生短髮

這是款常見的短髮,清爽、好畫,幾乎都是由直線組成。初學者可以先嘗試畫這個髮型。

★ 繪畫順序

1 先在頭頂畫十字線。

2 順著十字線畫出髮型輪廓。

★使用鉛筆畫草稿線。

頭髮高出頭皮

3 畫瀏海
（要有寬窄、粗細）。

細　寬　細

4 畫瀏海細節。

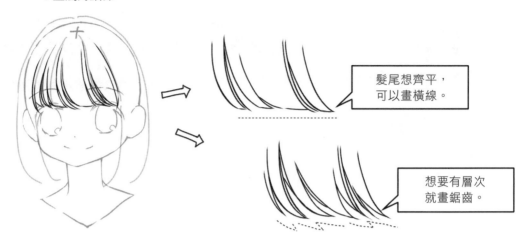

髮尾想齊平，
可以畫橫線。

想要有層次
就畫鋸齒。

5 完成直髮部分。

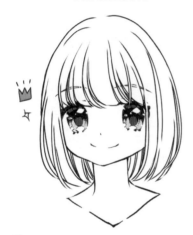

運用髮片的概念，能
輕鬆畫出柔順直髮。

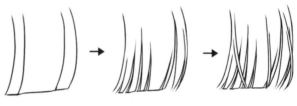

分成大、小片。　畫內部細節。　加入不同方向的髮絲。

**瀏海稍作變化，
就能展現不同性格。**

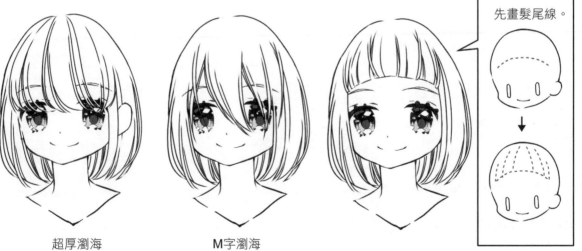

先畫髮尾線。

超厚瀏海　　　　　M字瀏海

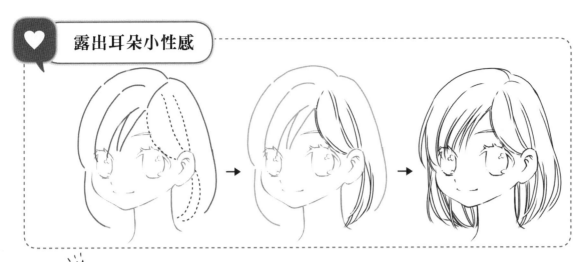

♥ 露出耳朵小性感

跟男生短髮相比，
女學生的短髮想做變化也相對容易喔！

髮尾變化

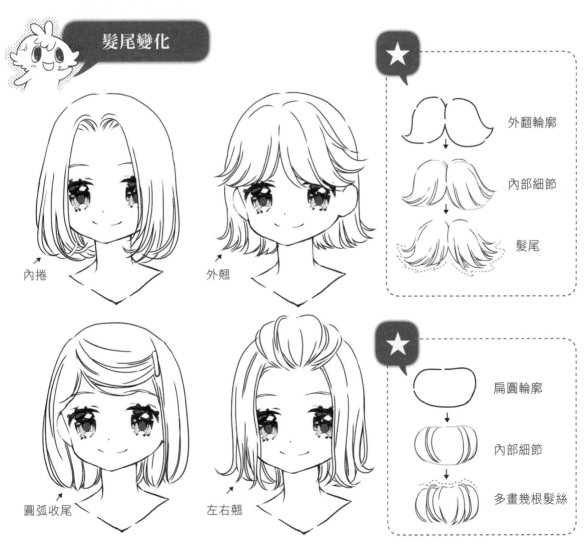

內捲

外翹

圓弧收尾

左右翹

★ 外翻輪廓

內部細節

髮尾

★ 扁圓輪廓

內部細節

多畫幾根髮絲

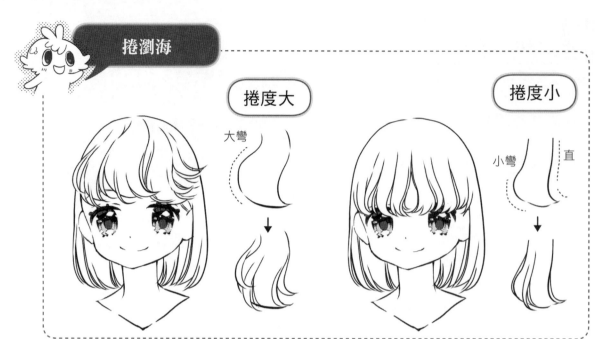

捲瀏海

捲度大

大彎

捲度小

小彎　直

短髮大捲

髮片形狀

澎

澎

勾起來

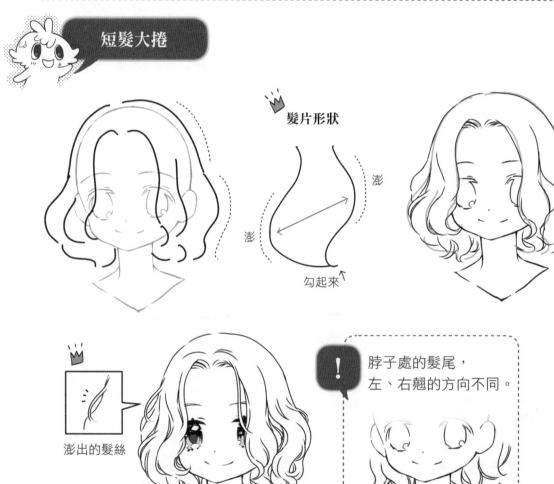

澎出的髮絲

脖子處的髮尾，
左、右翹的方向不同。

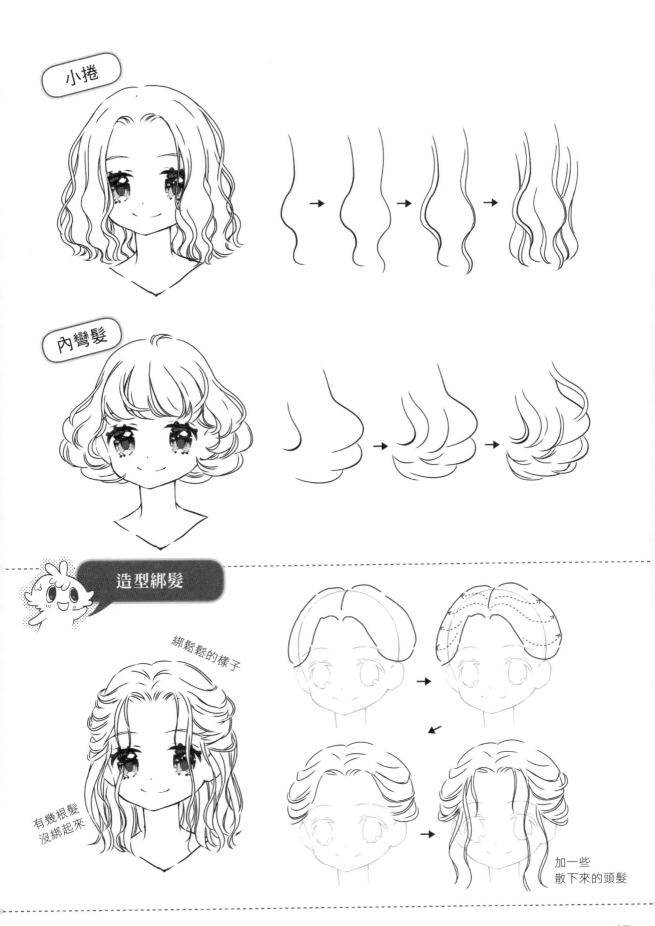

小捲

內彎髮

造型綁髮

綁鬆鬆的樣子

有幾根髮
沒綁起來

加一些
散下來的頭髮

高馬尾

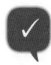
髮絲線條往綁住的方向集中。

✕ 錯誤

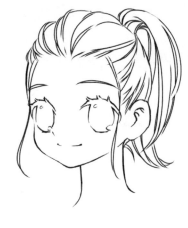

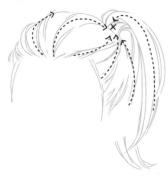

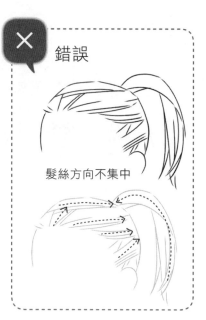
髮絲方向不集中

各式各樣的馬尾

直	捲	大捲	丸子

寬度一致

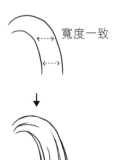

低馬尾

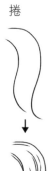

側低馬尾

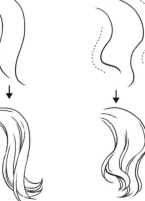
慵懶風

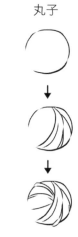

丸子頭

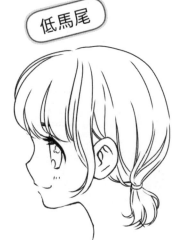

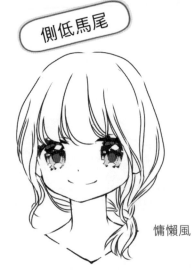

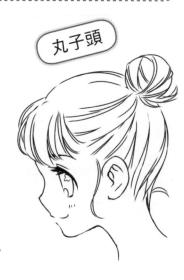

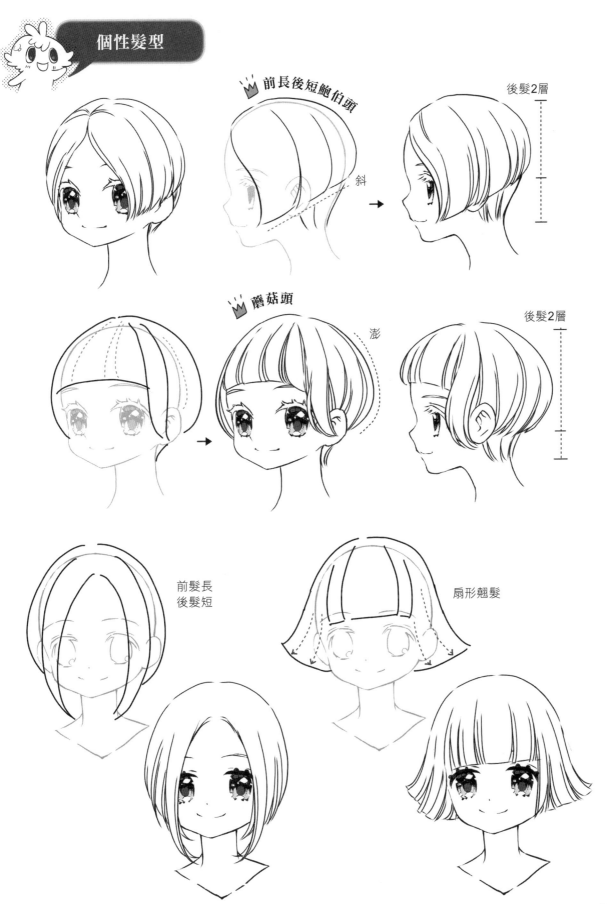

個性髮型

前長後短鮑伯頭

後髮2層

斜

蘑菇頭

後髮2層

澎

前髮長
後髮短

扇形翹髮

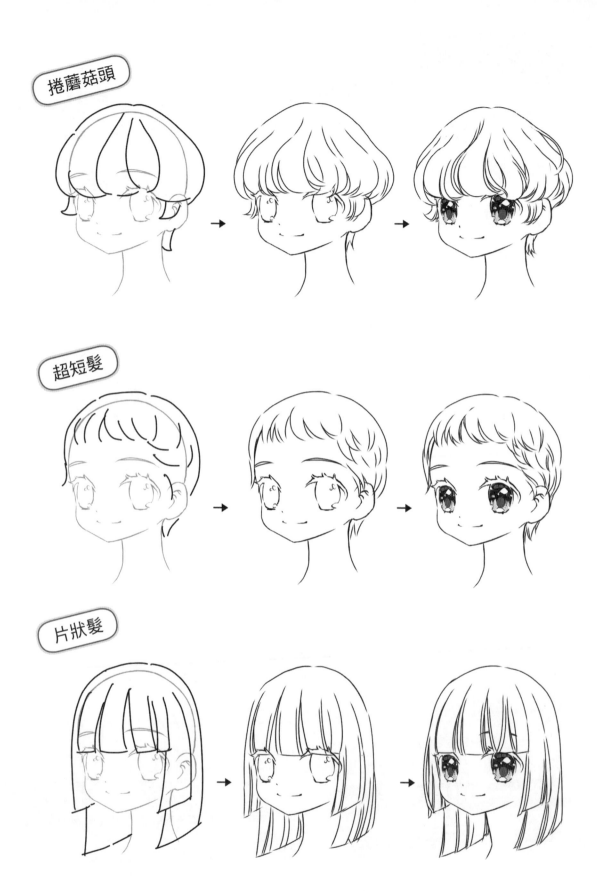

捲蘑菇頭

超短髮

片狀髮

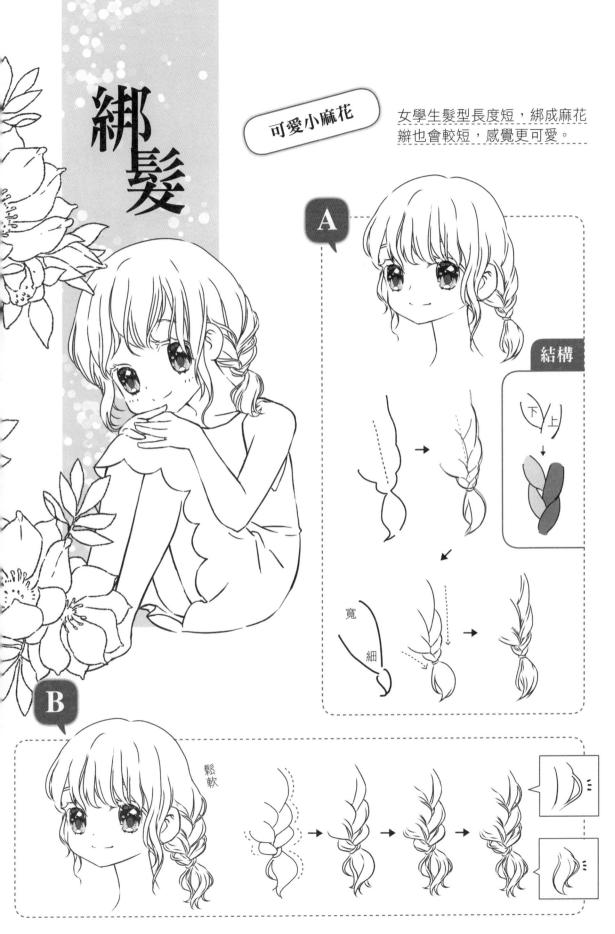

綁髮

可愛小麻花

女學生髮型長度短，綁成麻花辮也會較短，感覺更可愛。

A

結構

下上

寬
細

B

鬆軟

側邊辮

甜甜綁

俏皮綁

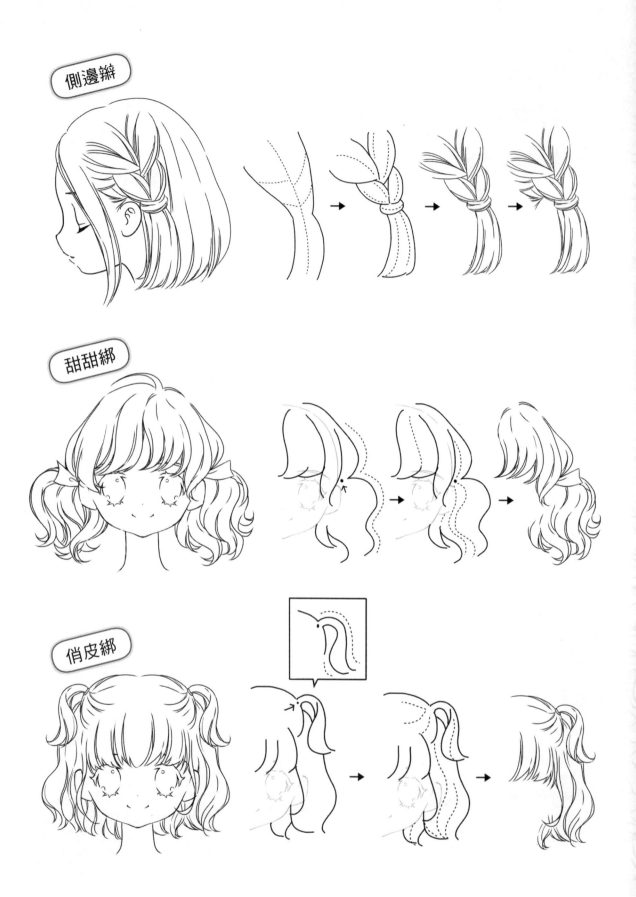

直長髮
Straight Long Hair

及肩長髮

只要是直髮都很容易畫，不過仍要注意頭髮的各種動態，才能畫得唯美又不死板。

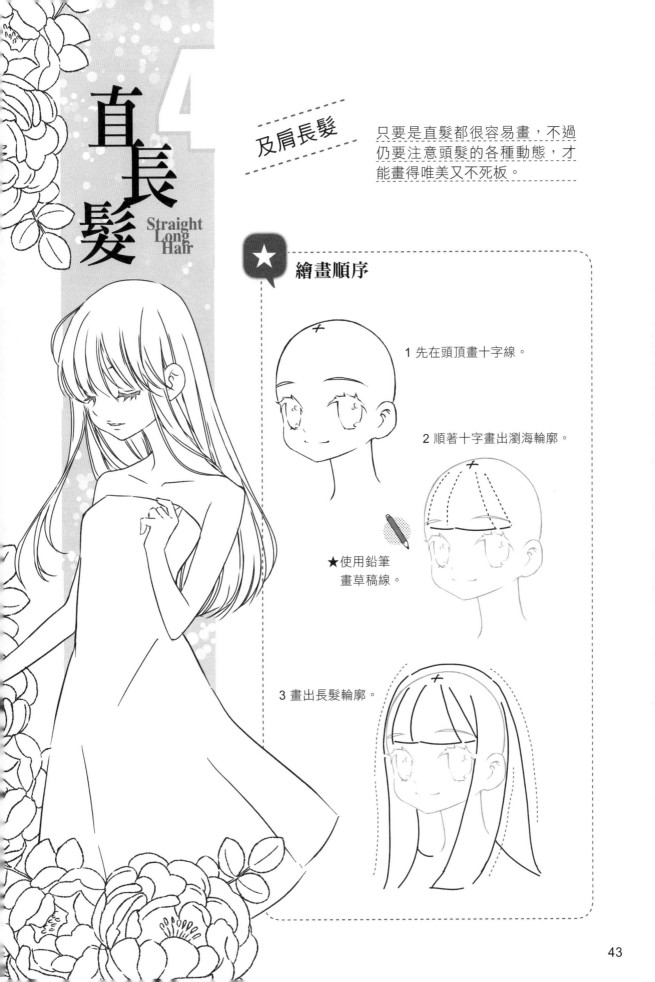

★ 繪畫順序

1 先在頭頂畫十字線。

2 順著十字畫出瀏海輪廓。

★使用鉛筆畫草稿線。

3 畫出長髮輪廓。

⭐ **長髮分成四部分**

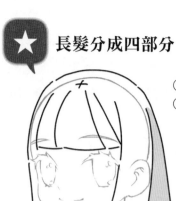

①②為前髮部分
③④為後髮部分

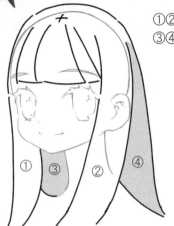

✏️ **畫髮絲小技巧**

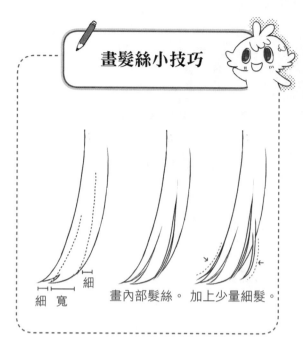

細 寬　　細

畫內部髮絲。　加上少量細髮。

畫好瀏海。

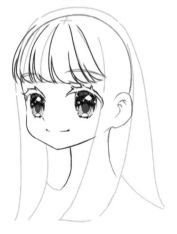

前、後髮方向不同。

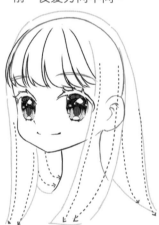

👑 **完成**

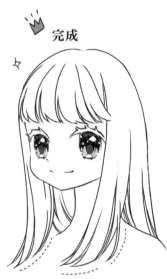

側面

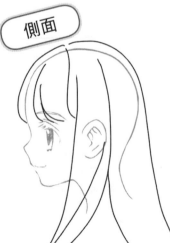

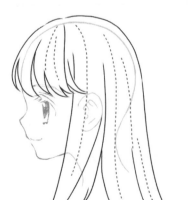

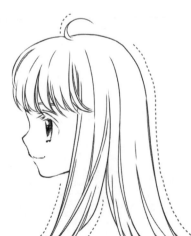

 長髮位置

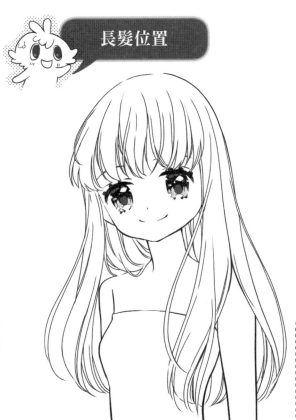

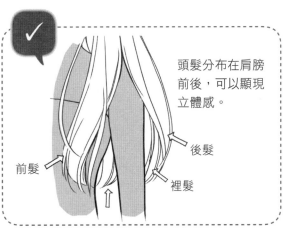

頭髮分布在肩膀前後,可以顯現立體感。

前髮　後髮　裡髮

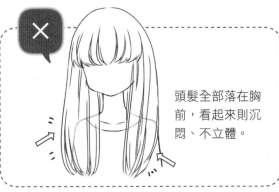

頭髮全部落在胸前,看起來則沉悶、不立體。

跟著頭的方向及地心引力畫髮絲才自然。

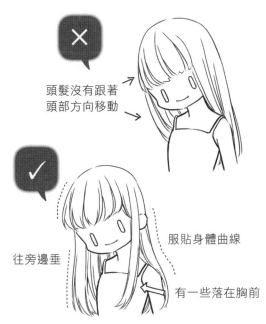

頭髮沒有跟著頭部方向移動

往旁邊垂　服貼身體曲線　有一些落在胸前

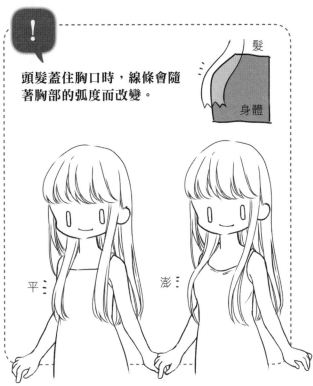

頭髮蓋住胸口時,線條會隨著胸部的弧度而改變。

髮　身體

平　澎

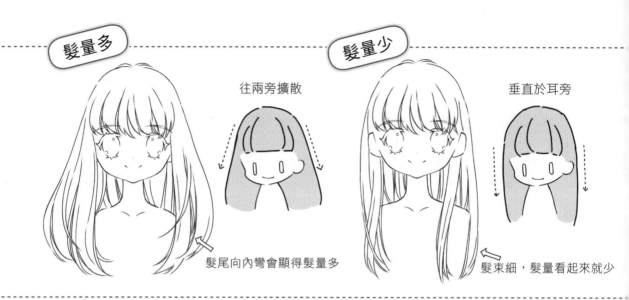

髮量多

往兩旁擴散

髮尾向內彎會顯得髮量多

髮量少

垂直於耳旁

髮束細，髮量看起來就少

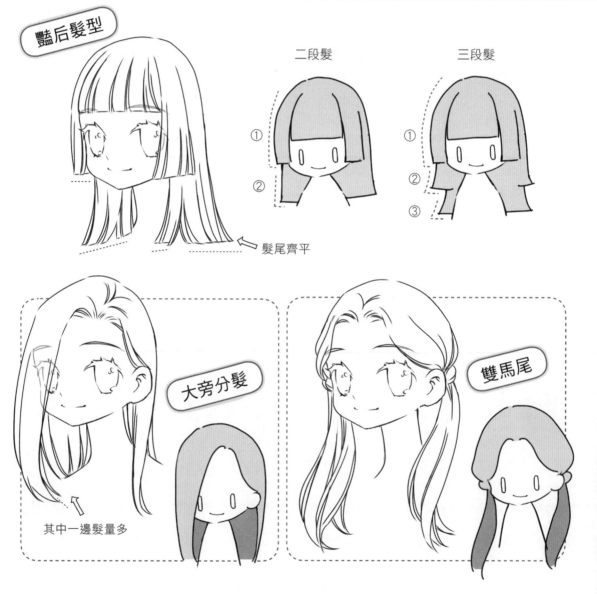

豔后髮型

二段髮

三段髮

① ②

① ② ③

髮尾齊平

大旁分髮

其中一邊髮量多

雙馬尾

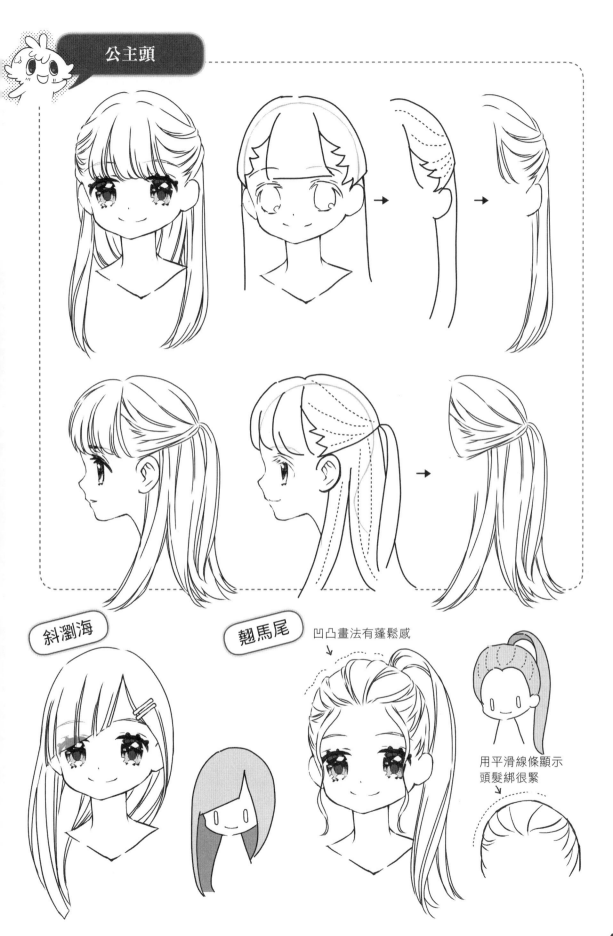

公主頭

斜瀏海

翹馬尾

凹凸畫法有蓬鬆感

用平滑線條顯示
頭髮綁很緊

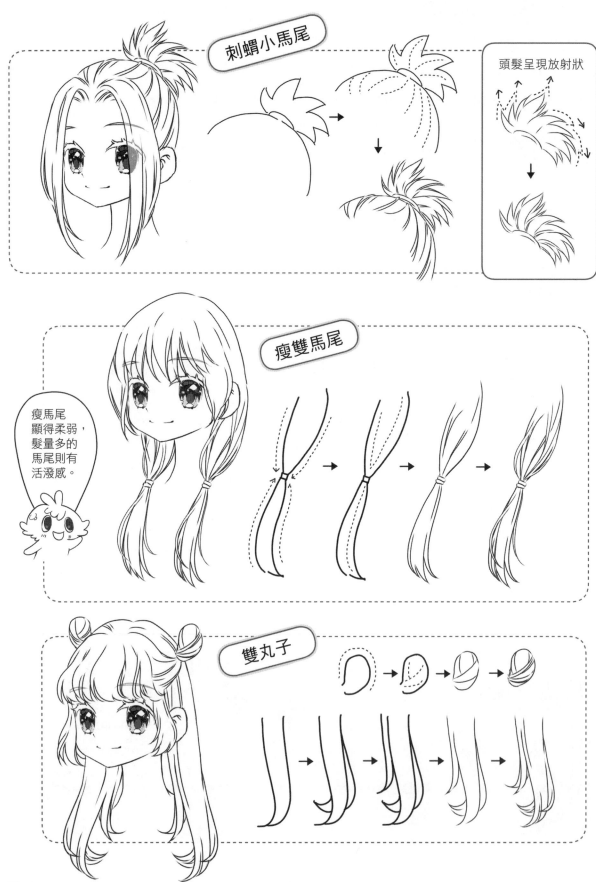

刺蝟小馬尾

頭髮呈現放射狀

瘦雙馬尾

瘦馬尾顯得柔弱，髮量多的馬尾則有活潑感。

雙丸子

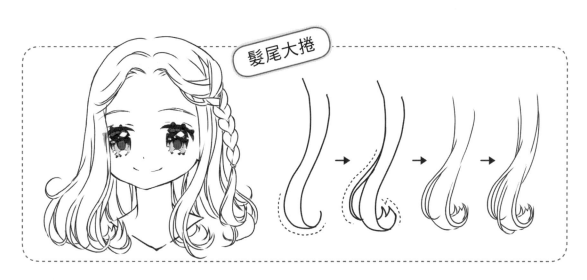

髮尾大捲

髮線變化

注意線條的弧度和方向。

頭髮全
向後綁

線往上

從中分線
往兩側綁

線往下

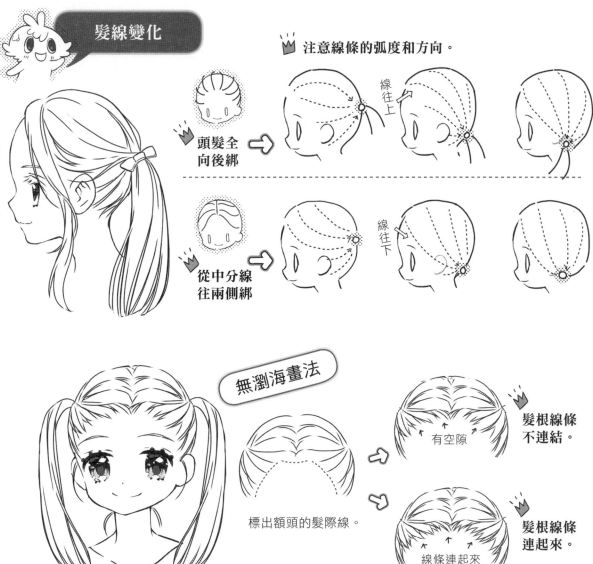

無瀏海畫法

標出額頭的髮際線。

有空隙

髮根線條
不連結。

線條連起來

髮根線條
連起來。

長捲髮
Long Curly Hair

5

大捲髮

捲髮重視線條曲線，根據方向及捲度，可以變化出各種不同的捲髮造型，但技巧和難度也較高。

★ **繪畫順序**

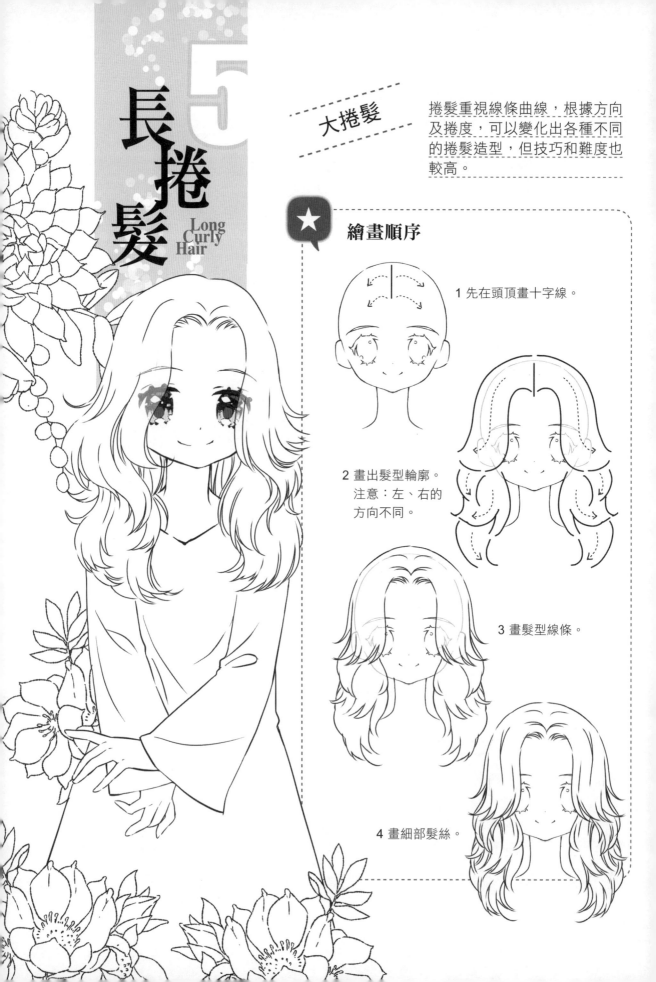

1 先在頭頂畫十字線。

2 畫出髮型輪廓。
　注意：左、右的
　方向不同。

3 畫髮型線條。

4 畫細部髮絲。

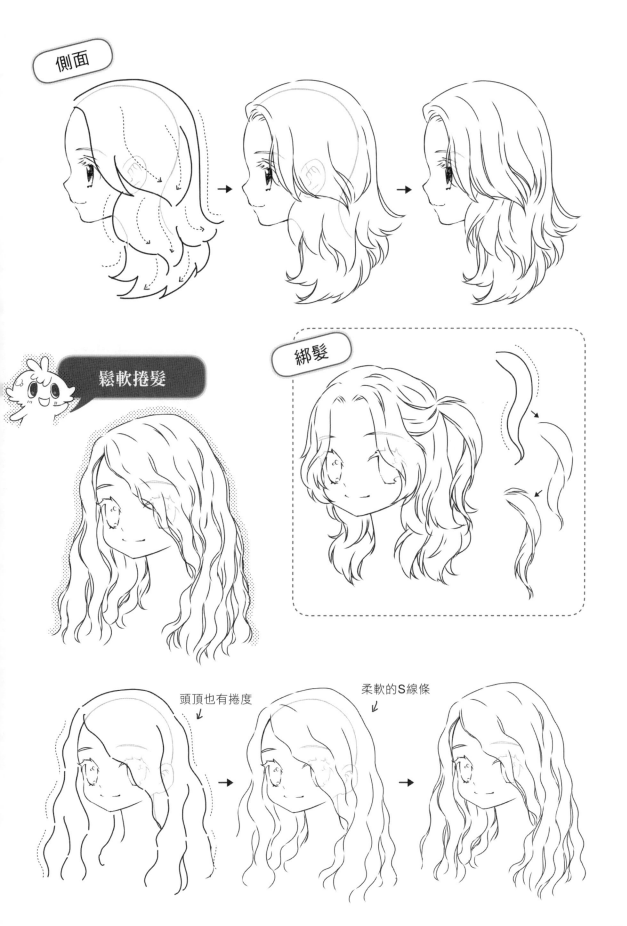

側面

鬆軟捲髮

綁髮

頭頂也有捲度

柔軟的S線條

51

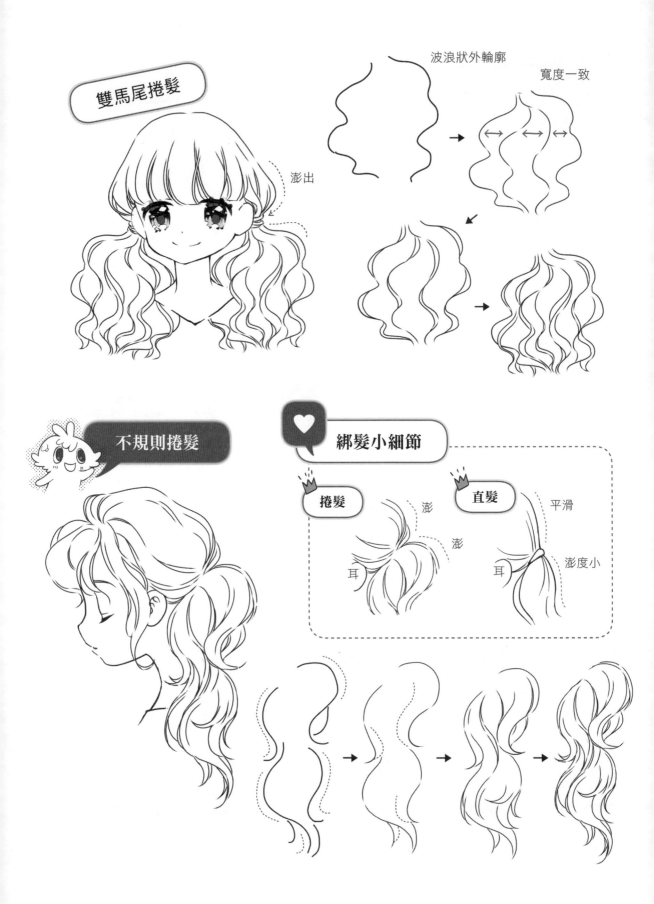

雙馬尾捲髮

澎出

波浪狀外輪廓

寬度一致

不規則捲髮

綁髮小細節

捲髮

直髮

澎

澎

耳

耳

平滑

澎度小

麻花辮公主頭

横向辮子

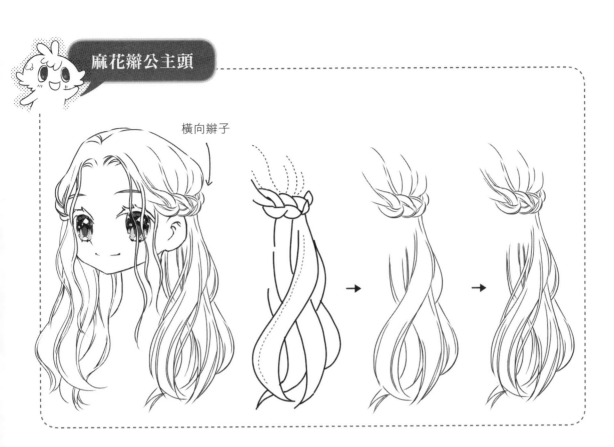

飽滿馬尾

方向不同的S線條組合而成。

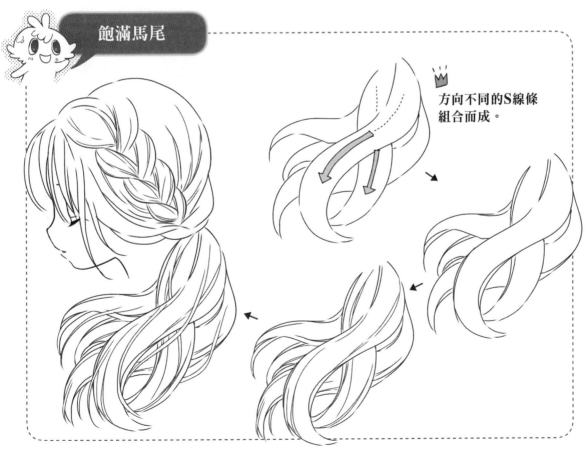

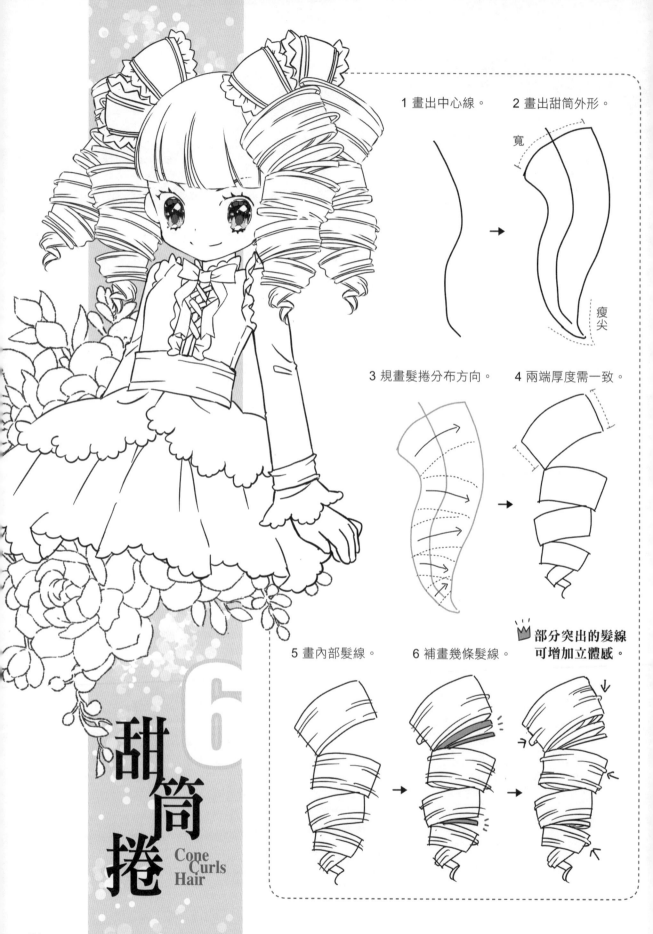

1 畫出中心線。　2 畫出甜筒外形。

寬

瘦尖

3 規畫髮捲分布方向。　4 兩端厚度需一致。

5 畫內部髮線。　6 補畫幾條髮線。

部分突出的髮線
可增加立體感。

6

甜筒捲
Cone
Curls
Hair

牛角捲

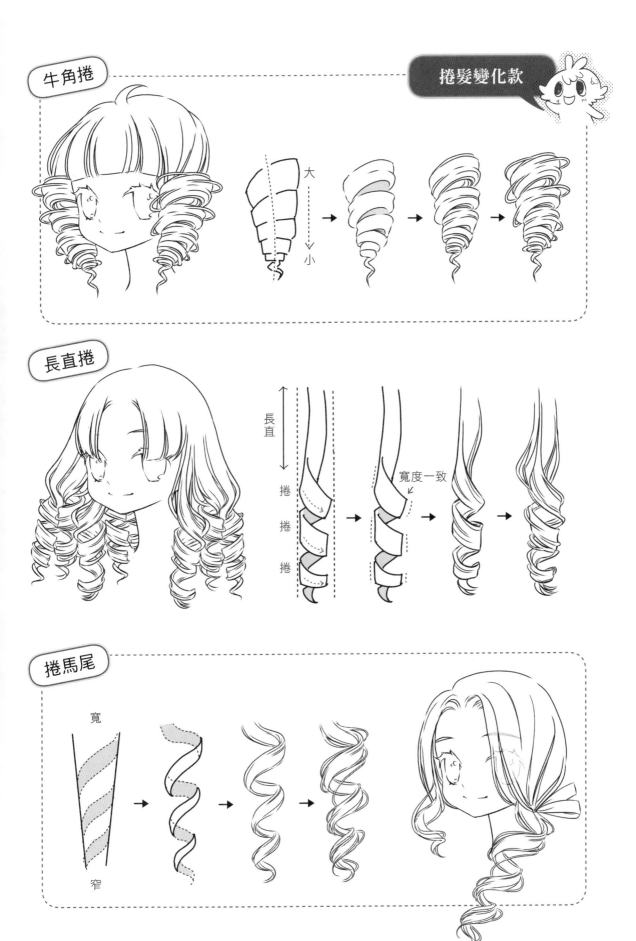

大

小

長直捲

長直

捲
捲
捲

寬度一致

捲馬尾

寬

窄

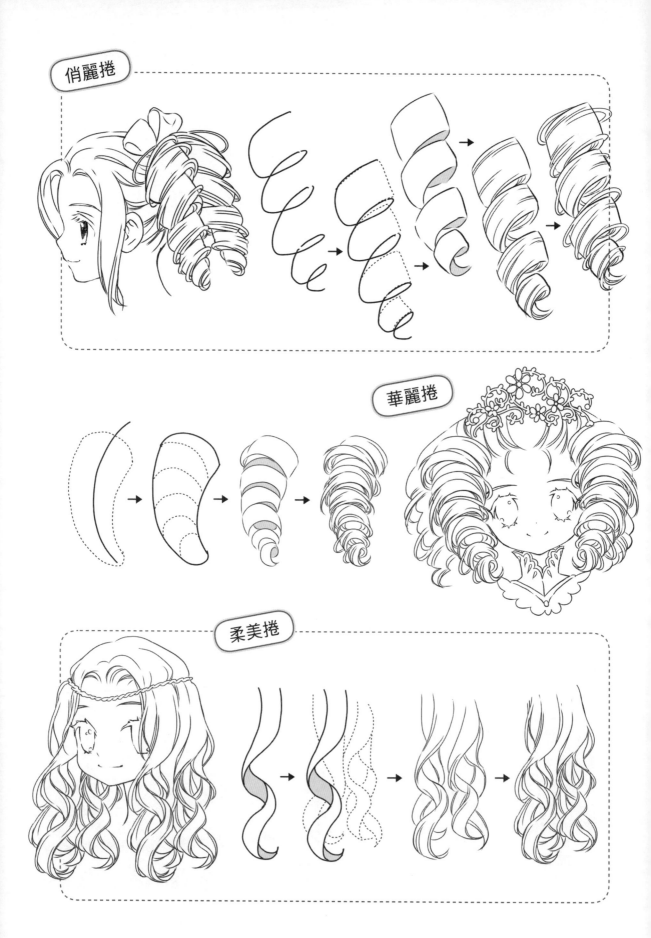

俏麗捲

華麗捲

柔美捲

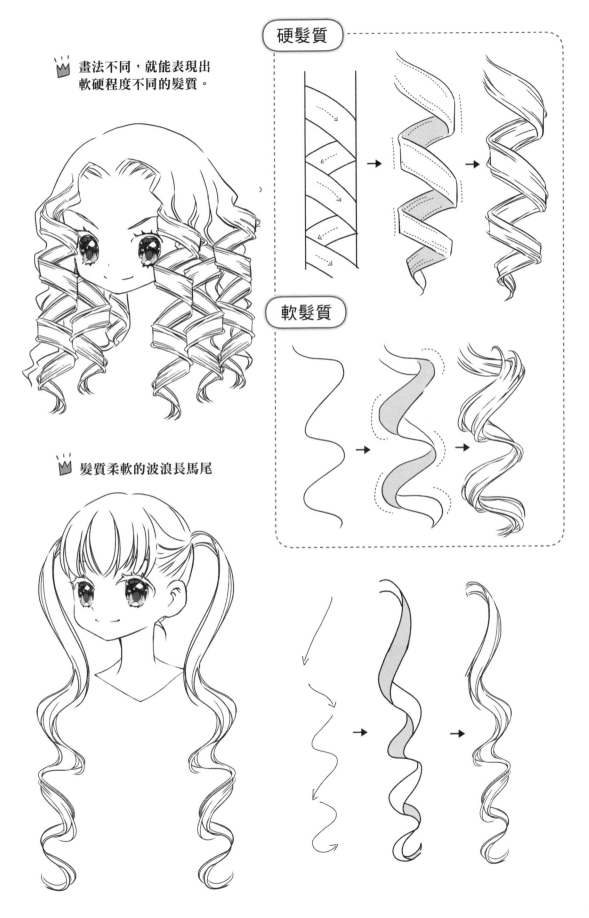

畫法不同，就能表現出
軟硬程度不同的髮質。

硬髮質

軟髮質

髮質柔軟的波浪長馬尾

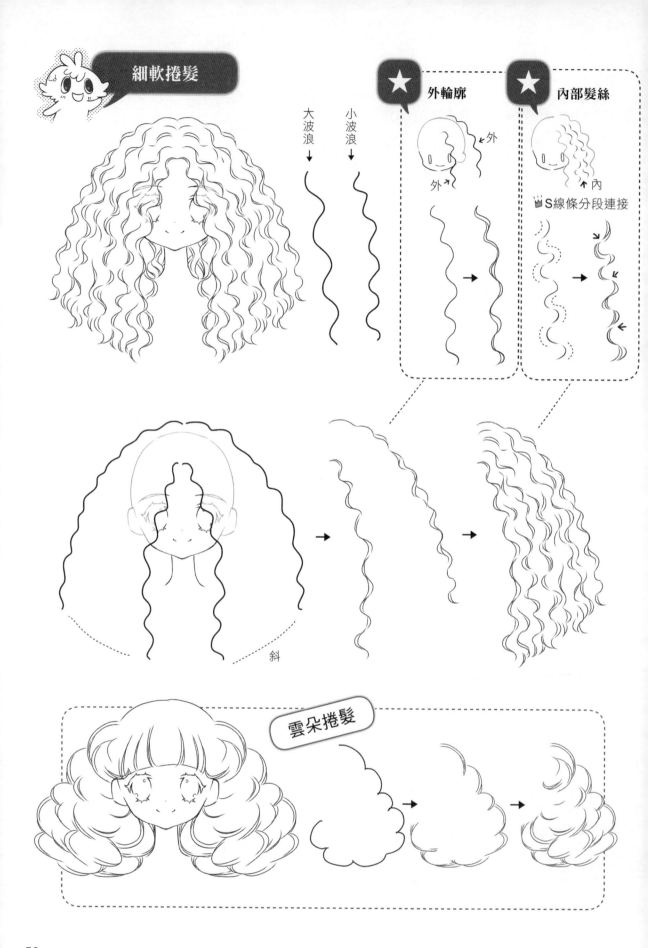

細軟捲髮

大波浪 →
小波浪 →

★ 外輪廓

外
外

★ 內部髮絲

內
👑S線條分段連接

斜

雲朵捲髮

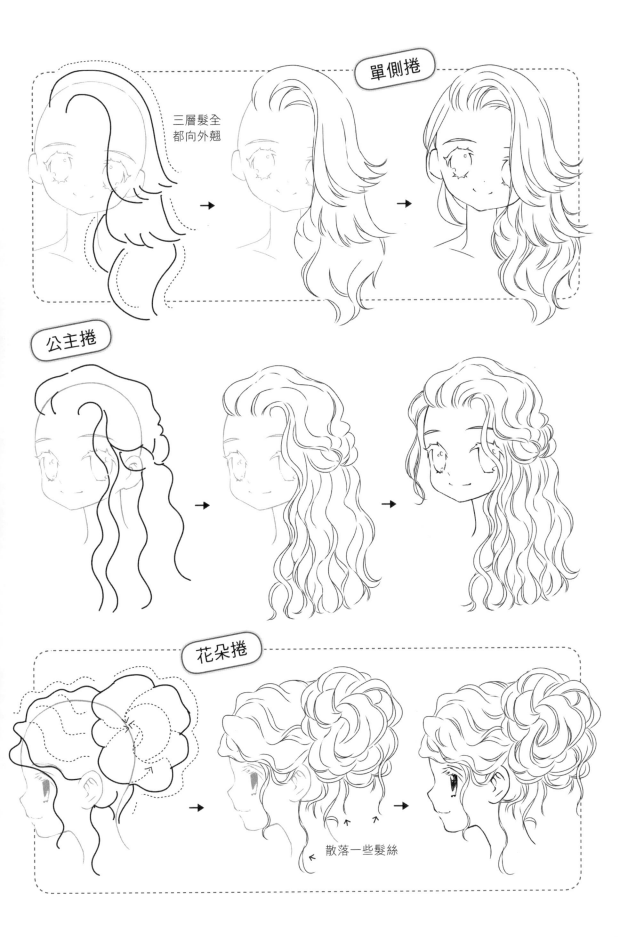

單側捲

三層髮全
都向外翹

公主捲

花朵捲

散落一些髮絲

丸子頭造型

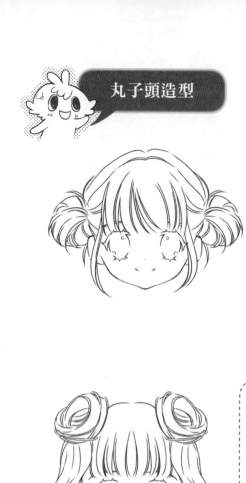

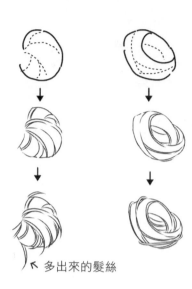

←多出來的髮絲

↗多出來的髮絲

丸子位置

上　　　　　一側

兩側　　　　下

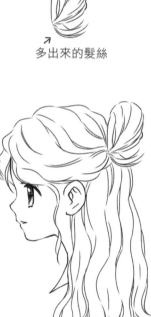

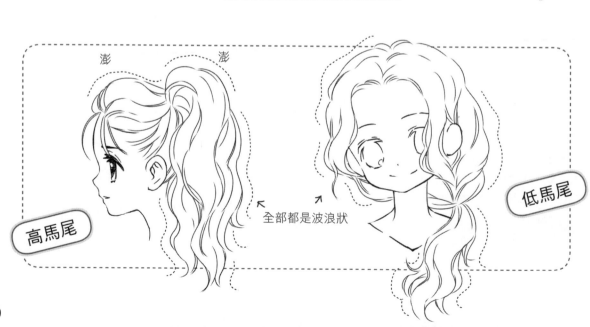

澎　　澎

高馬尾

全部都是波浪狀

低馬尾

麻花辮
Braided Hair

基礎麻花辮

畫編髮時多注意髮束的方向，
會讓辮子的質感更好，就算是
基礎的麻花辮，也能變化出令
人驚豔的造型。

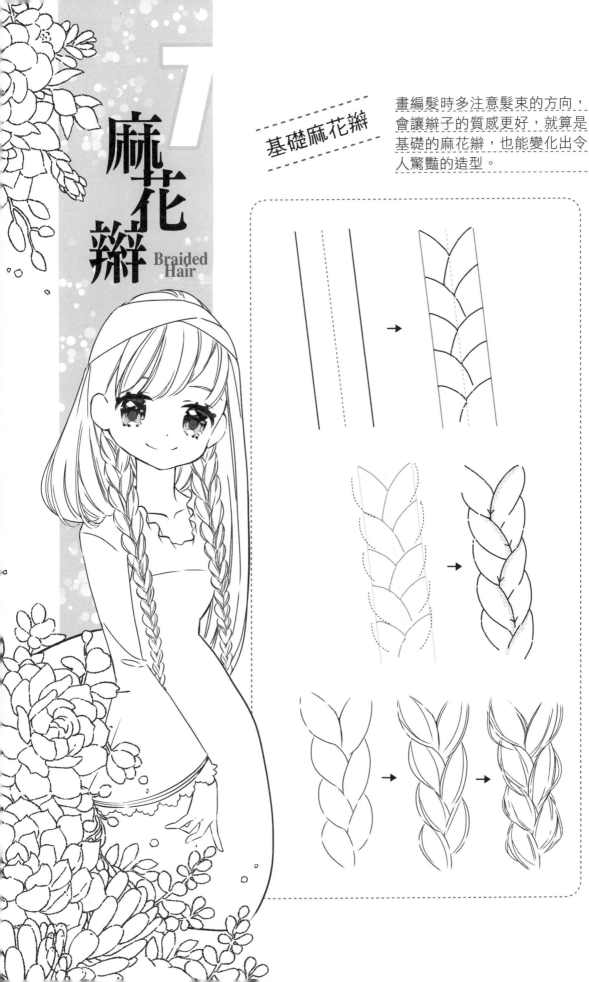

瘦髮束

胖髮束

寬

細

澎

大
中
小

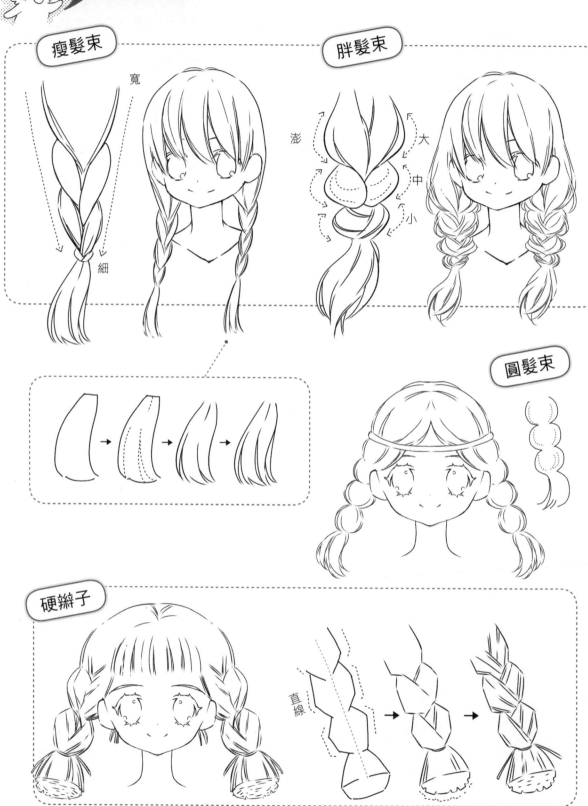

圓髮束

硬辮子

直線

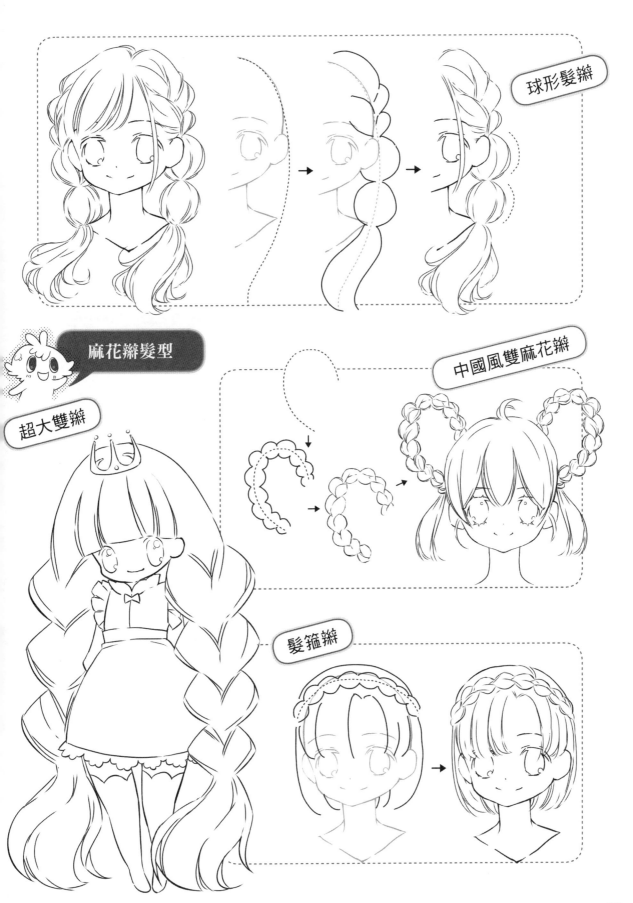

球形髮辮

麻花辮髮型

中國風雙麻花辮

超大雙辮

髮箍辮

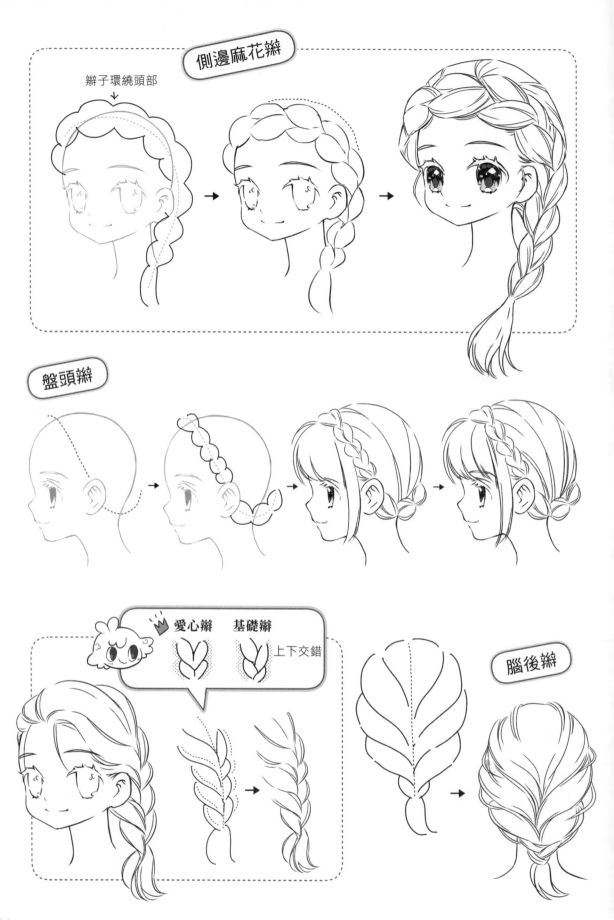

側邊麻花辮

辮子環繞頭部

盤頭辮

愛心辮　基礎辮

上下交錯

腦後辮

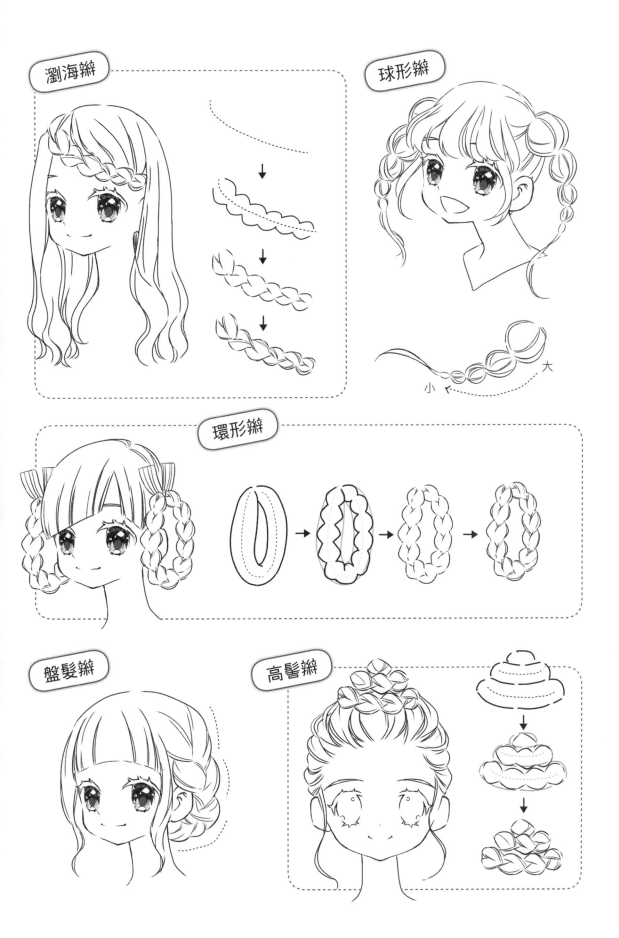

瀏海辮

球形辮

小 ← → 大

環形辮

盤髮辮

高髻辮

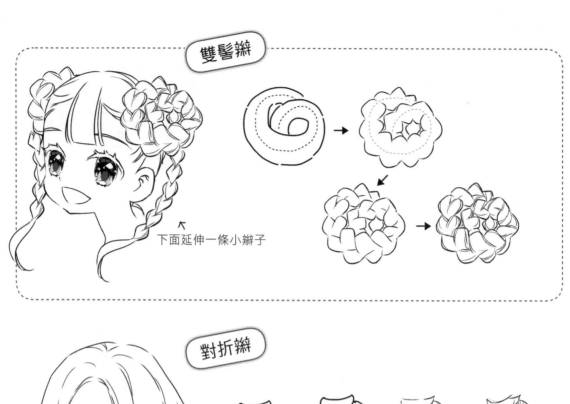

雙髻辮

下面延伸一條小辮子

對折辮

畫出中間線　　最下面是半圓

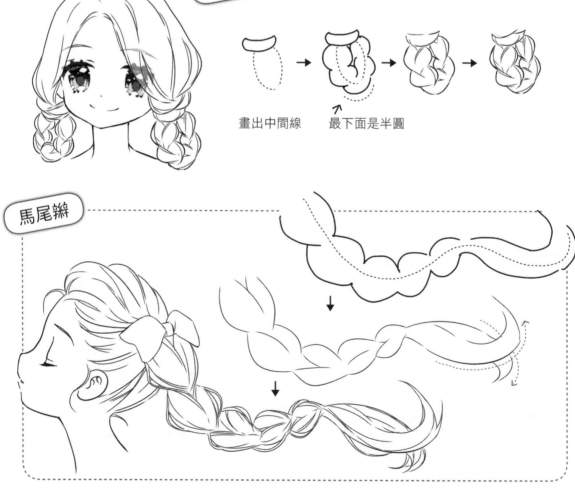

馬尾辮

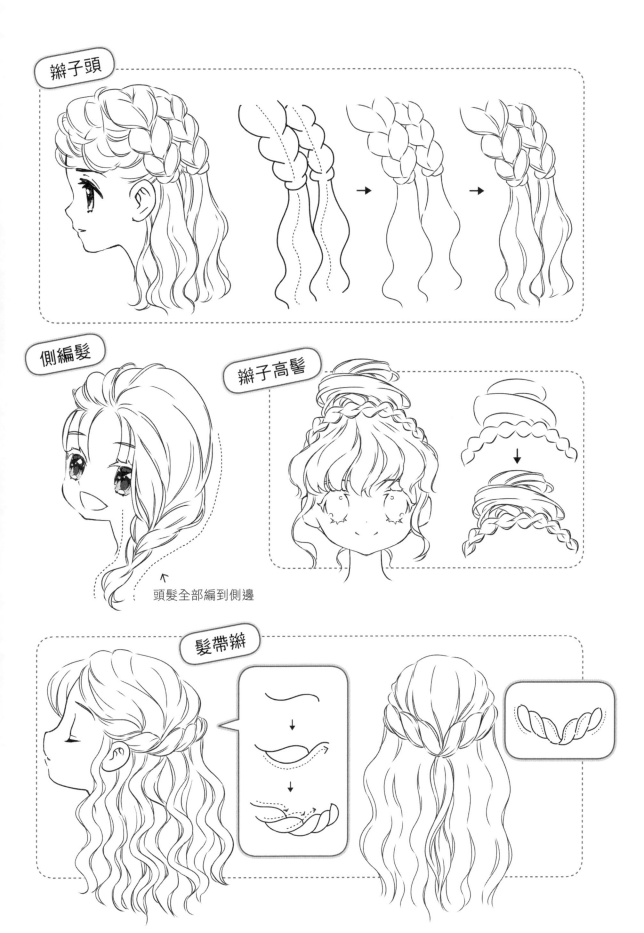

辮子頭

側編髮

辮子高髻

頭髮全部編到側邊

髮帶辮

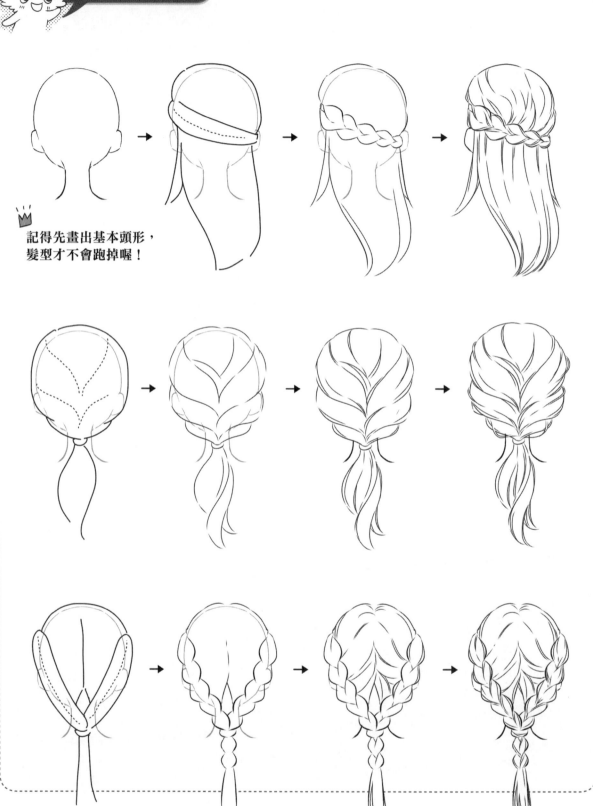

記得先畫出基本頭形，
髮型才不會跑掉喔！

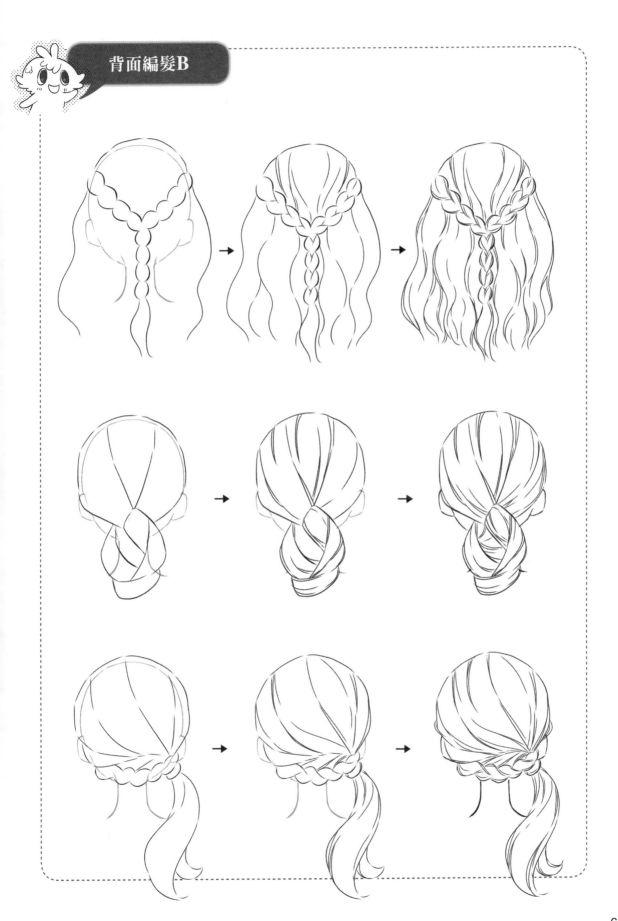

背面編髮C

👑 注意！後腦的髮流方向要畫對。

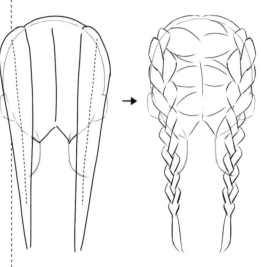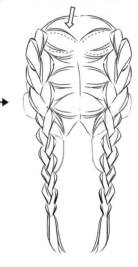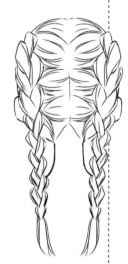

👑 注意！辮子下面有一束小馬尾。

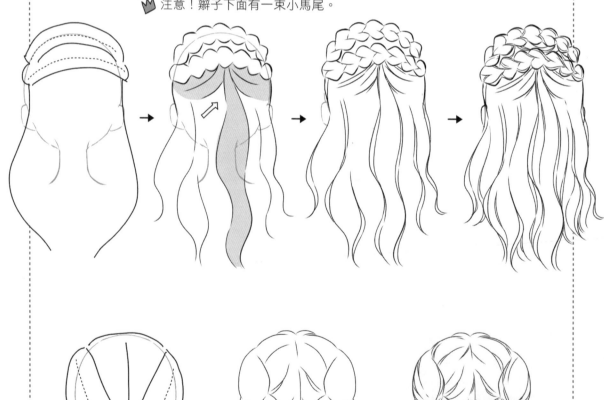

8 馬尾
Ponytail Hair

馬尾的位置、蓬鬆程度、頭髮直或捲，以及捲度不同，就能組合、變化出萬千造型。快來看看有哪些設計技巧吧！

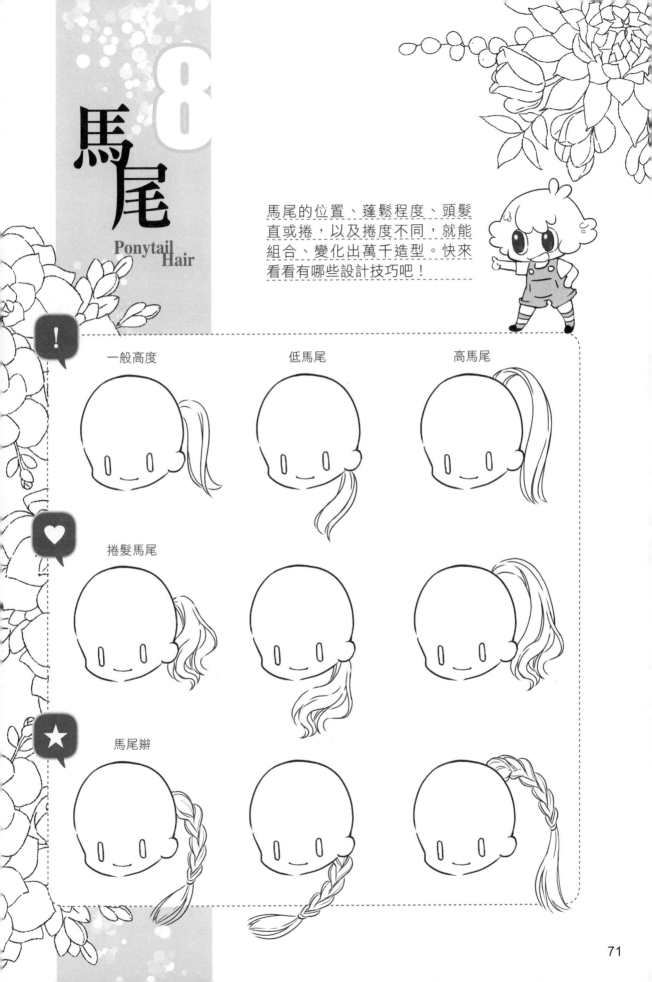

一般高度

低馬尾

高馬尾

捲髮馬尾

馬尾辮

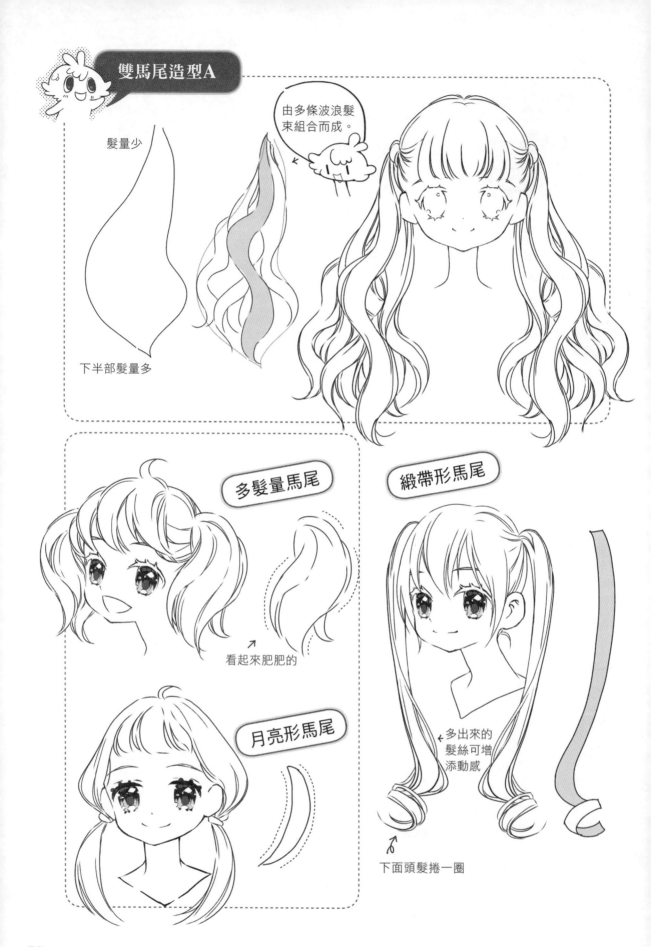

雙馬尾造型A

由多條波浪髮束組合而成。

髮量少

下半部髮量多

多髮量馬尾

看起來肥肥的

緞帶形馬尾

月亮形馬尾

多出來的髮絲可增添動感

下面頭髮捲一圈

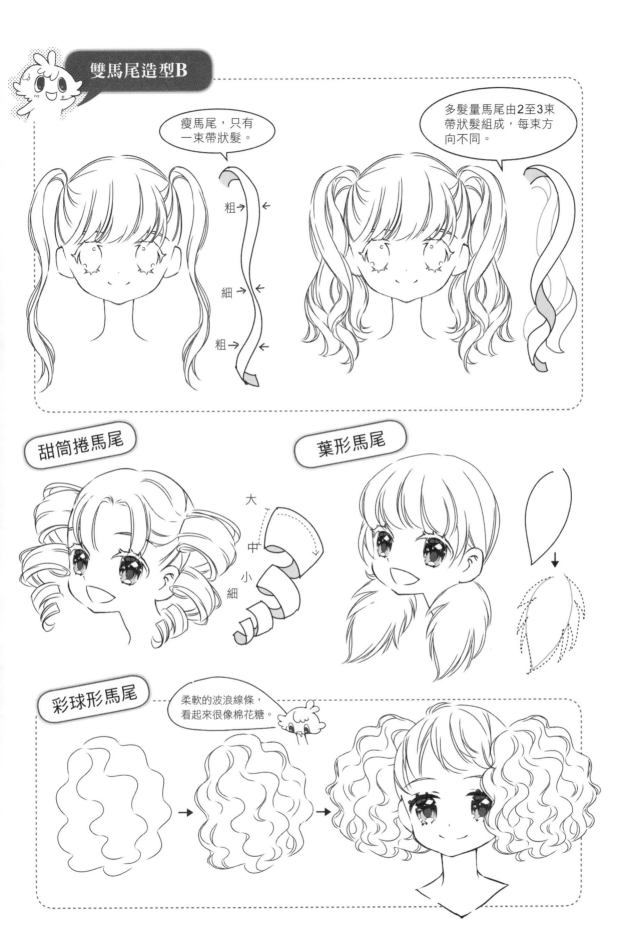

雙馬尾造型B

瘦馬尾,只有一束帶狀髮。

多髮量馬尾由2至3束帶狀髮組成,每束方向不同。

粗→ ←

細→ ←

粗→ ←

甜筒捲馬尾

大
中
小
細

葉形馬尾

彩球形馬尾

柔軟的波浪線條,看起來很像棉花糖。

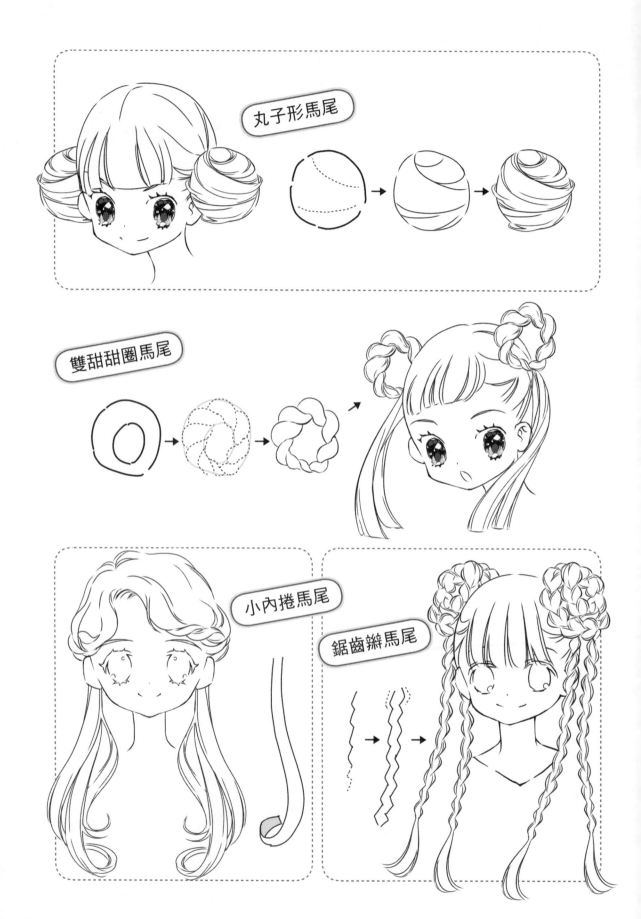

丸子形馬尾

雙甜甜圈馬尾

小內捲馬尾

鋸齒辮馬尾

74

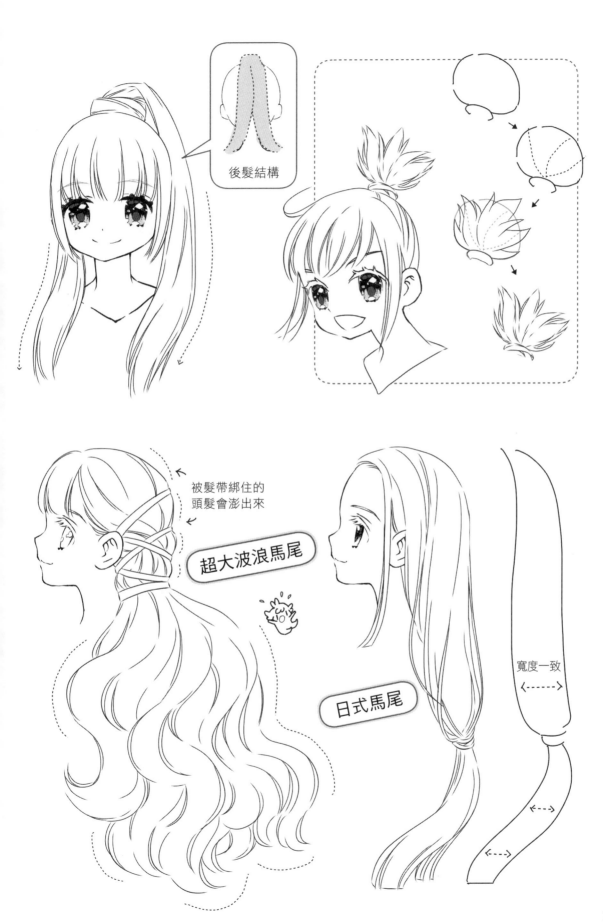

後髮結構

被髮帶綁住的
頭髮會澎出來

超大波浪馬尾

日式馬尾

寬度一致

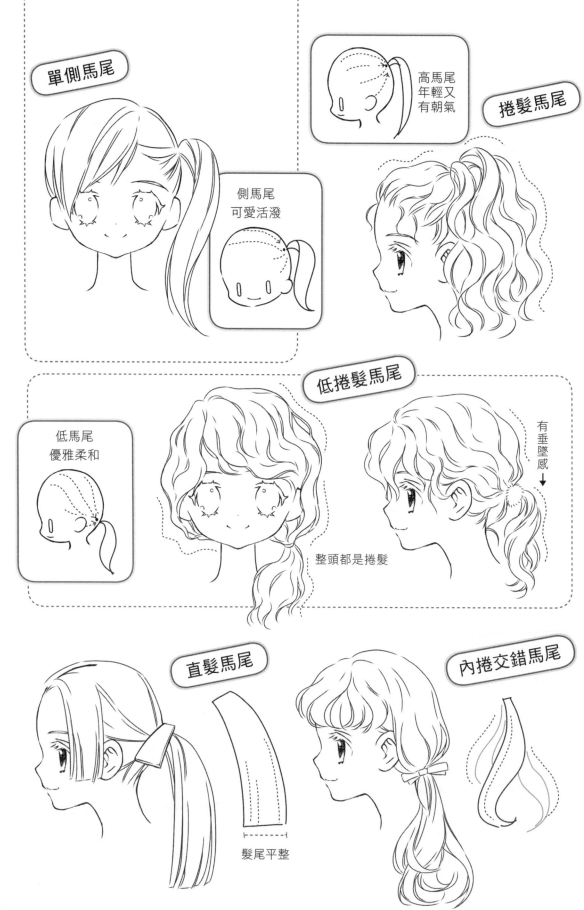

單側馬尾

高馬尾
年輕又
有朝氣

捲髮馬尾

側馬尾
可愛活潑

低捲髮馬尾

低馬尾
優雅柔和

有垂墜感
↓

整頭都是捲髮

直髮馬尾

髮尾平整

內捲交錯馬尾

髪色
Hair Color
9

善用各種線條的表現，能讓原本只是黑白的角色，頭髮立即產生「顏色感」。金髮畫起來最簡單，黑髮則需要用特殊工具來完成。

原樣

金髮

黑髮

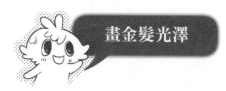

這個畫法能讓頭髮產生閃閃發亮的金屬光澤，可以當作金髮或銀髮，所以常常被用在畫外國、混血、奇幻角色上。

髮線不需畫太細

標出畫光澤的區塊

①額頭區

②頭髮中段

光澤線技巧解說

順著頭形畫波浪狀光澤

✔ 呈「V」字形　線條不重疊且不交錯

✗ 誤區

✗ 線條交錯

✗ 沒有「V」字形　✗ 排列不齊

✗ 線條粗細不一

✗ 方向亂

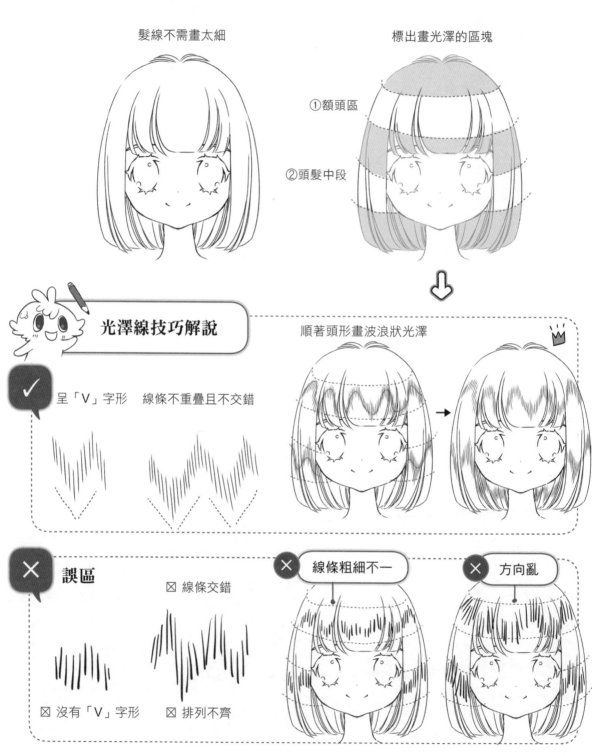

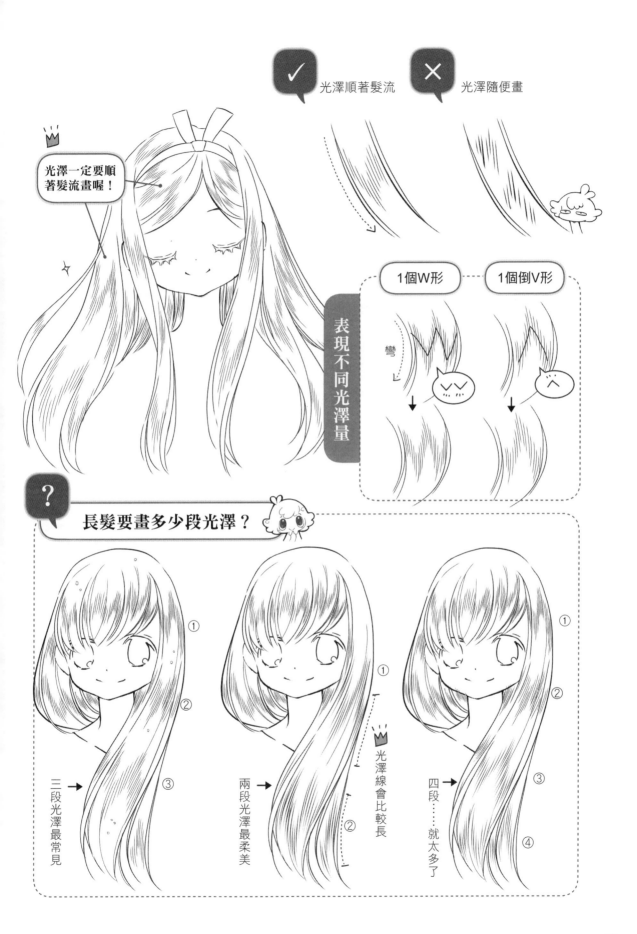

✔ 光澤順著髮流　✕ 光澤隨便畫

光澤一定要順著髮流畫喔！

表現不同光澤量

1個W形　1個倒V形

彎

? 長髮要畫多少段光澤？

① ② ③
三段光澤最常見

① ② ①
光澤線會比較長
兩段光澤最柔美

① ② ③ ④
四段……就太多了

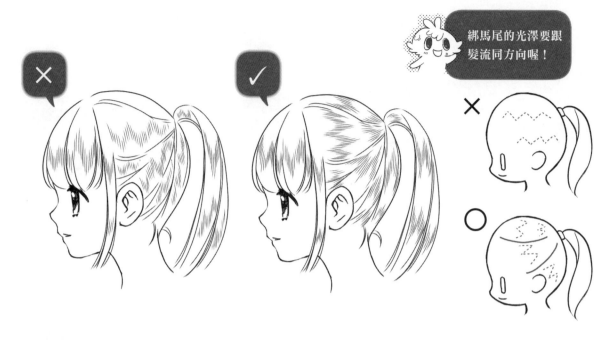

綁馬尾的光澤要跟
髮流同方向喔!

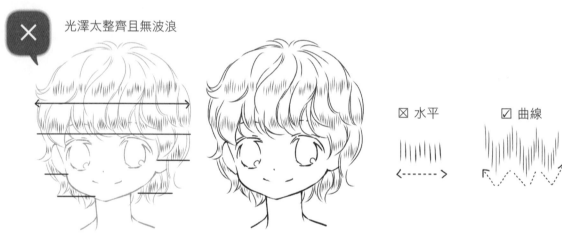

✕ 光澤太整齊且無波浪

⊠ 水平　　　☑ 曲線

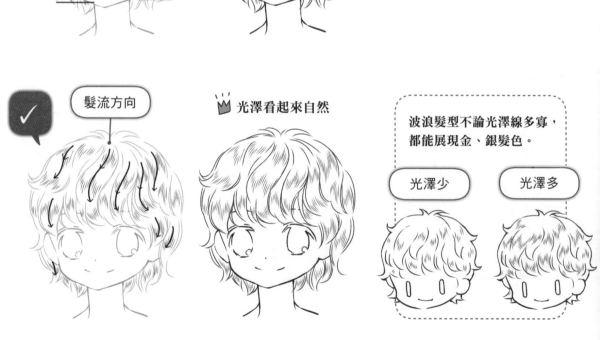

髮流方向

👑 光澤看起來自然

波浪髮型不論光澤線多寡,
都能展現金、銀髮色。

光澤少　　　光澤多

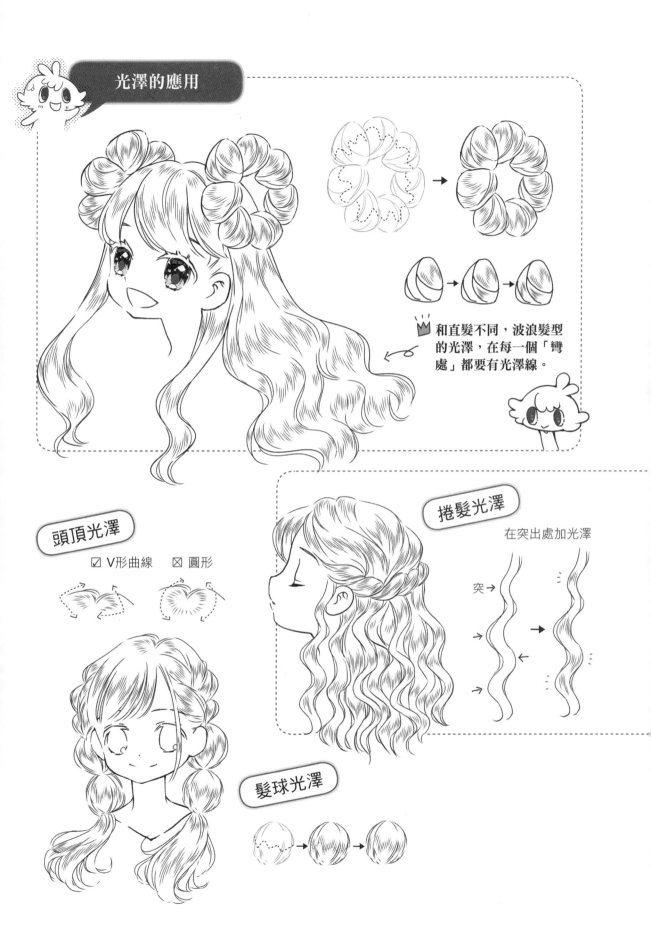

光澤的應用

和直髮不同，波浪髮型的光澤，在每一個「彎處」都要有光澤線。

頭頂光澤

☑ V形曲線　　☒ 圓形

捲髮光澤

在突出處加光澤

突→

髮球光澤

畫黑髮的工具

畫黑髮前，可先購買「英士小楷墨筆」備用。雖然用毛筆也可以，不過難度高就先跳過啦！

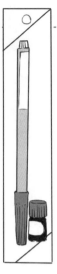

筆尖有彈性

墨水

可另外準備大罐墨水來塗黑大區塊。

鋼珠筆之類的原子筆不能用來畫黑髮，但可以畫金、銀髮光澤。

原子筆線條

硬且粗細不明顯

力度與線條粗細

下筆力度會影響線條粗細，正式畫黑線前，請先練習每種線條的畫法。

正確下筆方式

① 輕　② 重　③ 輕

下筆稍用力

筆往上提

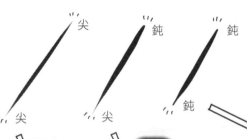

尖　鈍　鈍

尖　尖　鈍

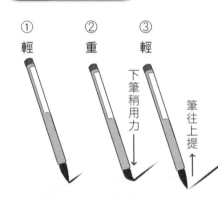

✔
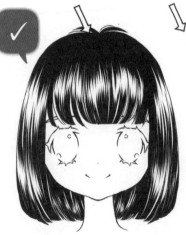

✕

✕

畫黑髮光澤

黑髮的光澤走向跟金髮差不多，但是使用墨筆時要注意力度及塗黑方式。

髮線不需畫太細

標出畫光澤的區塊

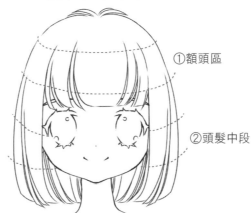

①額頭區

②頭髮中段

墨線畫在虛線上

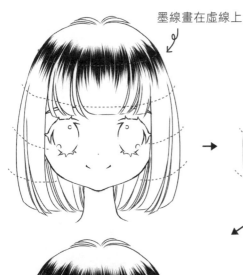

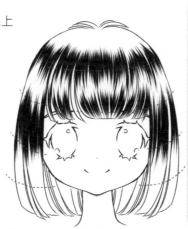

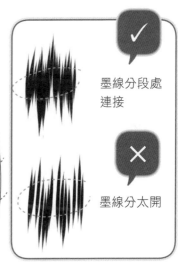

✓ 墨線分段處連接

✕ 墨線分太開

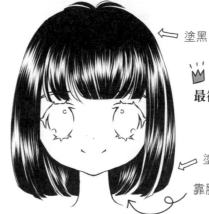

⇐ 塗黑

最後把頭頂、髮尾塗黑。

⇐ 塗黑

靠脖子處可有少量光澤

 光澤多寡比較

✕ 光澤過多顯得
雜亂、刺眼。

塗黑

塗黑

塗黑

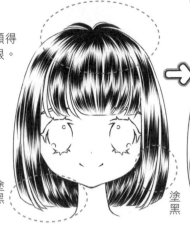

👑 捨棄頭頂與髮尾光澤,
塗黑處理。

 ✕

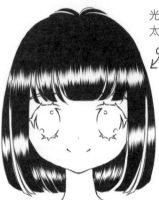

光澤沒波動
太過死板

👑 光澤線要有
長有短,跟
著頭髮弧度
變化。

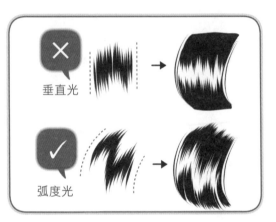

✕ 垂直光

✓ 弧度光

 長髮光澤

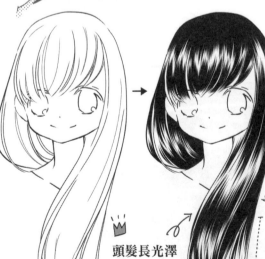

👑 頭髮長光澤
相對也長

背面

注意!頭頂光澤較短、
長髮部分的光澤較長。

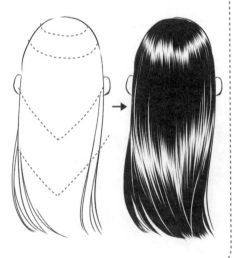

84

捲髮光澤

・光澤要隨著頭髮弧度畫。
・光澤需適度刪減，不要過多。

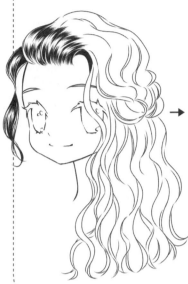 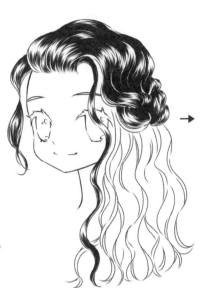 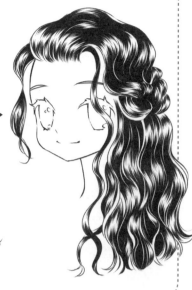

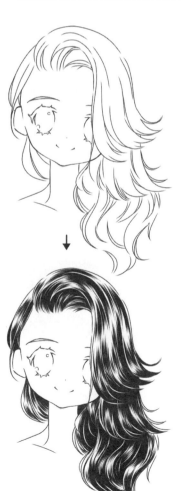

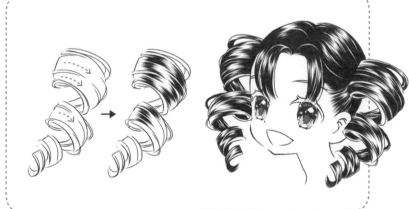

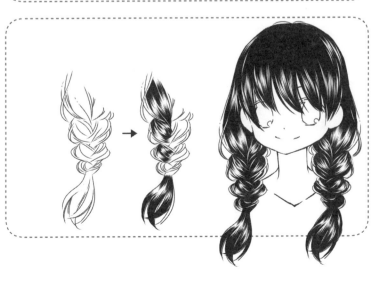

黑髮光澤簡化 表現黑髮不只一種光澤，可以自由變化、運用。

一般光澤

減少光澤

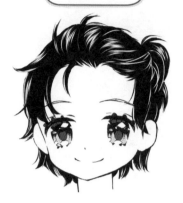

黑髮光澤變化

橢圓光澤

大 小　小 大 中

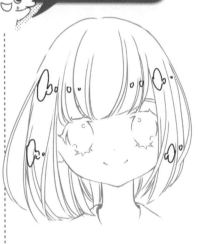

橢圓光澤
＋
白色髮線

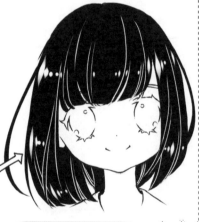

刺角狀光澤

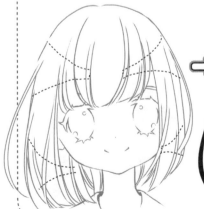
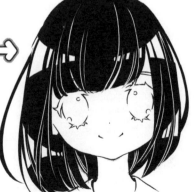
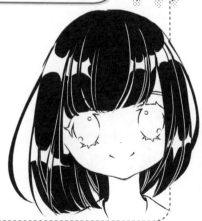

三角狀光澤

H形光澤

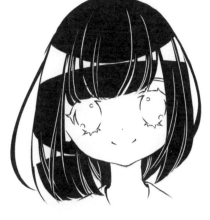

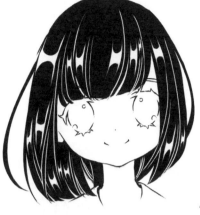

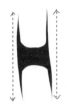

兩側細長
如同「H」

隨著髮流
方向變形

白線光澤

！ 黑髮髮尾要仔細塗

👑 整齊塗好才能增加精緻度。

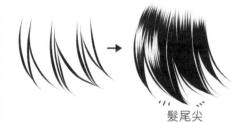

✕

髮尾尖　　　沒塗好‧髮尖鈍

無光澤純黑髮

頭髮全部塗黑，只留一些白色線條。
頭部旁邊可以多畫一些細髮絲，增加精緻度。

側邊多一些
細髮絲

有

無

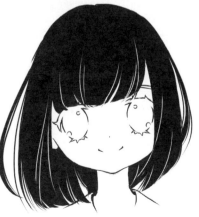

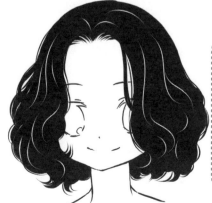

側邊多一些
細髮絲

有

無

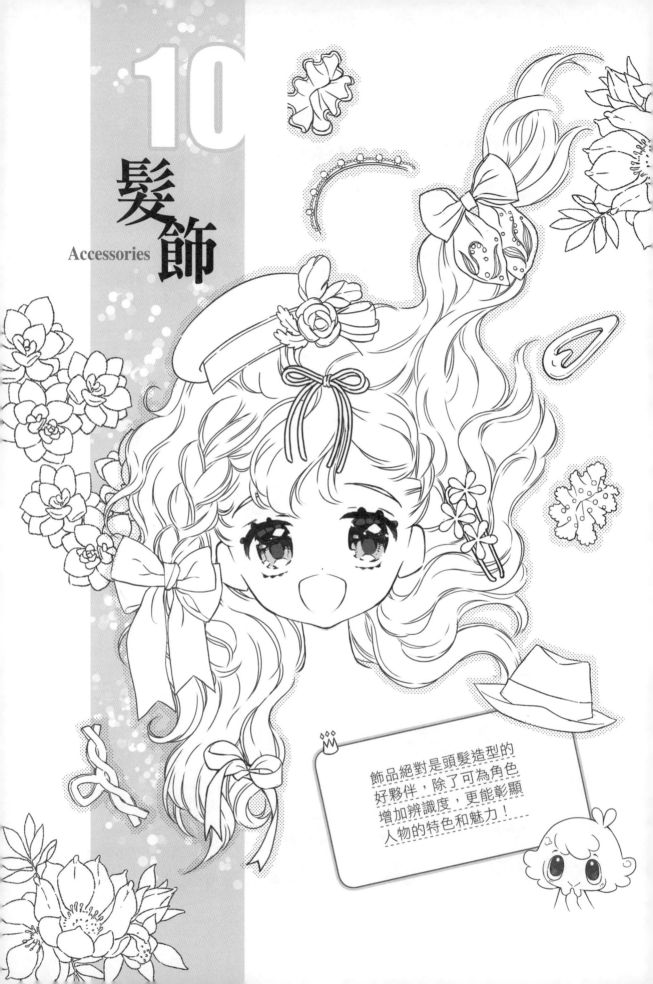

10
髮飾
Accessories

飾品絕對是頭髮造型的
好夥伴，除了可為角色
增加辨識度，更能彰顯
人物的特色和魅力！

 夢幻蝴蝶結

蝴蝶結是最常見但畫起來有點難度的飾品，
不過只要掌握畫法，你也能畫得很好喔！

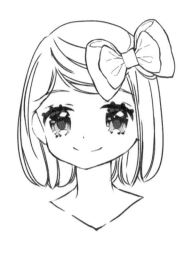 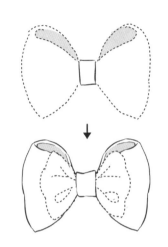 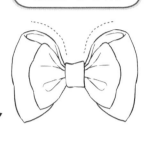

雙層蝴蝶結

 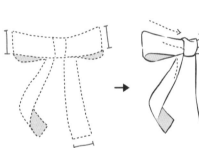 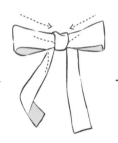 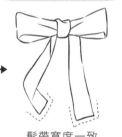

甜美蝴蝶結

髮帶寬度一致

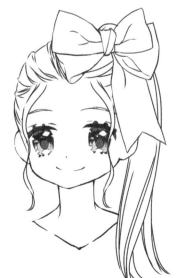 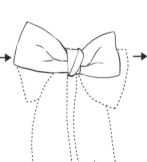 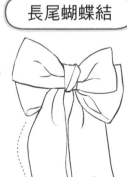

長尾蝴蝶結

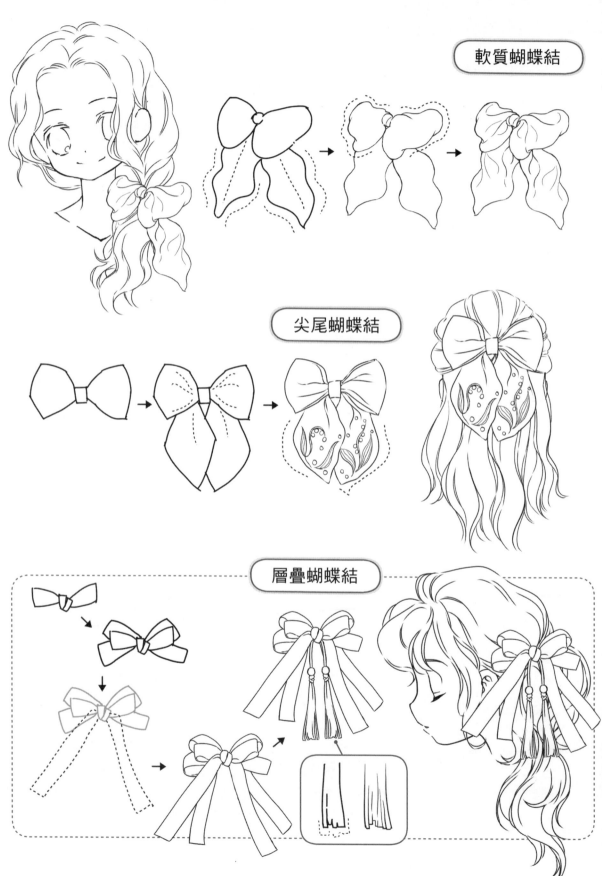

軟質蝴蝶結

尖尾蝴蝶結

層疊蝴蝶結

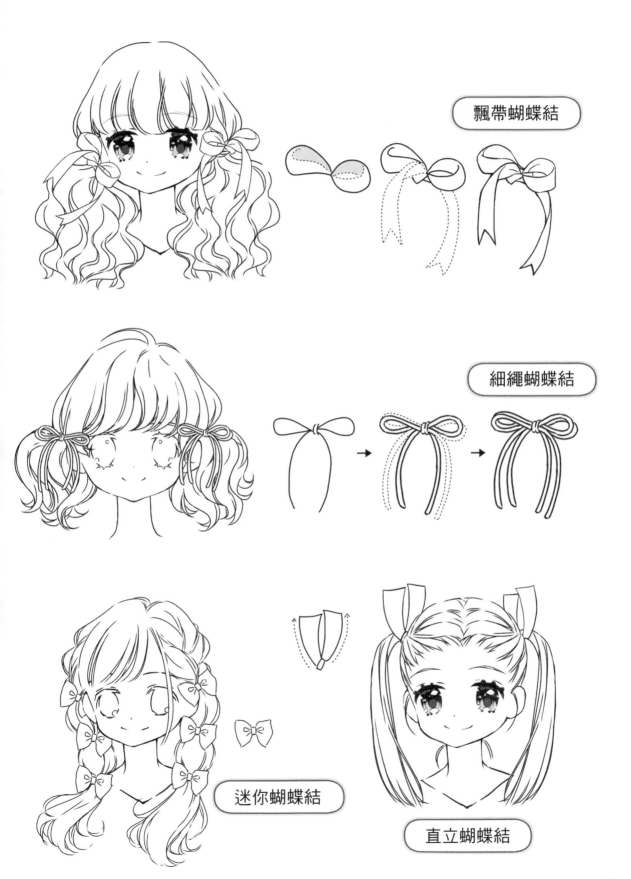

飄帶蝴蝶結

細繩蝴蝶結

迷你蝴蝶結

直立蝴蝶結

優雅蝴蝶結

頭頂蝴蝶結

珠飾蝴蝶結

雙側蝴蝶結

畫出內側更自然

多重蝴蝶結

看到內側
可增加立體感

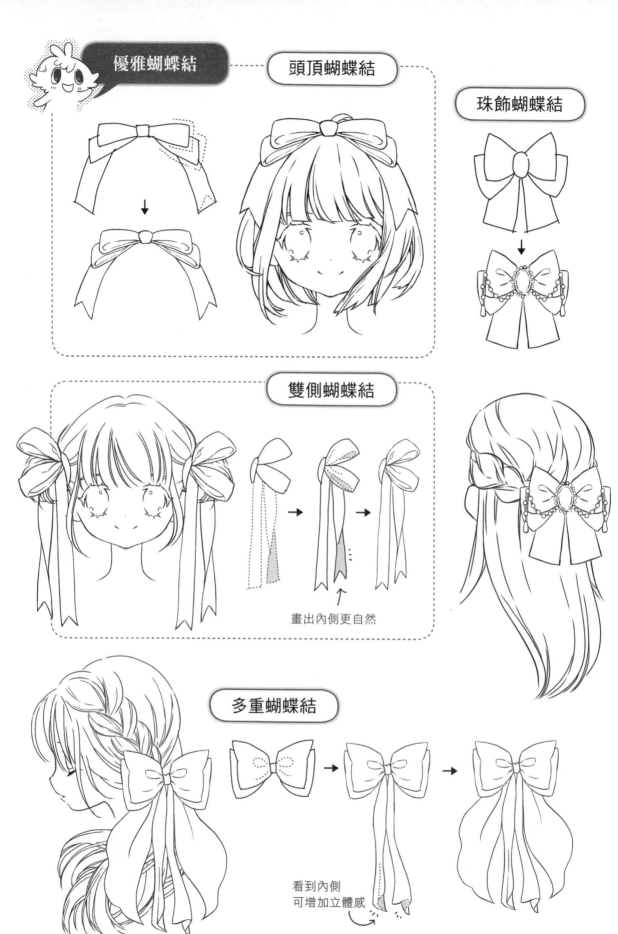

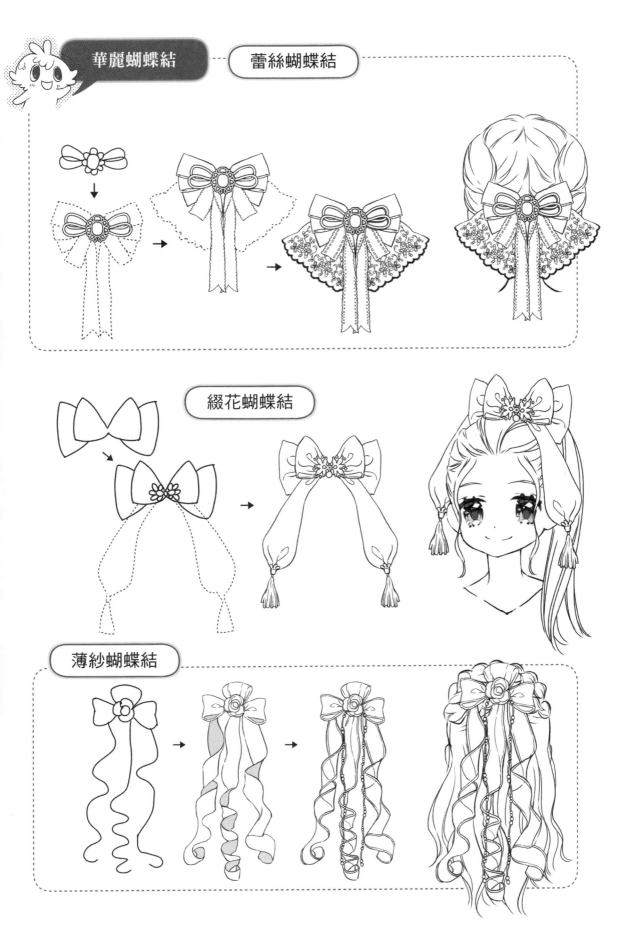

華麗蝴蝶結

蕾絲蝴蝶結

綴花蝴蝶結

薄紗蝴蝶結

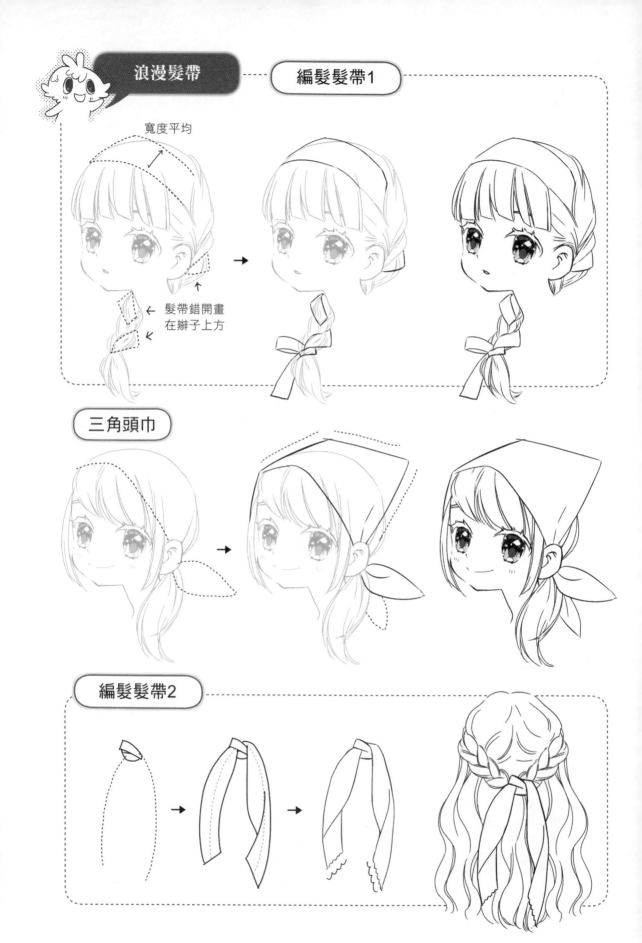

浪漫髮帶

編髮髮帶1

寬度平均

髮帶錯開畫
在辮子上方

三角頭巾

編髮髮帶2

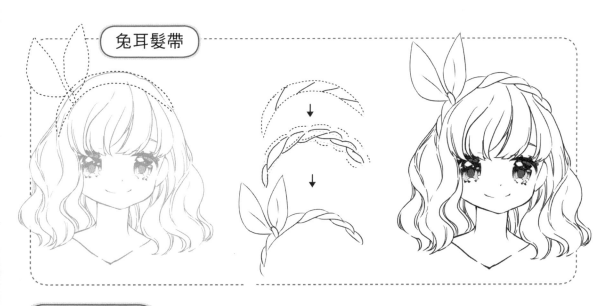

兔耳髮帶

一片式髮帶

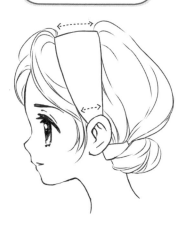

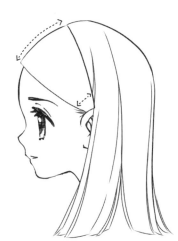

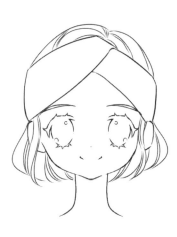

清新髮箍

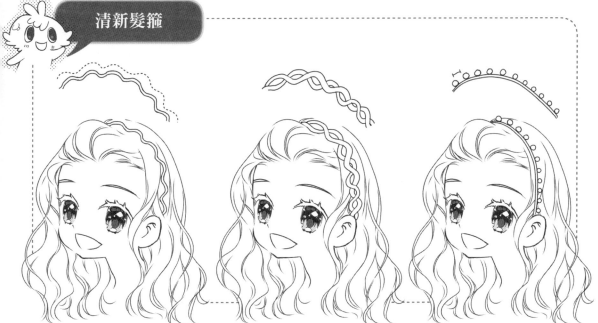

花漾髮箍

想要畫更多樣式的髮箍，可以參考
飾品型錄或是上網搜尋髮箍照片。

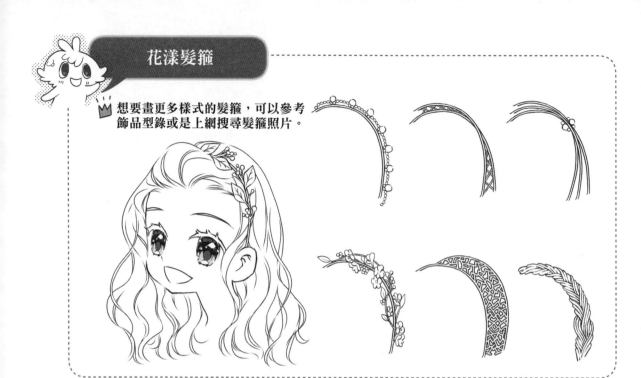

雅致髮圈

布質髮圈

添加綴飾

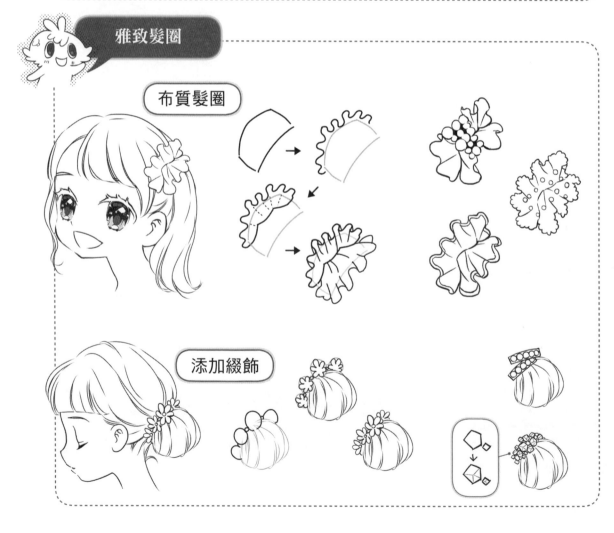

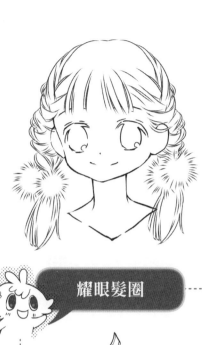

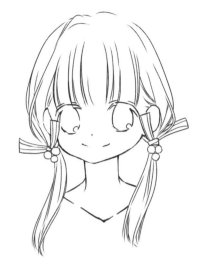

耀眼髮圈

髮飾類物品都可以在網路上找到參考圖片,再改成喜歡的樣式唷!

側邊夾

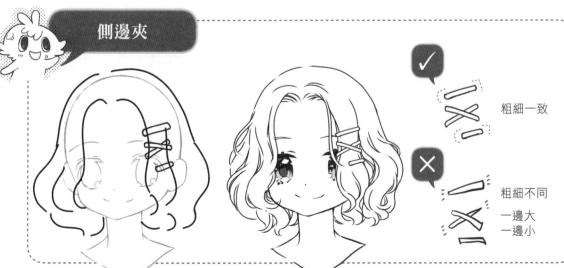

✔ 粗細一致

✕ 粗細不同
一邊大
一邊小

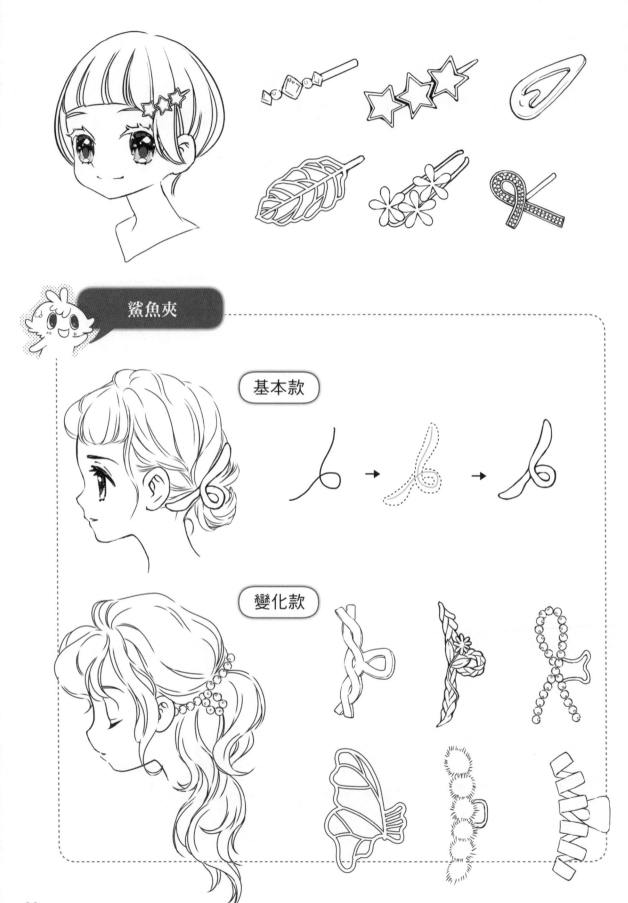

鯊魚夾

基本款

變化款

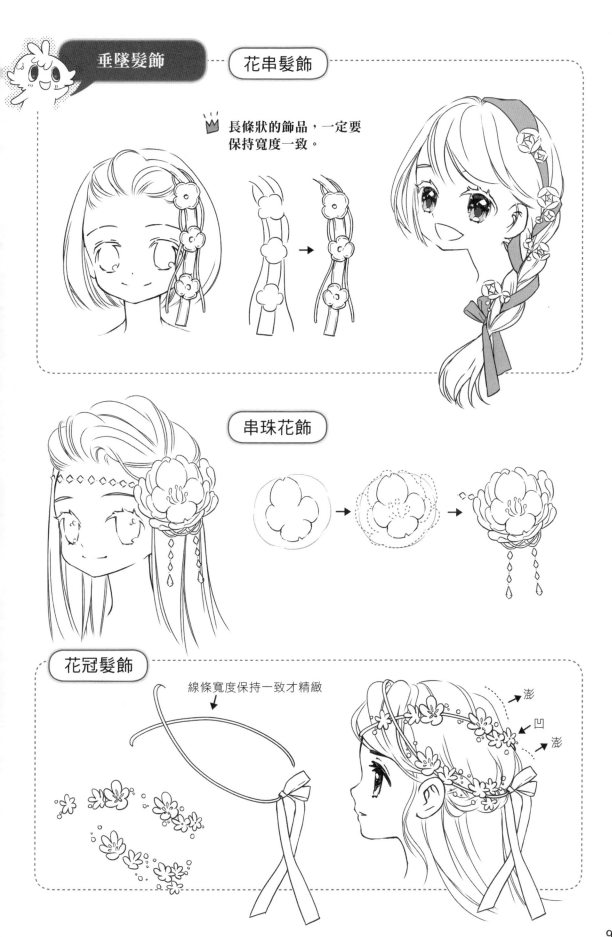

垂墜髮飾

花串髮飾

長條狀的飾品，一定要保持寬度一致。

串珠花飾

花冠髮飾

線條寬度保持一致才精緻

澎
凹
澎

必須先規畫好位置,再畫上寶石。

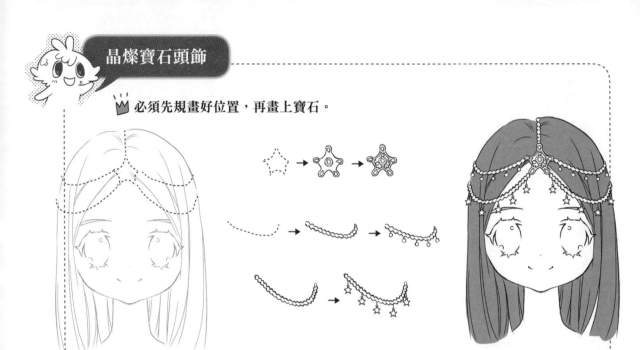

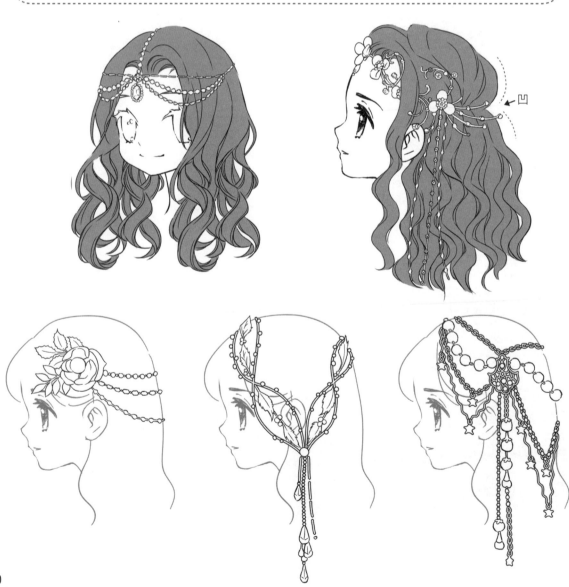

凹

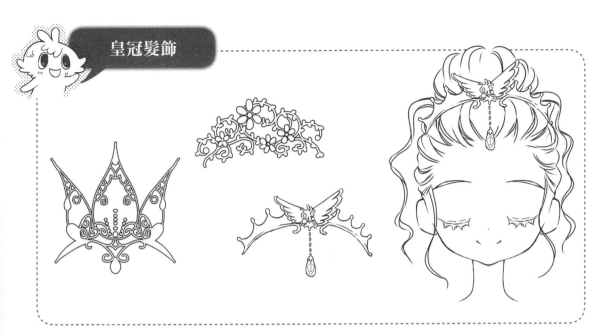

皇冠髮飾

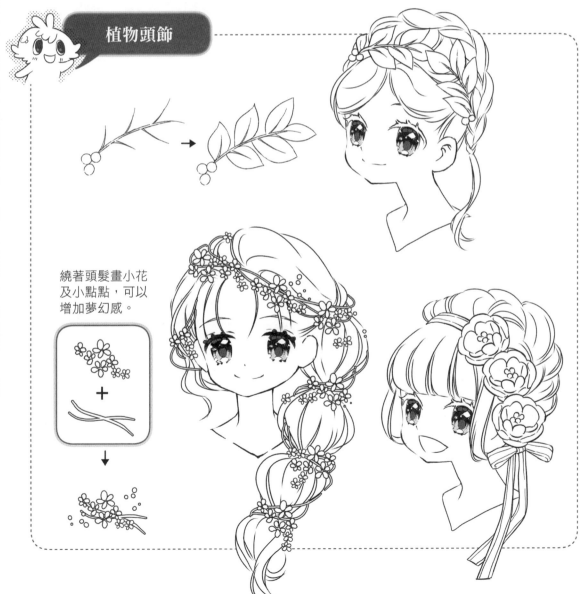

植物頭飾

繞著頭髮畫小花
及小點點,可以
增加夢幻感。

女僕風頭飾

硬髮箍

細→

軟兜帽

包住整顆頭

線條往頭部方向畫

睡帽

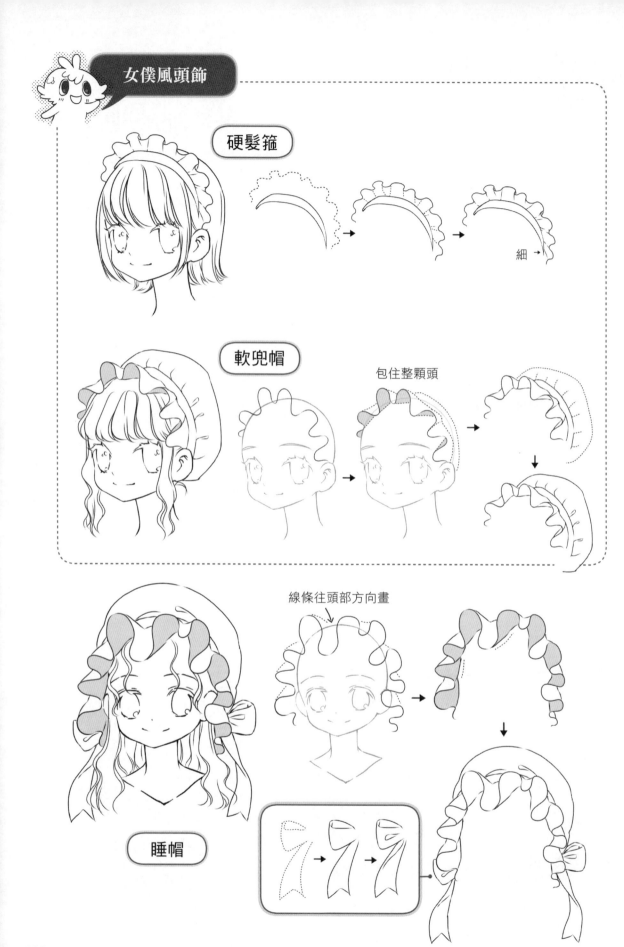

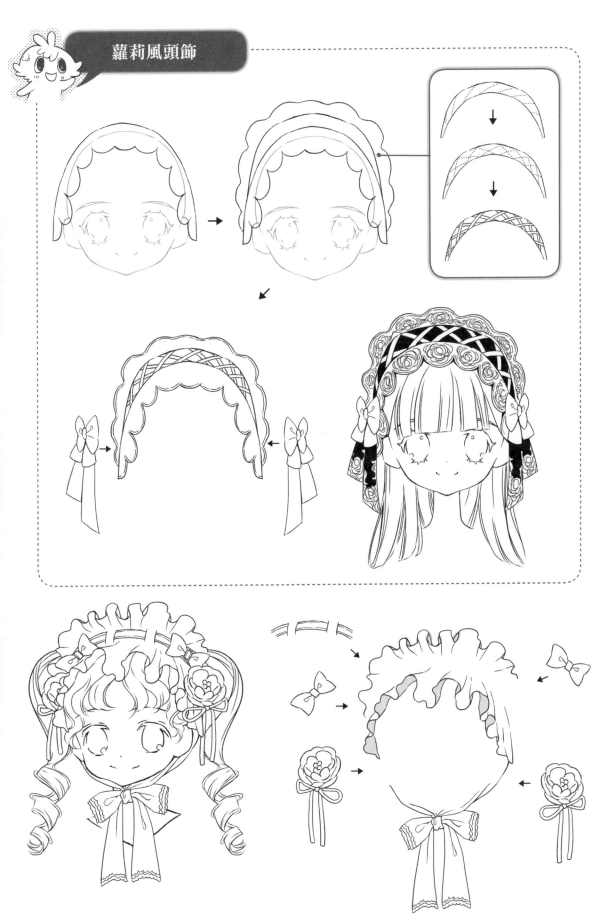

蘿莉風頭飾

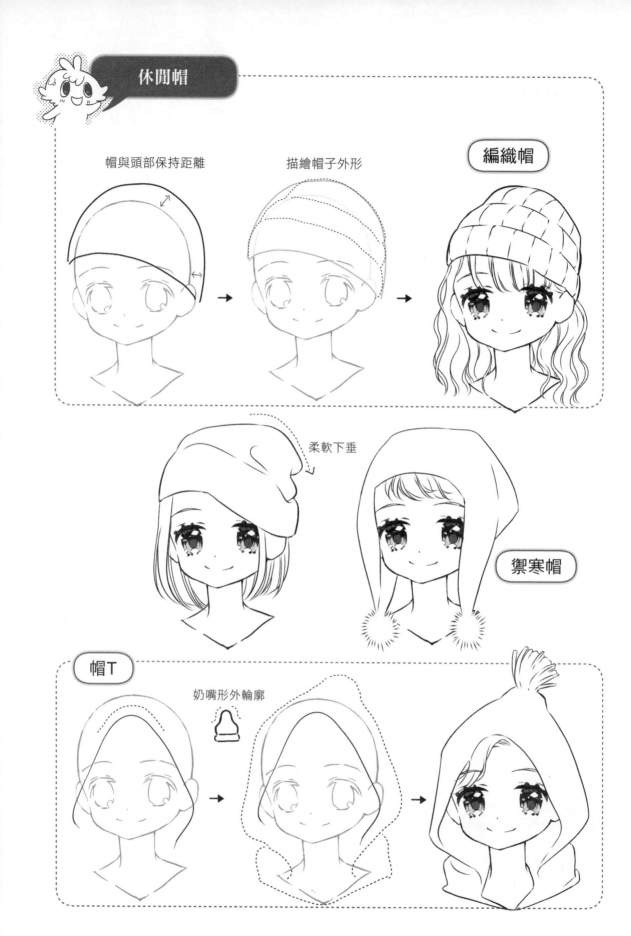

帽與頭部保持距離　　描繪帽子外形　　編織帽

柔軟下垂

禦寒帽

帽T

奶嘴形外輪廓

造型帽

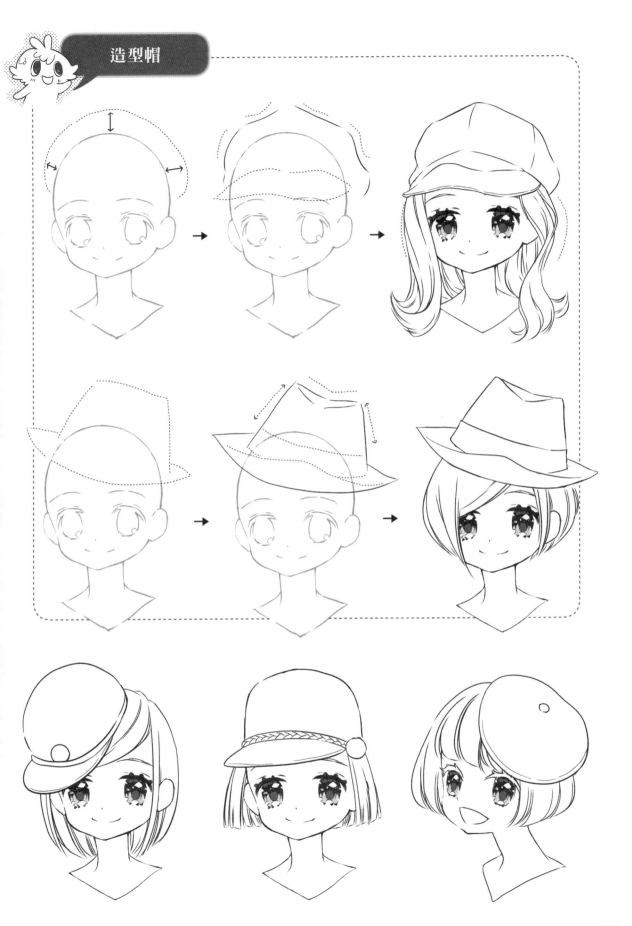

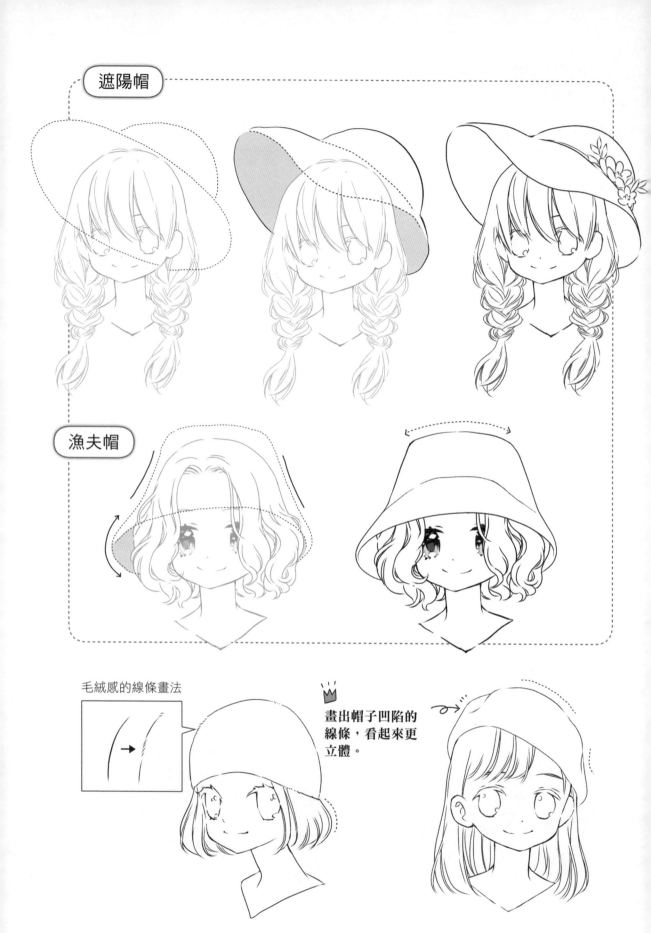

遮陽帽

漁夫帽

毛絨感的線條畫法

畫出帽子凹陷的
線條,看起來更
立體。

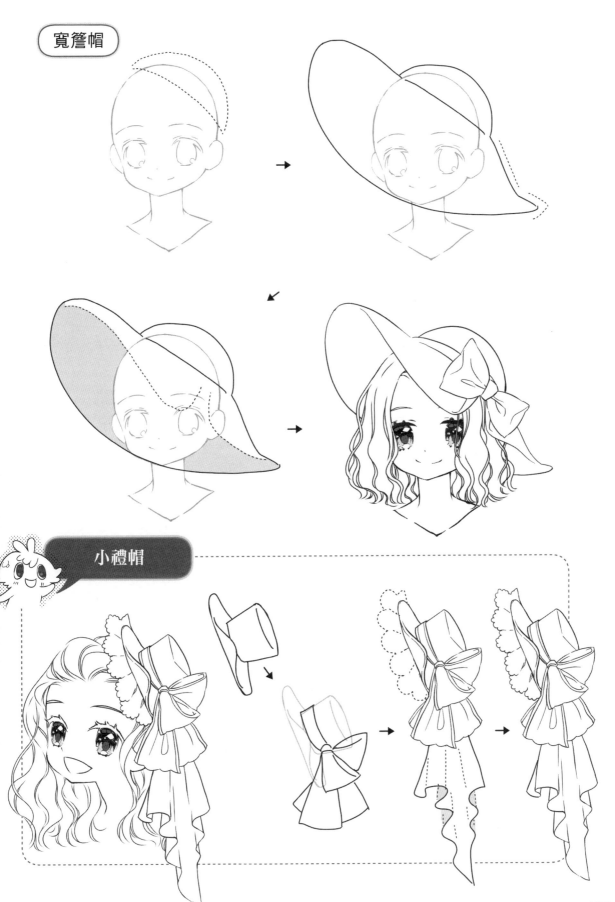

寬簷帽

小禮帽

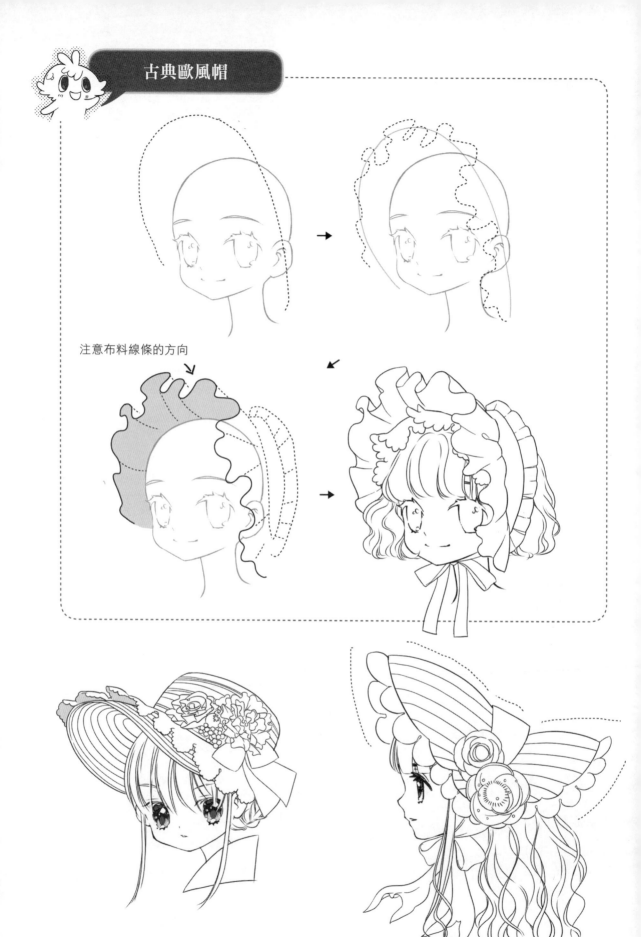

注意布料線條的方向

108

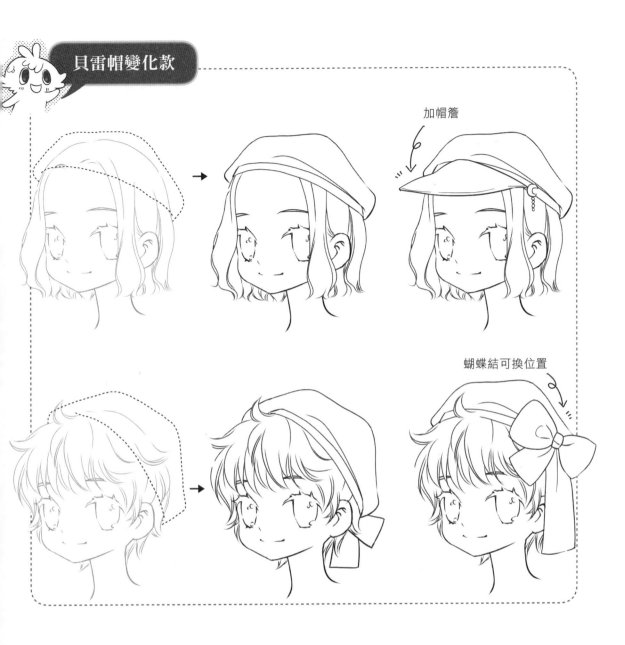

加帽簷

蝴蝶結可換位置

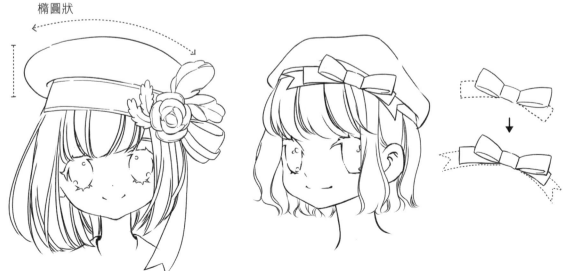

橢圓狀

髮型應用

11 Change

即使同一角色，隨著場合不同，
髮型也會跟著變化。

不同的場合、不同的活
動、不同的情境，髮型
也要跟著做改變喔！應該
如何選擇和應用呢？一起來
看看吧！

中長髮是最好
變化的髮型。

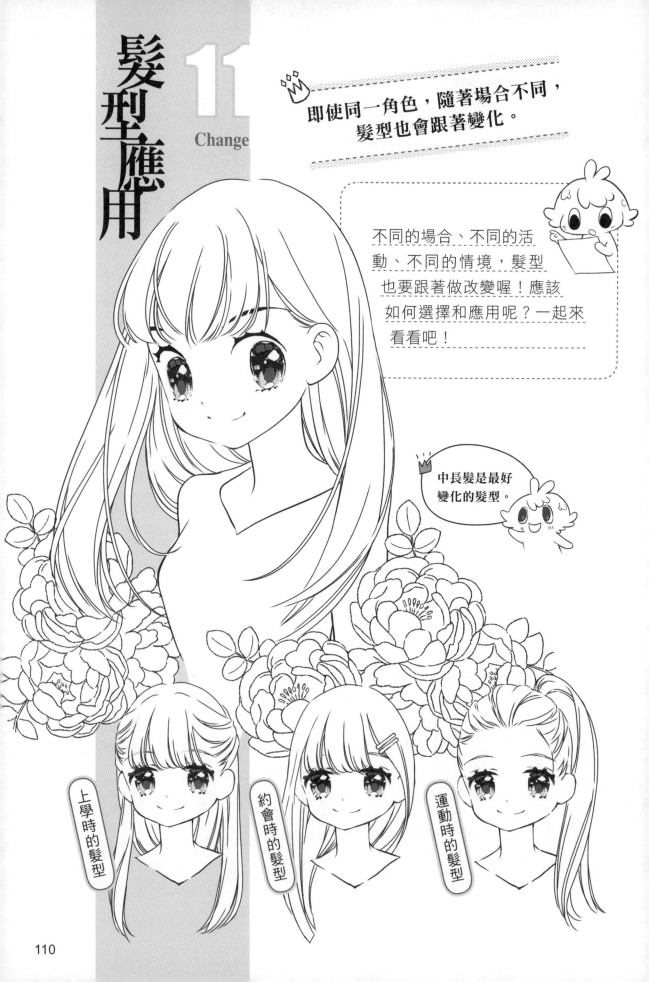

上學時的髮型

約會時的髮型

運動時的髮型

110

髮型比較隨性、不做作。

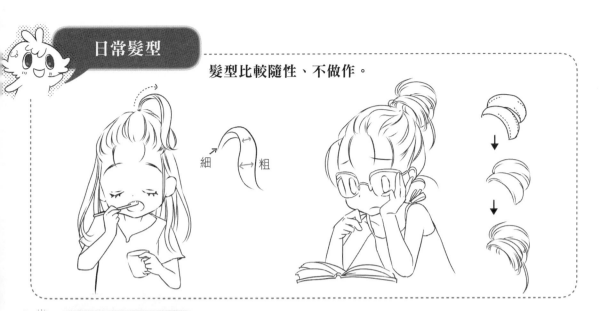

細　粗

約會髮型　　各種約會也要搭配不同髮型唷！

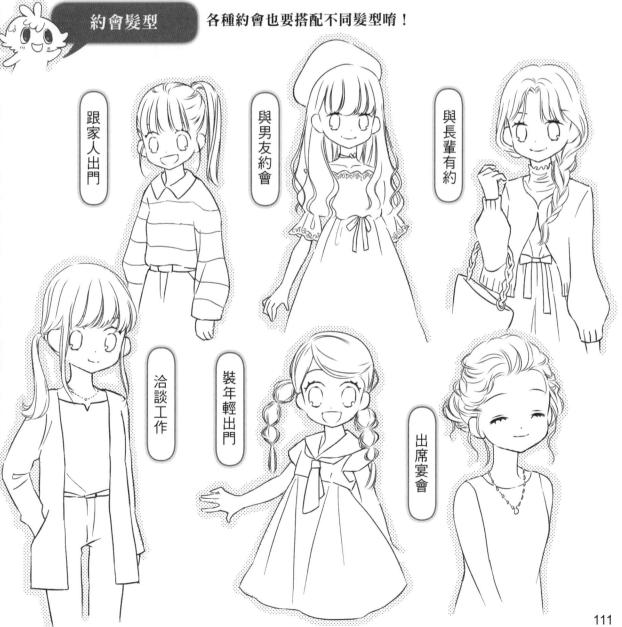

跟家人出門

與男友約會

與長輩有約

洽談工作

裝年輕出門

出席宴會

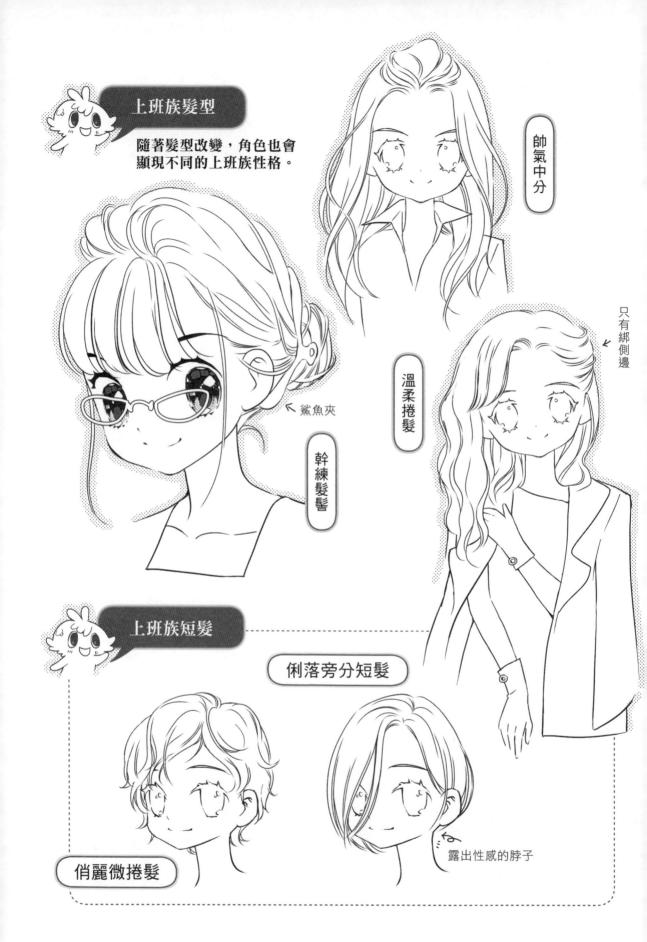

上班族髮型

隨著髮型改變，角色也會
顯現不同的上班族性格。

帥氣中分

只有綁側邊

溫柔捲髮

幹練髮髻

← 鯊魚夾

上班族短髮

俐落旁分短髮

俏麗微捲髮

露出性感的脖子

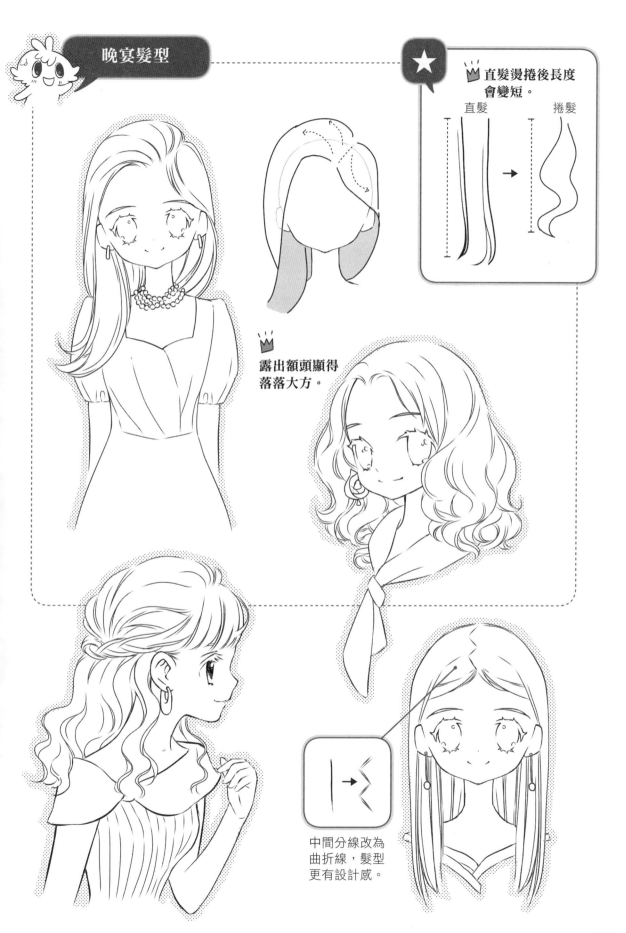

晚宴髮型

直髮燙捲後長度
會變短。

直髮 → 捲髮

露出額頭顯得
落落大方。

中間分線改為
曲折線，髮型
更有設計感。

12 男性髮

Men's Hairstyle

現今男性的髮型已不再局限於短髮，也有長度、捲度不輸女性的帥氣、高雅、性感等多樣髮型喔！

★ 繪畫順序

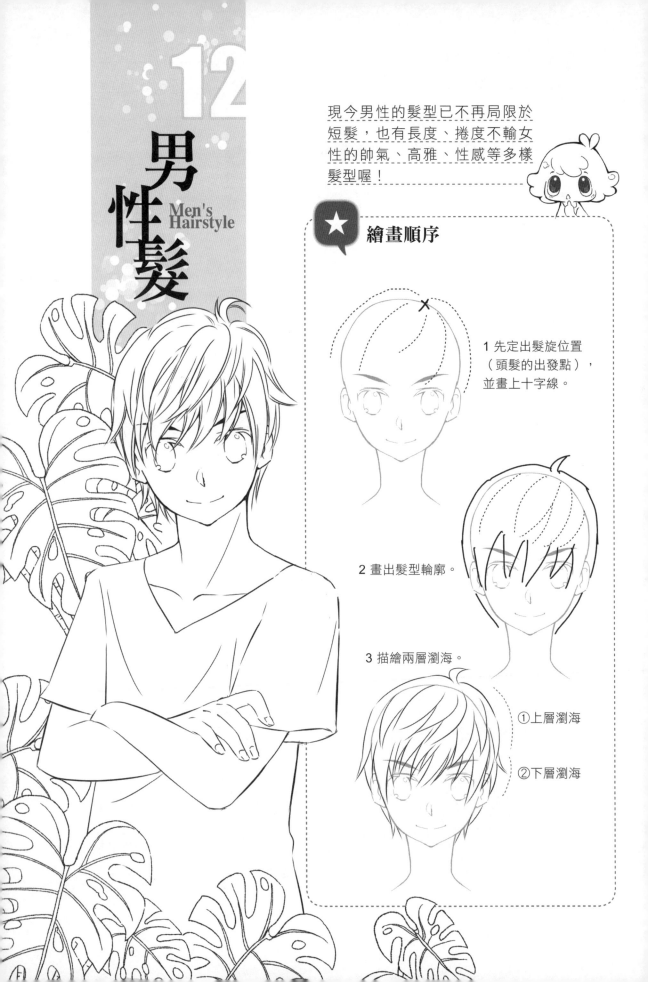

1 先定出髮旋位置（頭髮的出發點），並畫上十字線。

2 畫出髮型輪廓。

3 描繪兩層瀏海。

①上層瀏海

②下層瀏海

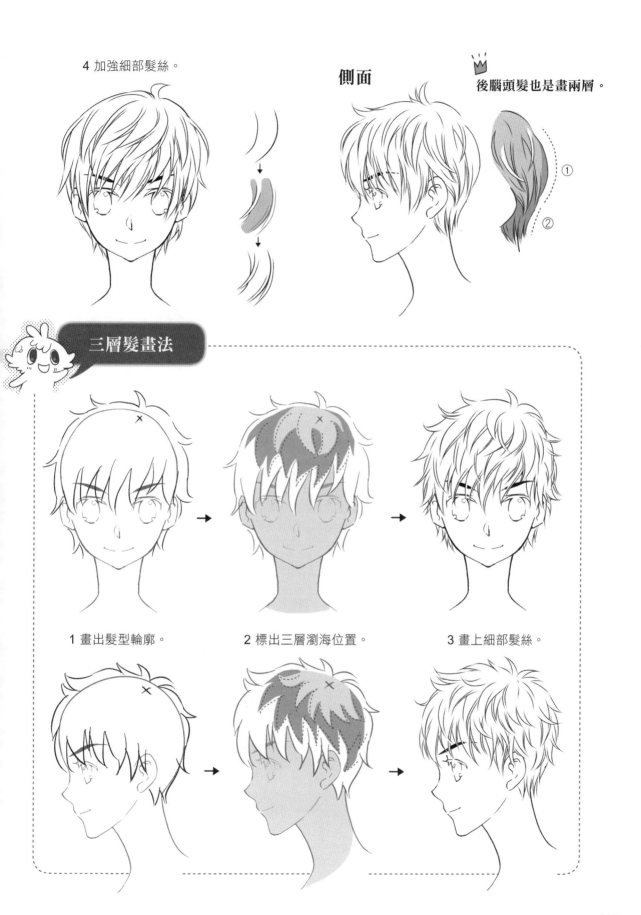

4 加強細部髮絲。

側面

後腦頭髮也是畫兩層。

①
②

三層髮畫法

1 畫出髮型輪廓。

2 標出三層瀏海位置。

3 畫上細部髮絲。

柔軟捲髮

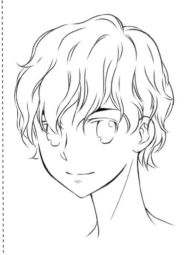

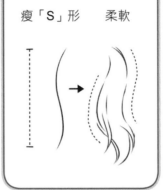

瘦「S」形　柔軟

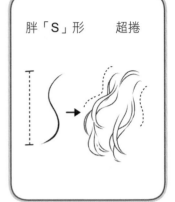

胖「S」形　超捲

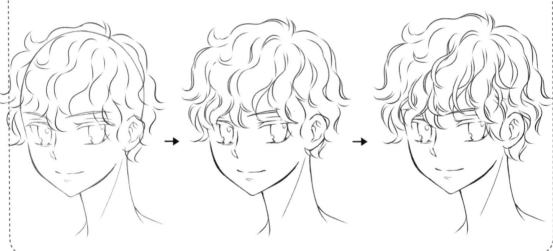

捲髮＋髮箍

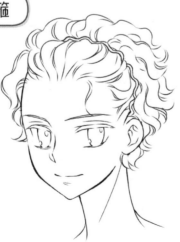

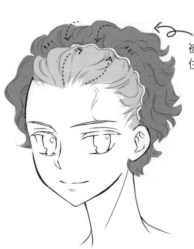

被髮箍壓
住的頭髮

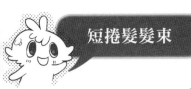

短捲髮髮束

綁上面　　　　　綁側下方

刺蝟短髮

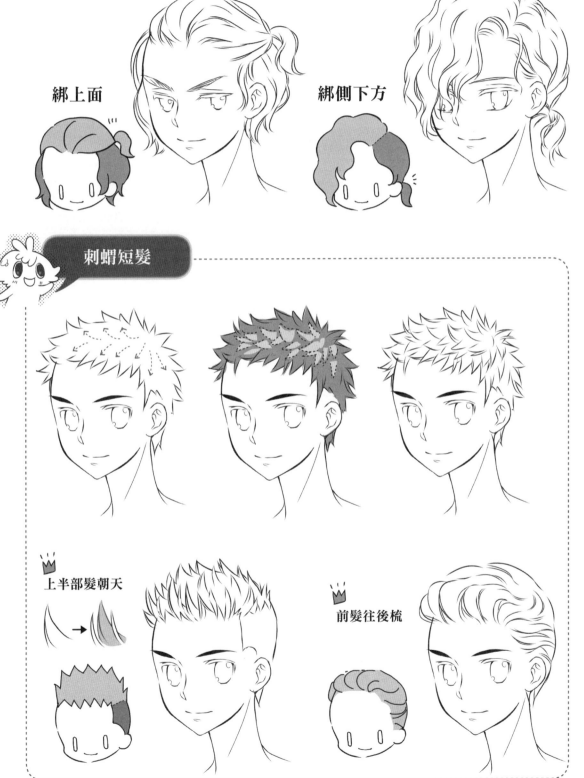

上半部髮朝天

前髮往後梳

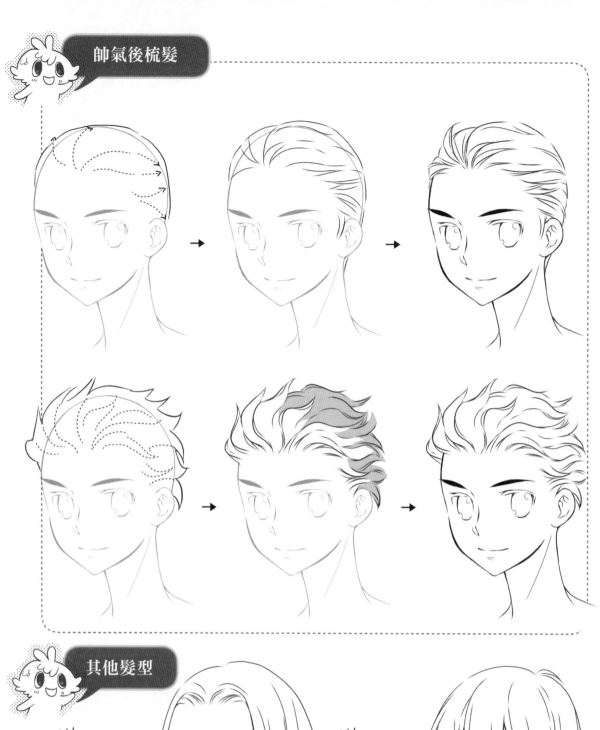

耳下短髮

M形短髮

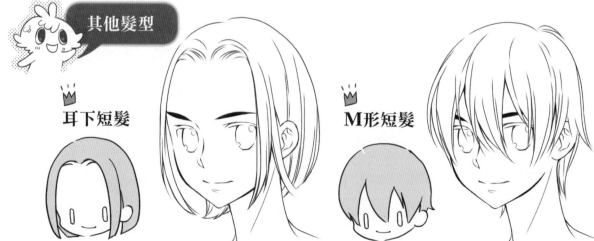

118

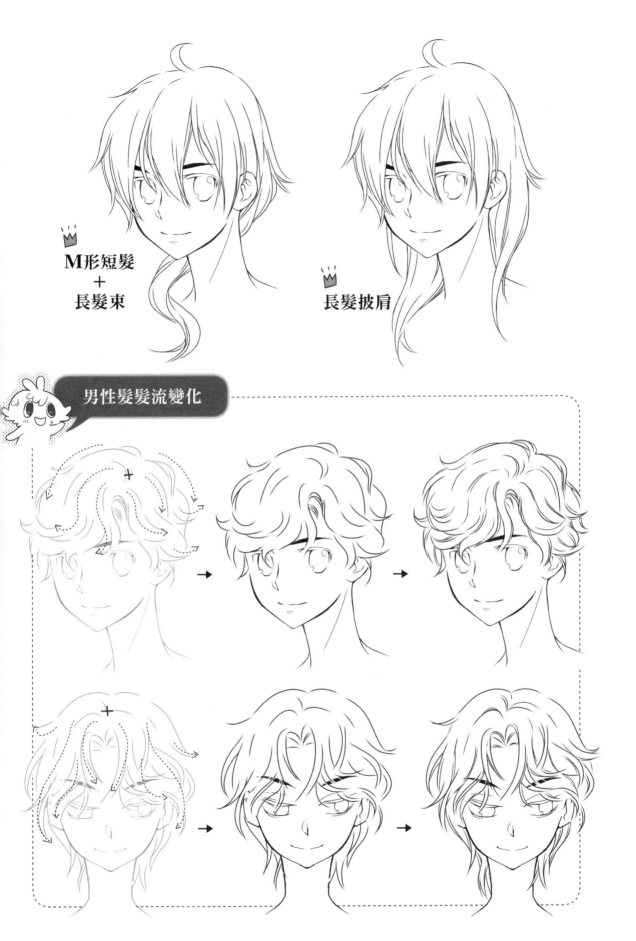

M形短髮
＋
長髮束

長髮披肩

男性髮髮流變化

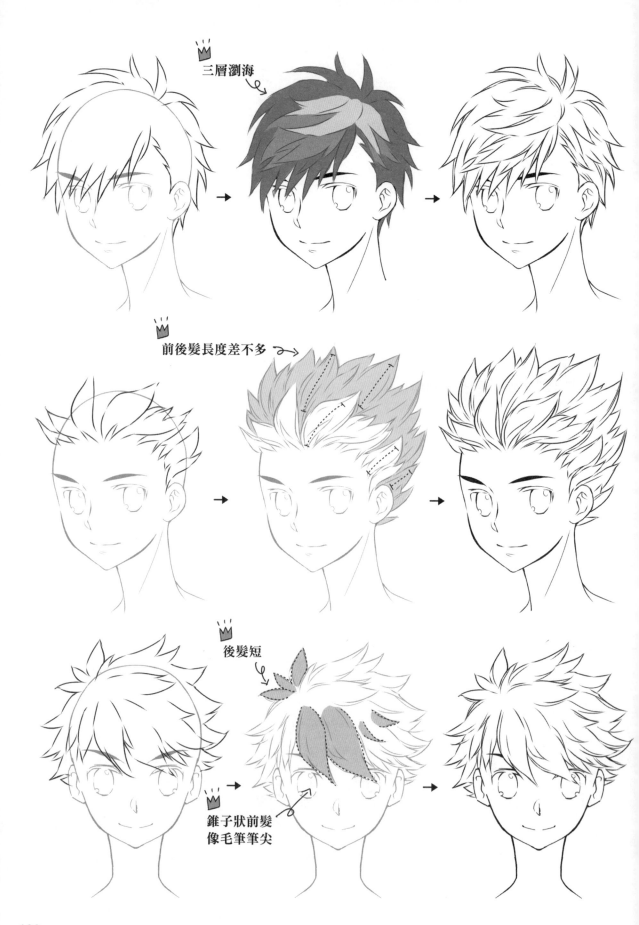

三層瀏海

前後髮長度差不多

後髮短

錐子狀前髮
像毛筆筆尖

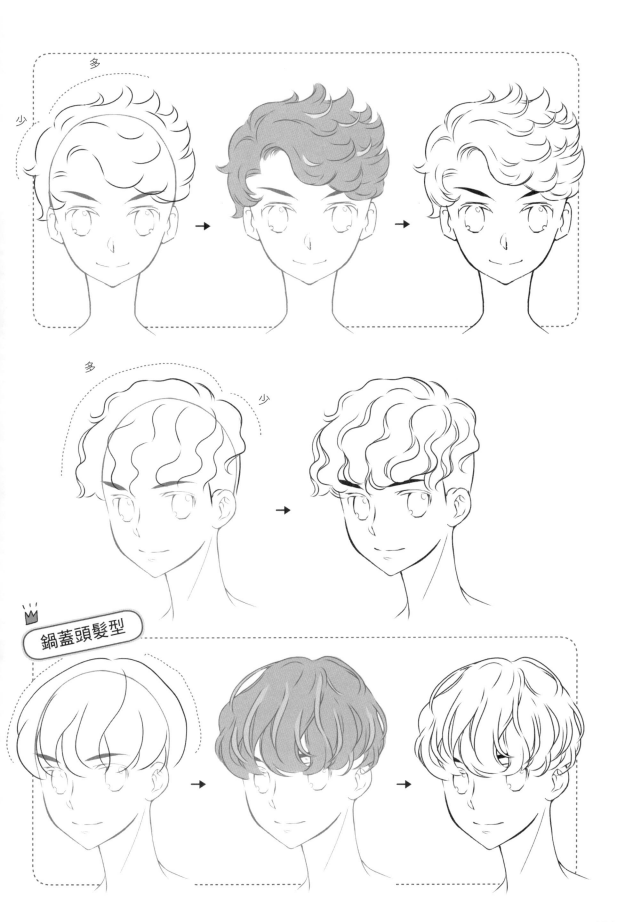

多
少

多
少

鍋蓋頭髮型

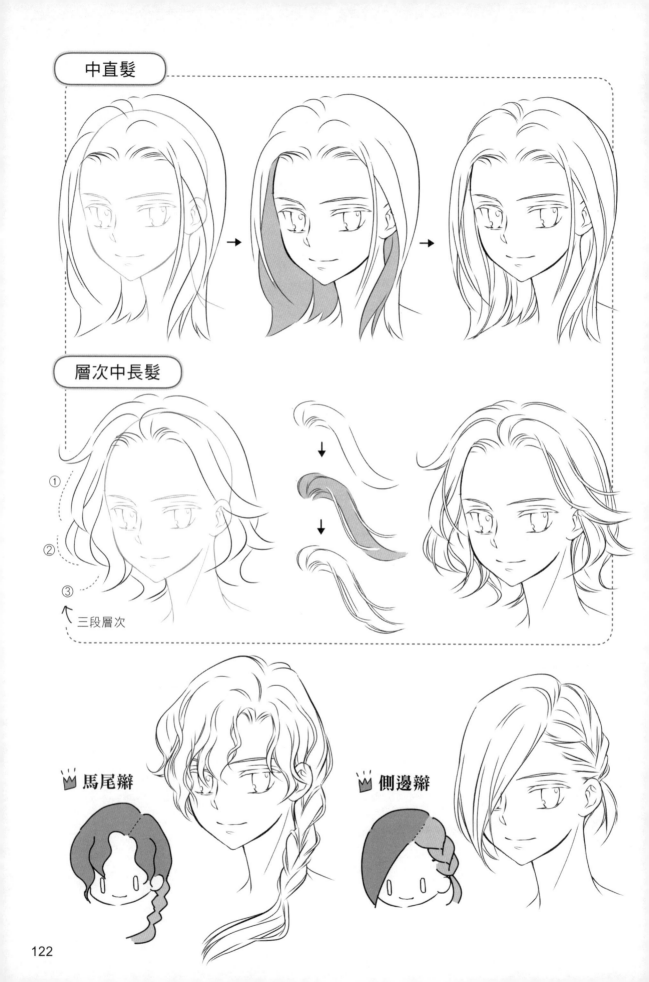

中直髮

層次中長髮

① ② ③

↑ 三段層次

♛ 馬尾辮 ♛ 側邊辮

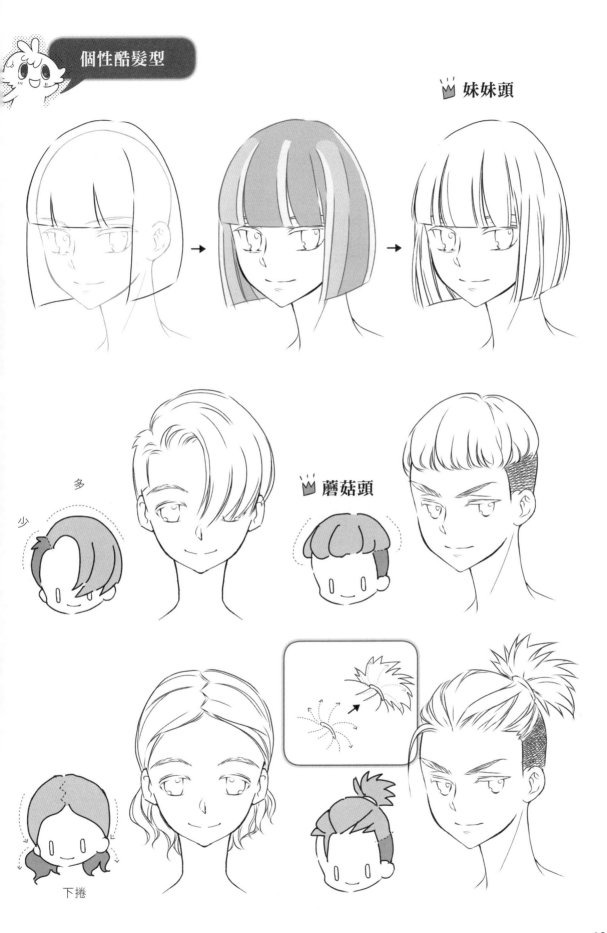

♛ 妹妹頭

多

少

♛ 蘑菇頭

下捲

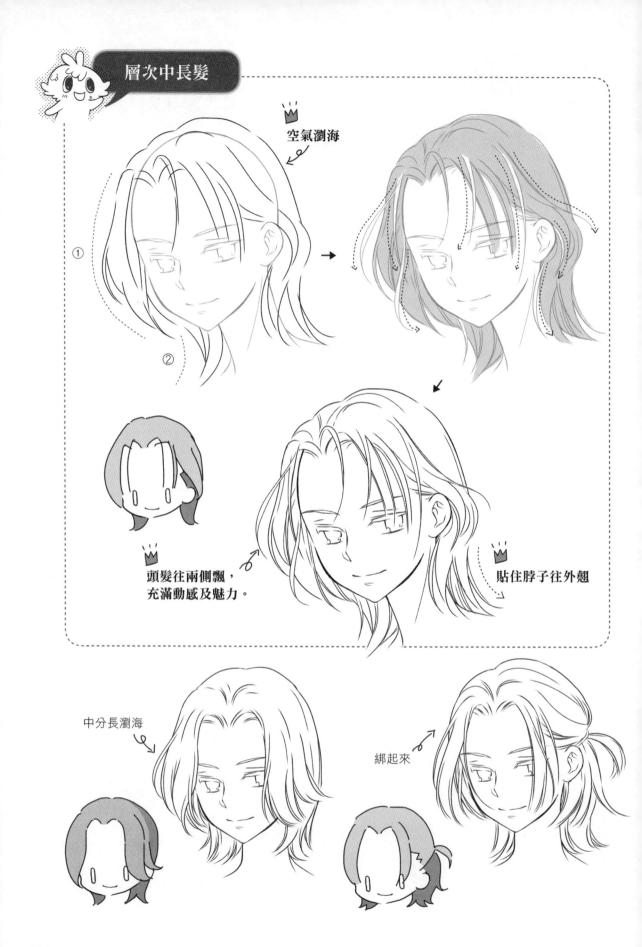

層次中長髮

空氣瀏海

①

②

頭髮往兩側飄，
充滿動感及魅力。

貼住脖子往外翹

中分長瀏海

綁起來

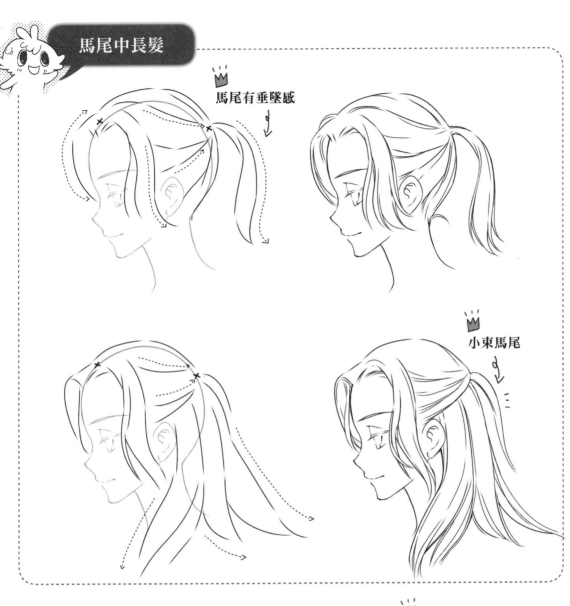

馬尾有垂墜感

小束馬尾

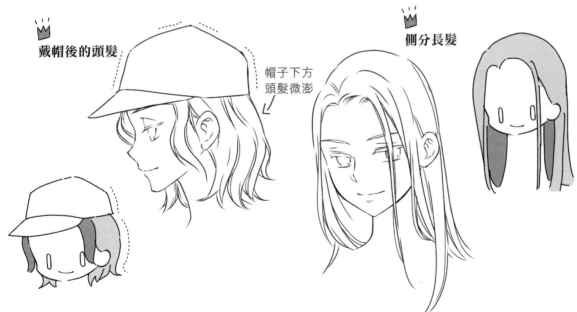

戴帽後的頭髮

帽子下方
頭髮微澎

側分長髮

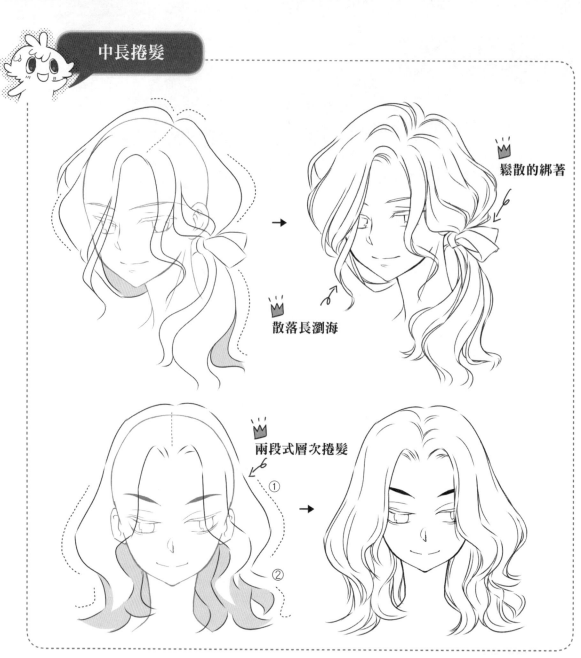

鬆散的綁著

散落長瀏海

兩段式層次捲髮

① ②

露耳畫法

上面有一片髮蓋住下面的

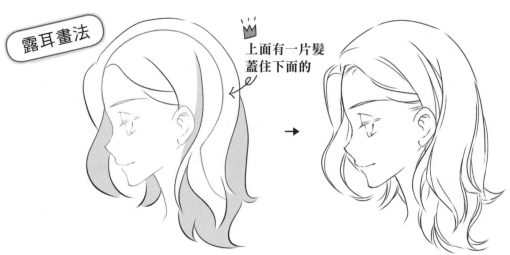

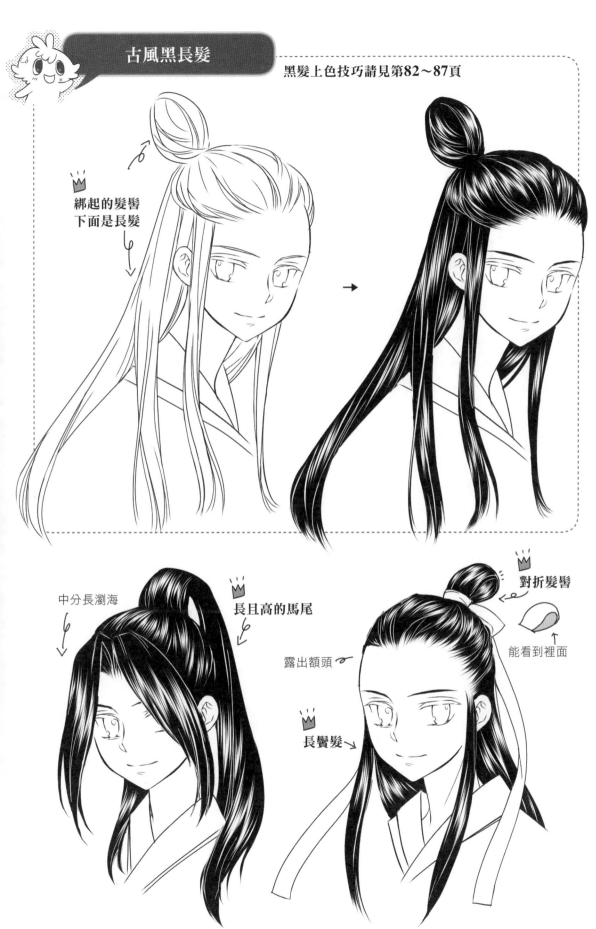

古風黑長髮

黑髮上色技巧請見第82～87頁

綁起的髮髻
下面是長髮

中分長瀏海

長且高的馬尾

露出額頭

對折髮髻

能看到裡面

長鬢髮

13 民族
Nationality

這裡介紹一些我們比較熟悉的民族髮型，它們辨識度高也容易畫。如果對其他民族髮型有興趣，也可以自行上網搜尋，參考相關資料。

中國古風

美式懷舊

日式和風

韓式傳統

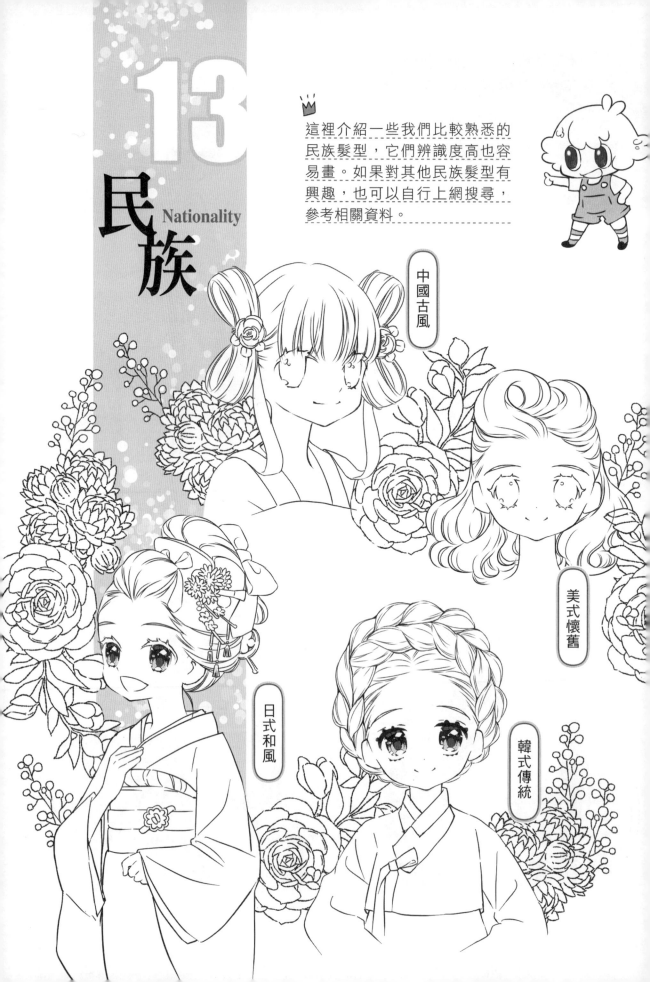

頭部兩側各盤一個
環狀髮，下面再延
伸長髮。

上下對稱

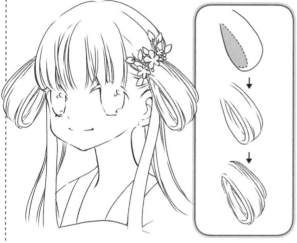

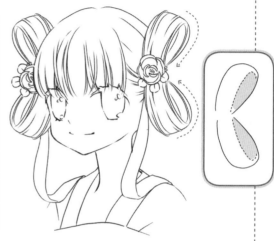

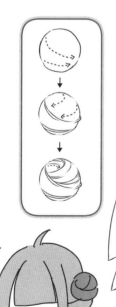

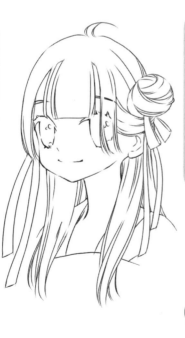

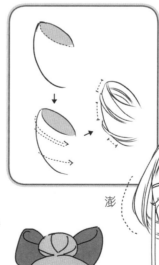

澎

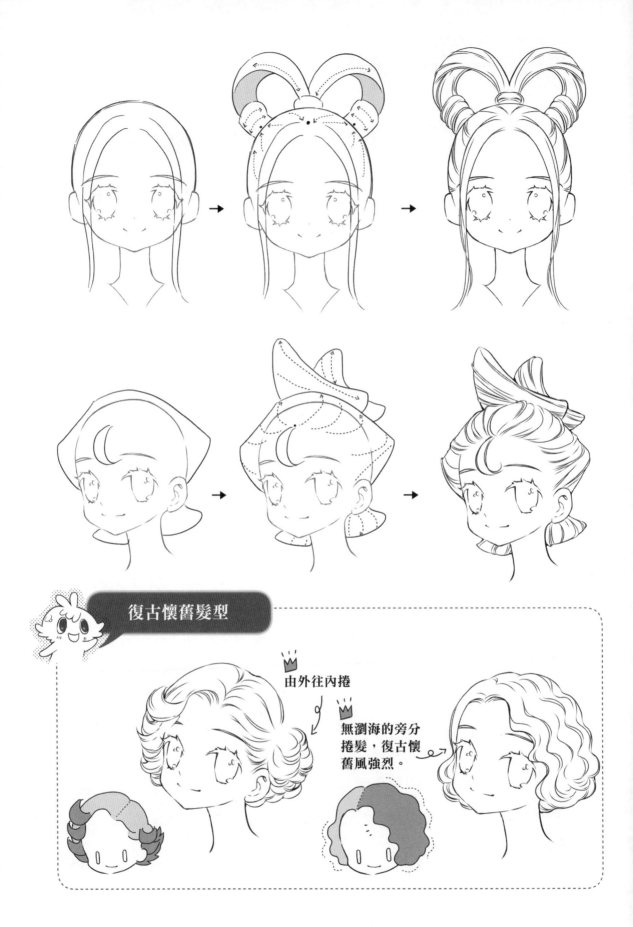

復古懷舊髮型

由外往內捲

無瀏海的旁分捲髮，復古懷舊風強烈。

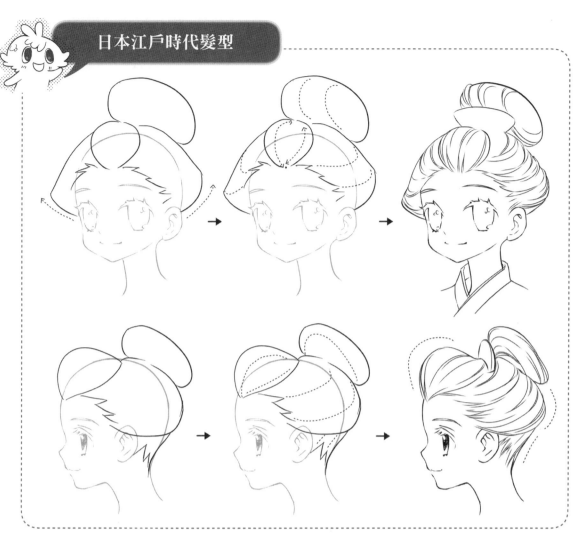

平安時代

幼童髮型

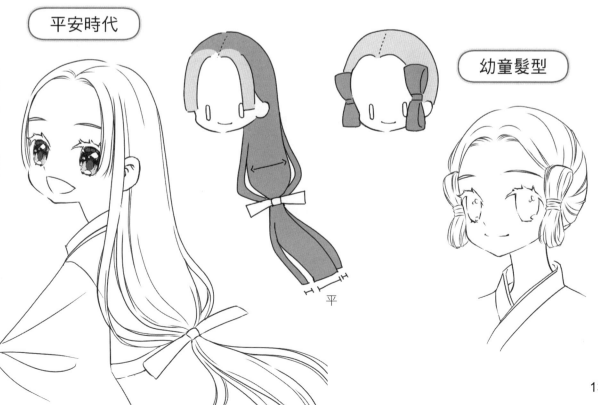

綺麗花魁髮型

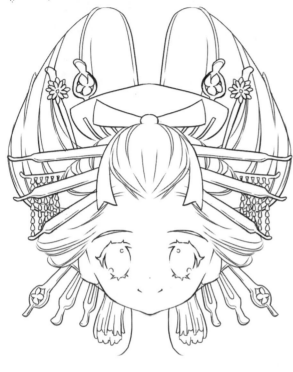

各種髮簪

髮型結構

正面

背面

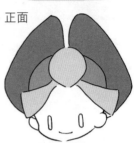

一般和服裝扮

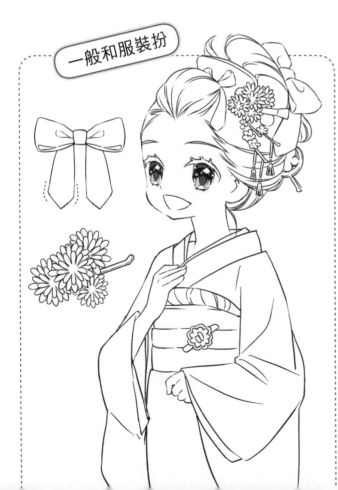

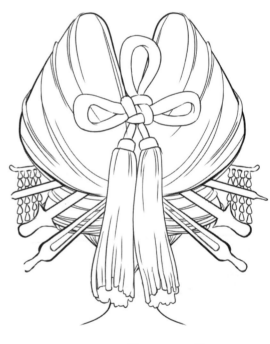

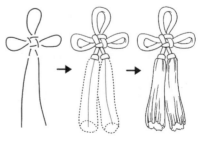

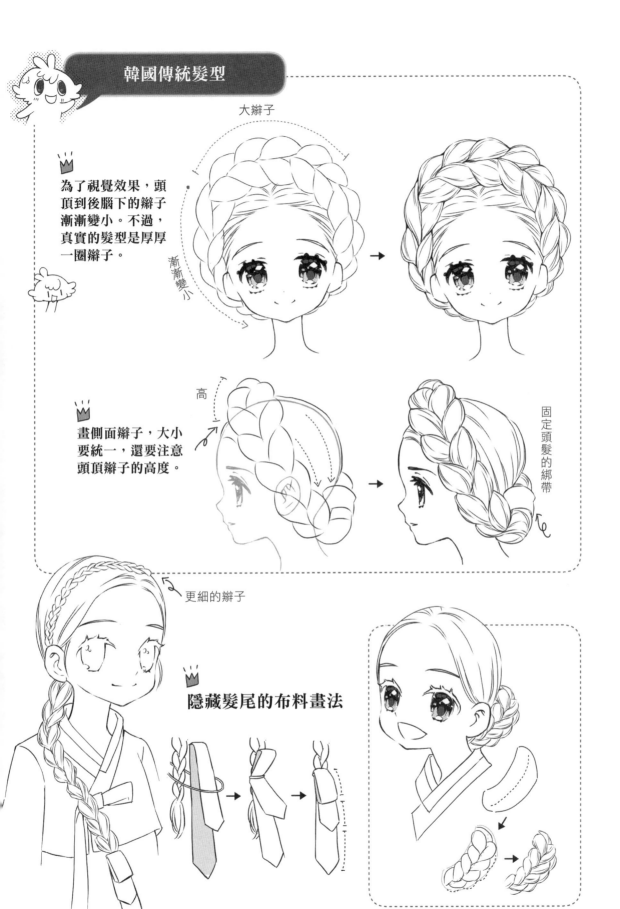

韓國傳統髮型

大辮子

漸漸變小

為了視覺效果，頭頂到後腦下的辮子漸漸變小。不過，真實的髮型是厚厚一圈辮子。

高

畫側面辮子，大小要統一，還要注意頭頂辮子的高度。

固定頭髮的綁帶

更細的辮子

隱藏髮尾的布料畫法

133

古希臘髮型

由四種不同髮型組合

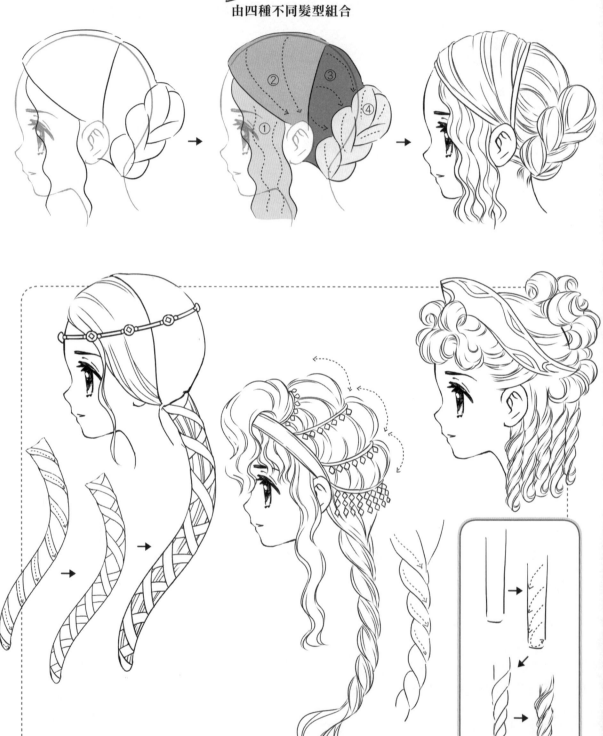

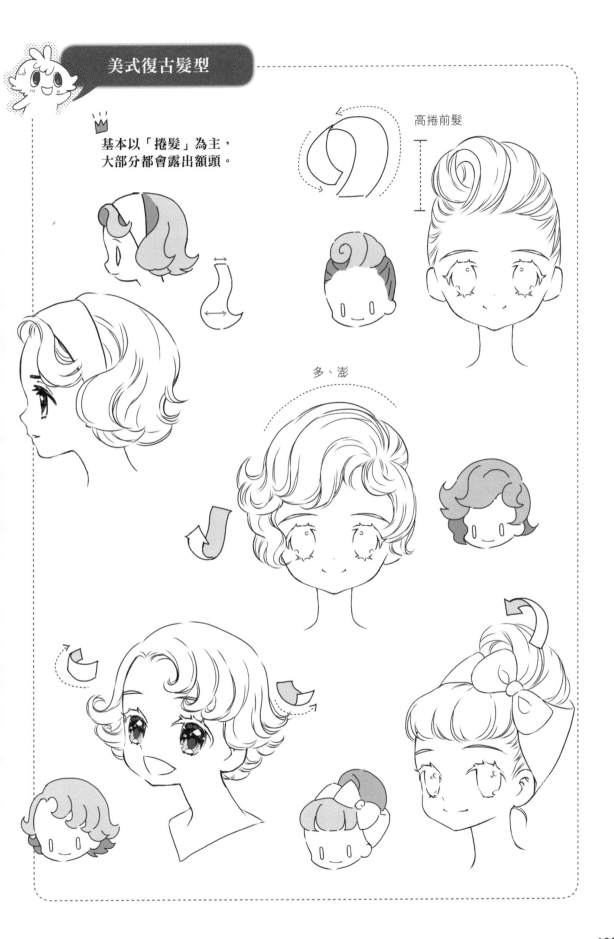

美式復古髮型

基本以「捲髮」為主，
大部分都會露出額頭。

高捲前髮

多、澎

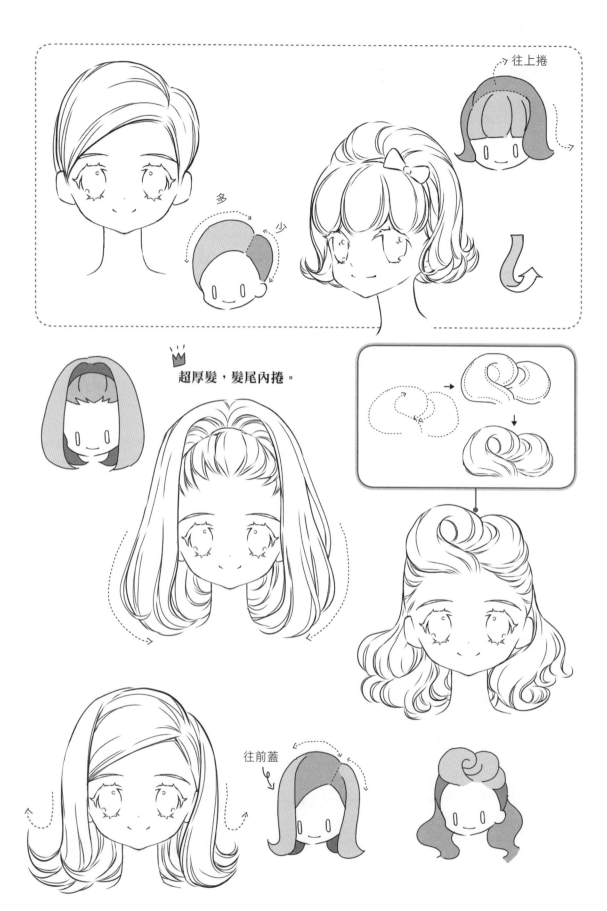

往上捲

多

少

超厚髮，髮尾內捲。

往前蓋

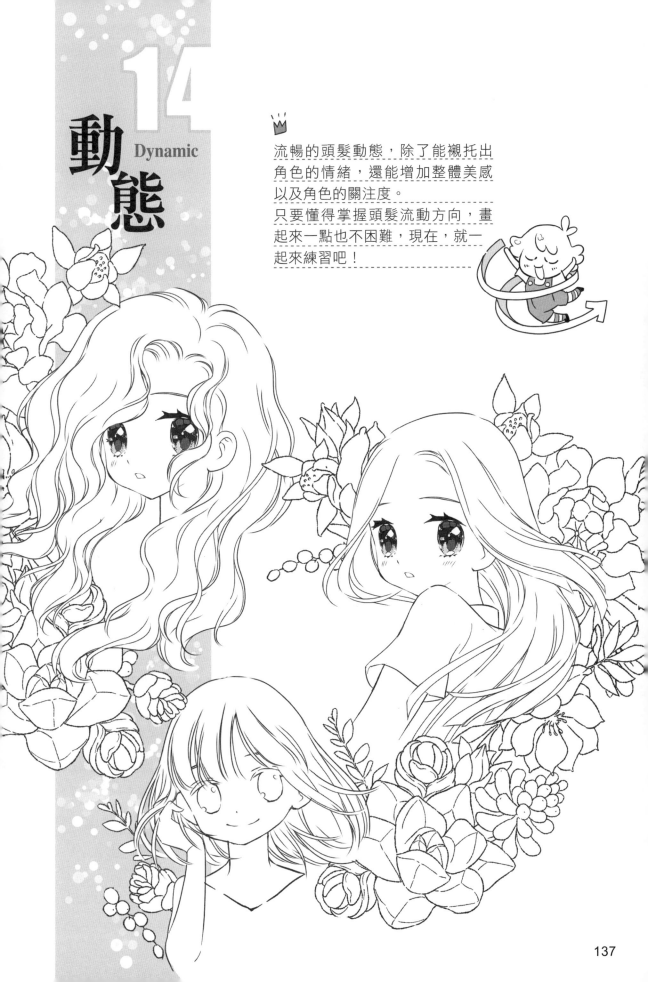

14
動態
Dynamic

流暢的頭髮動態，除了能襯托出角色的情緒，還能增加整體美感以及角色的關注度。

只要懂得掌握頭髮流動方向，畫起來一點也不困難，現在，就一起來練習吧！

風與髮的動態

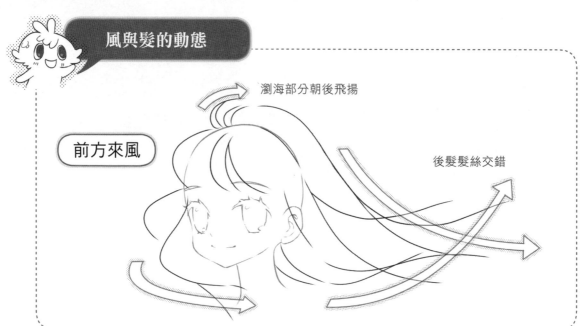

瀏海部分朝後飛揚

前方來風

後髮髮絲交錯

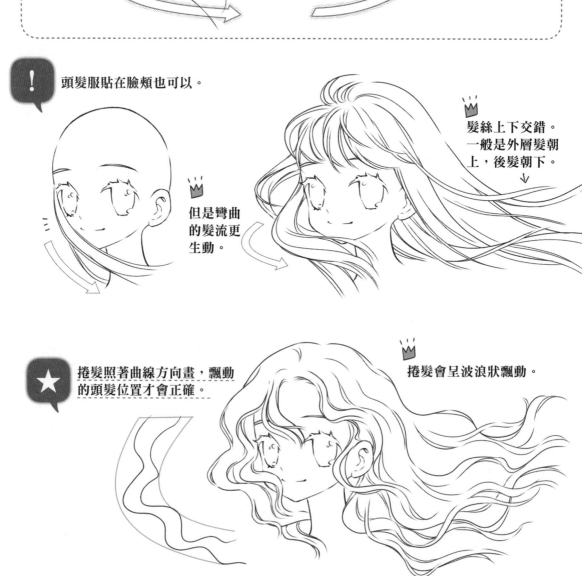

! 頭髮服貼在臉頰也可以。

♛ 但是彎曲的髮流更生動。

♛ 髮絲上下交錯。一般是外層髮朝上，後髮朝下。↓

★ 捲髮照著曲線方向畫，飄動的頭髮位置才會正確。

♛ 捲髮會呈波浪狀飄動。

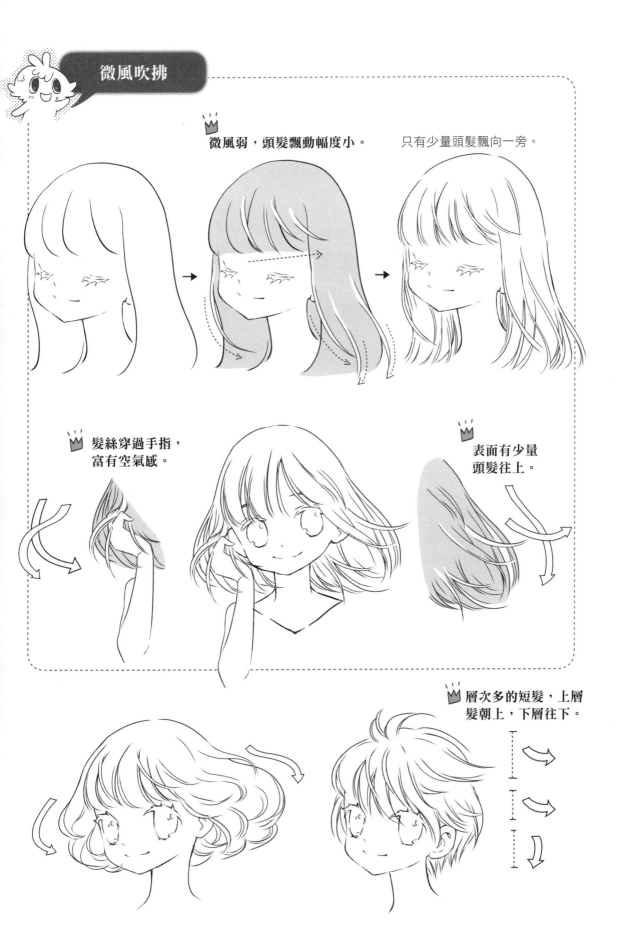

微風吹拂

微風弱，頭髮飄動幅度小。　　只有少量頭髮飄向一旁。

髮絲穿過手指，
富有空氣感。

表面有少量
頭髮往上。

層次多的短髮，上層
髮朝上，下層往下。

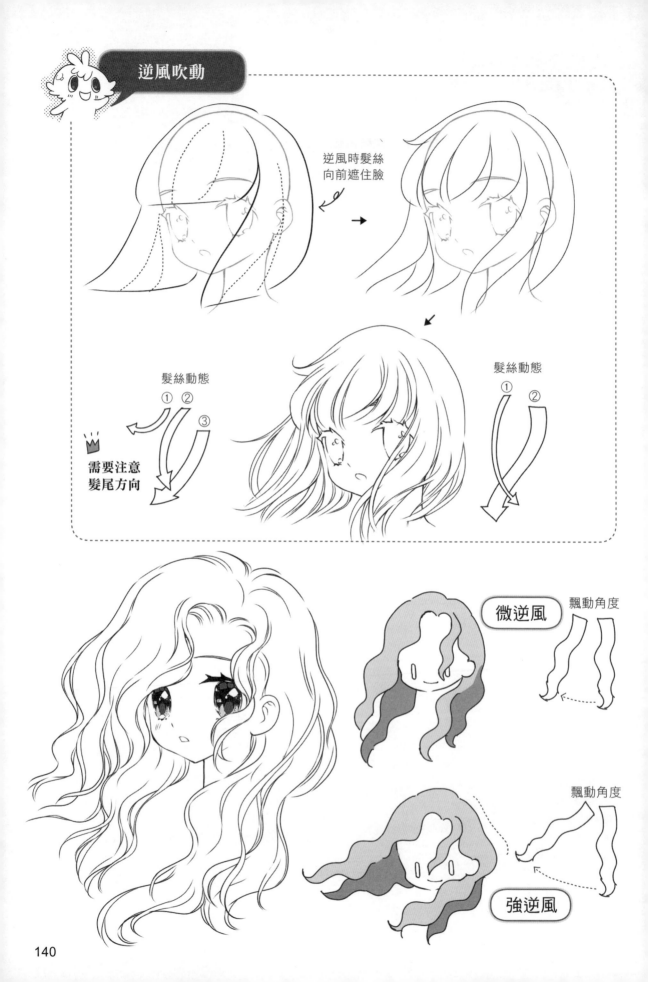

逆風吹動

逆風時髮絲
向前遮住臉

髮絲動態

① ②
③

需要注意
髮尾方向

髮絲動態

① ②

微逆風
飄動角度

強逆風
飄動角度

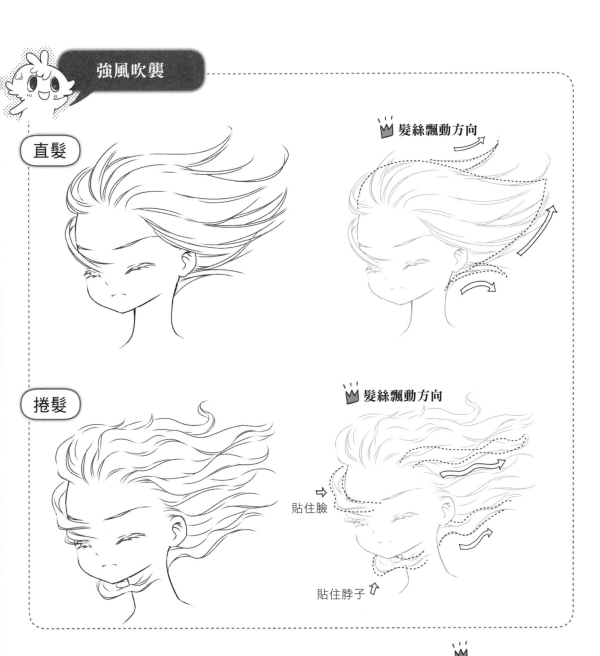

強風吹襲

直髮

髮絲飄動方向

捲髮

髮絲飄動方向

貼住臉

貼住脖子

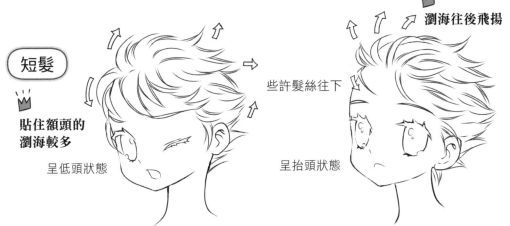

短髮

瀏海往後飛揚

些許髮絲往下

貼住額頭的
瀏海較多

呈低頭狀態

呈抬頭狀態

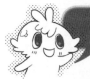

正面風吹

直髮

兩邊頭髮往左右散開

瀏海

往上

往左 往右

正面風

髮絲方向分別往上、往下，整體顯得更加生動活潑。

上 上

下 下

上 下

捲髮

捲髮動態

髮尾分別畫朝上和朝下

髮尾分別畫朝上和朝下

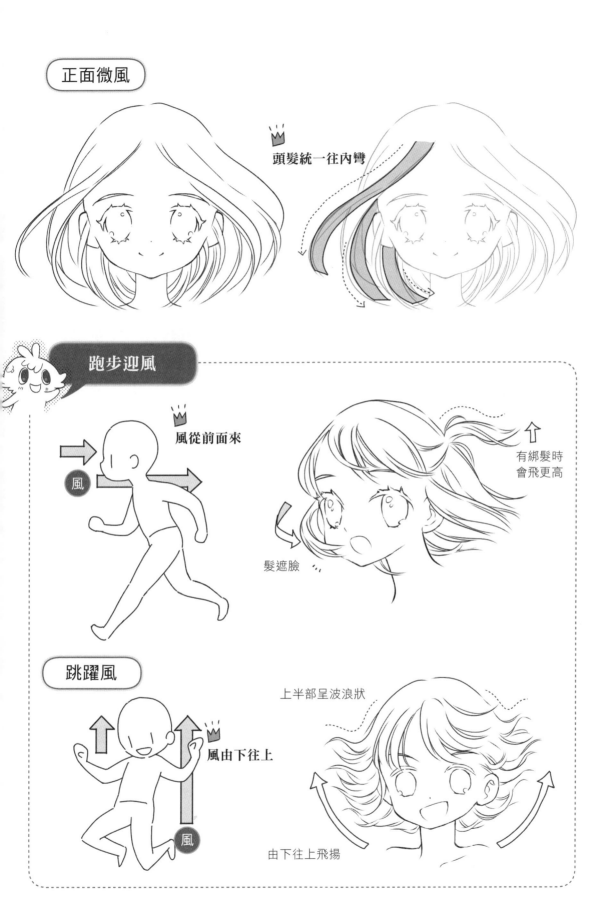

正面微風

頭髮統一往內彎

跑步迎風

風從前面來

風

髮遮臉

有綁髮時
會飛更高

跳躍風

風由下往上

風

上半部呈波浪狀

由下往上飛揚

墜落動態

捲髮

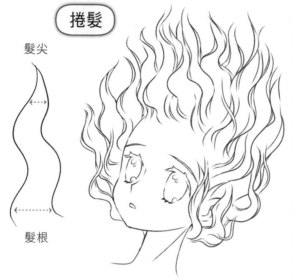

髮尖

髮根

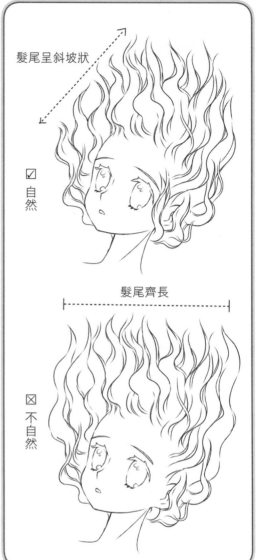

髮尾呈斜坡狀

☑ 自然

髮尾齊長

☒ 不自然

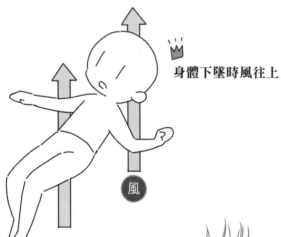

身體下墜時風往上

風

直髮

細

髮絲微彎

粗

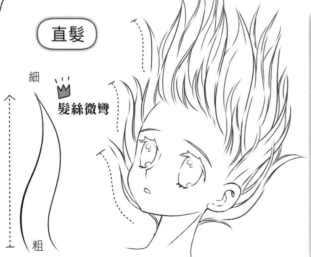

短髮

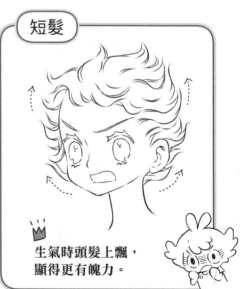

生氣時頭髮上飄，顯得更有魄力。

144

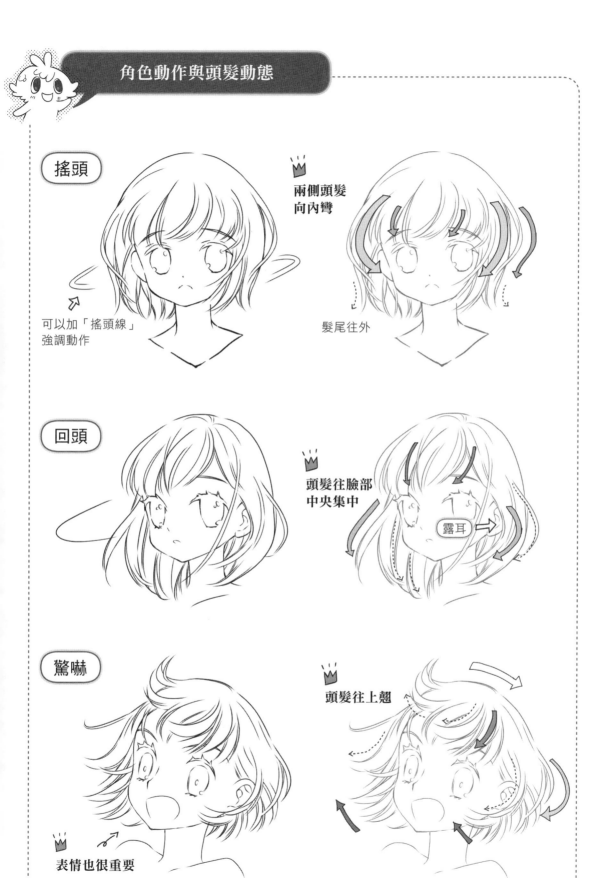

搖頭

兩側頭髮
向內彎

可以加「搖頭線」
強調動作

髮尾往外

回頭

頭髮往臉部
中央集中

露耳

驚嚇

頭髮往上翹

表情也很重要

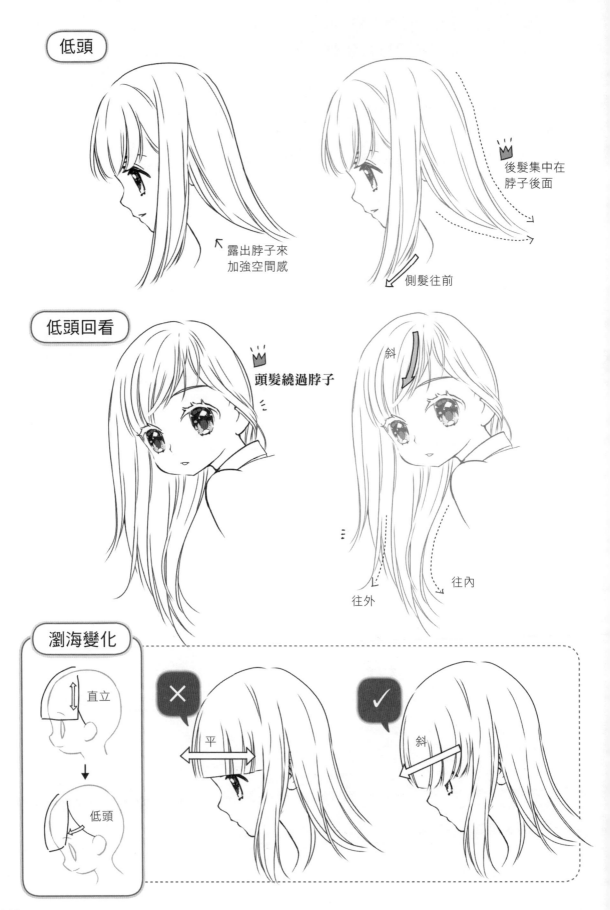

斜

直

頭髮與物體

× 瀏海沒有
隨頭部角
度變斜

髮尾碰到桌面卻沒有彎曲

碰到桌面時頭髮會彎曲

桌面

捲髮翹起

桌面

捲髮彎曲

✓

直髮

彎

捲髮

彎

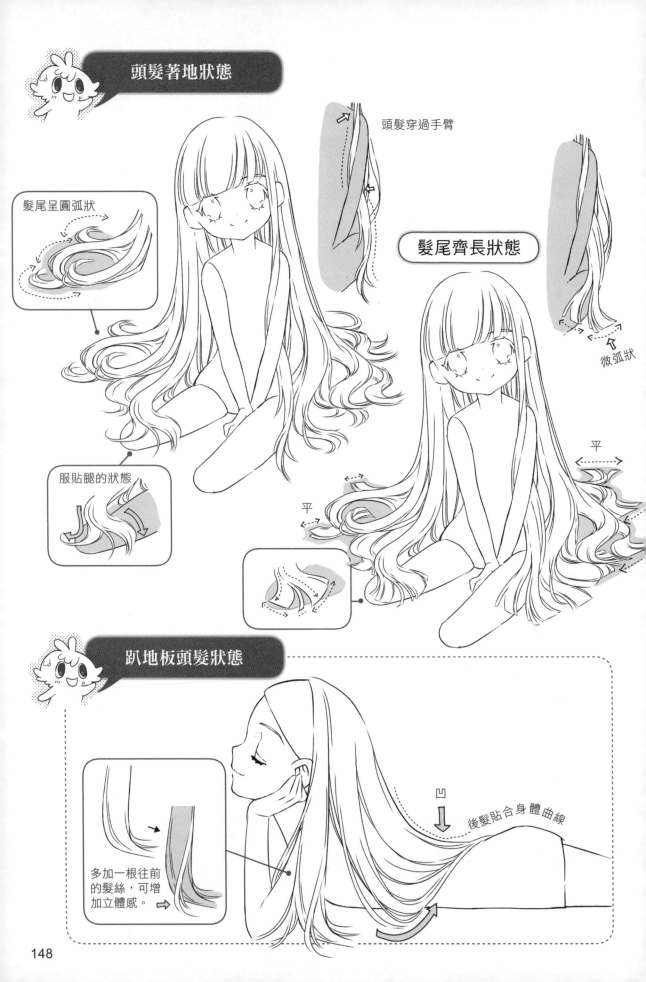

頭髮著地狀態

頭髮穿過手臂

髮尾呈圓弧狀

髮尾齊長狀態

微弧狀

服貼腿的狀態

平

平

趴地板頭髮狀態

多加一根往前的髮絲，可增加立體感。

凹

後髮貼合身體曲線

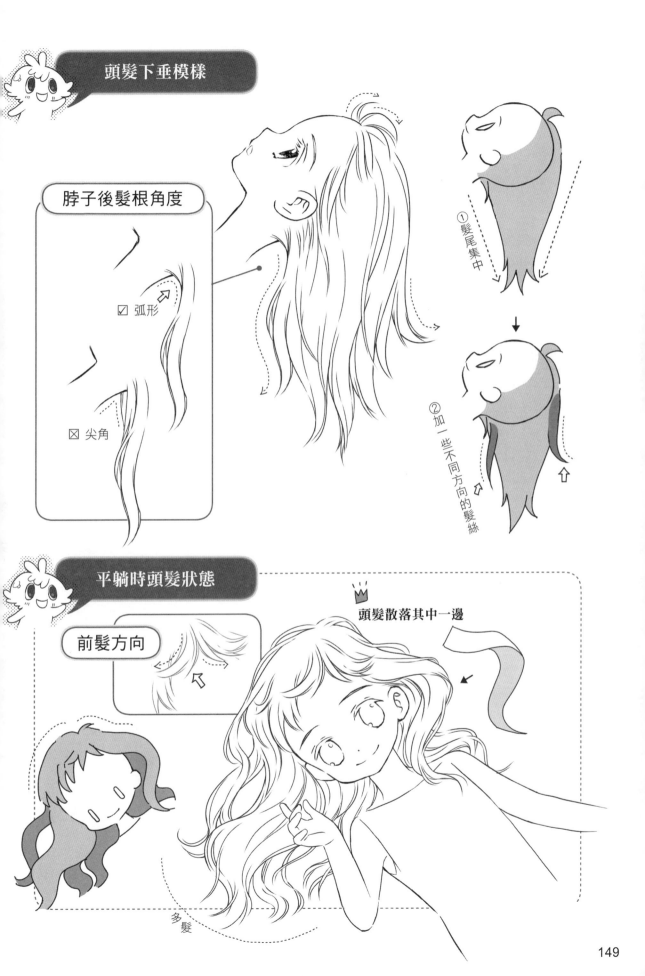

頭髮下垂模樣

脖子後髮根角度

☑ 弧形

☒ 尖角

① 髮尾集中

② 加一些不同方向的髮絲

平躺時頭髮狀態

前髮方向

頭髮散落其中一邊

多髮

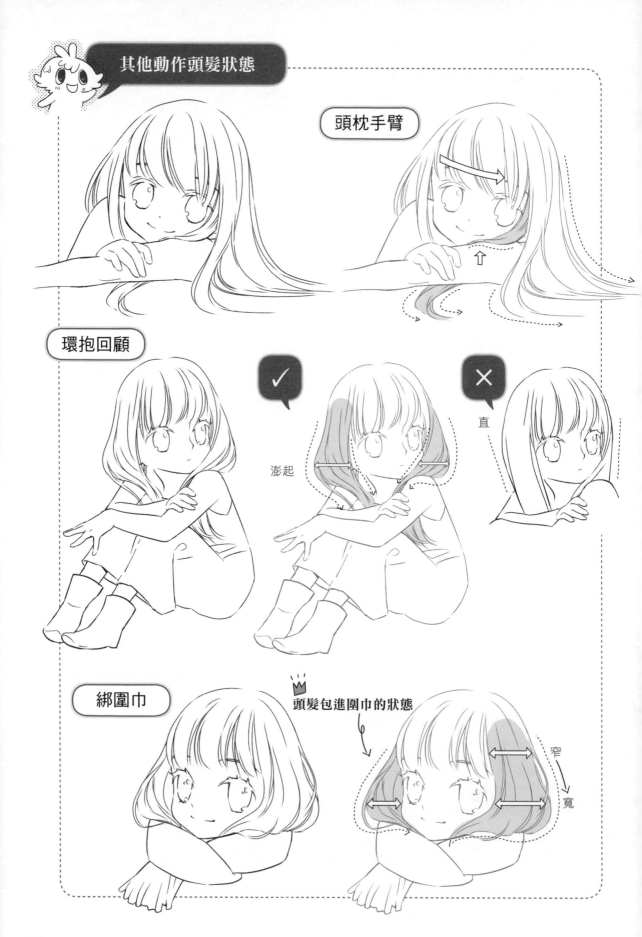

其他動作頭髮狀態

頭枕手臂

環抱回顧

澎起　直

綁圍巾

頭髮包進圍巾的狀態

窄

寬

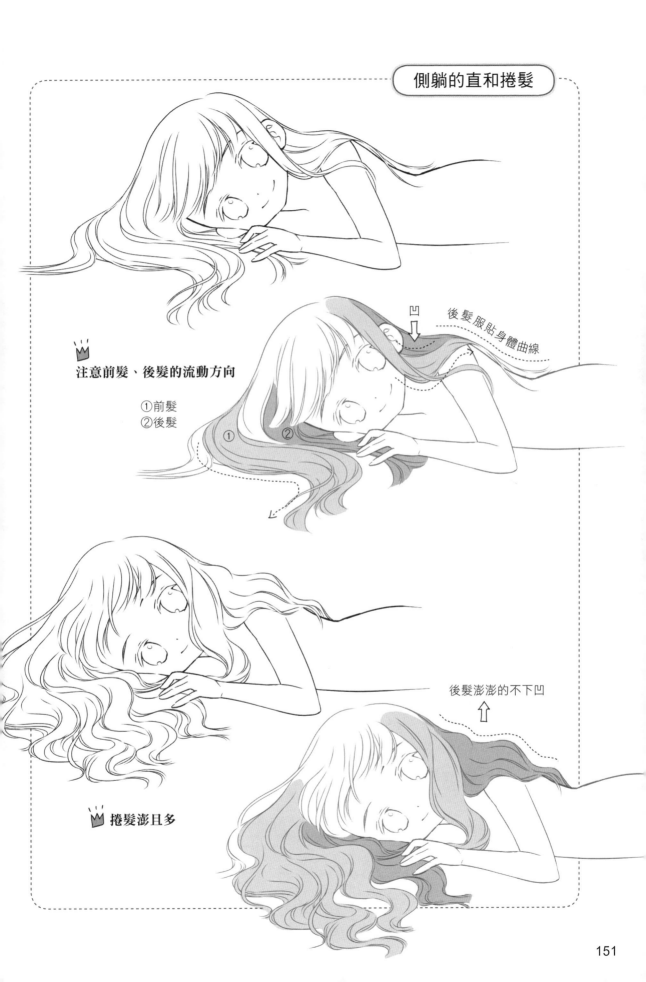

👑 注意前髮、後髮的流動方向

①前髮
②後髮

凹↓

後髮服貼身體曲線

後髮澎澎的不下凹 ⇧

👑 捲髮澎且多

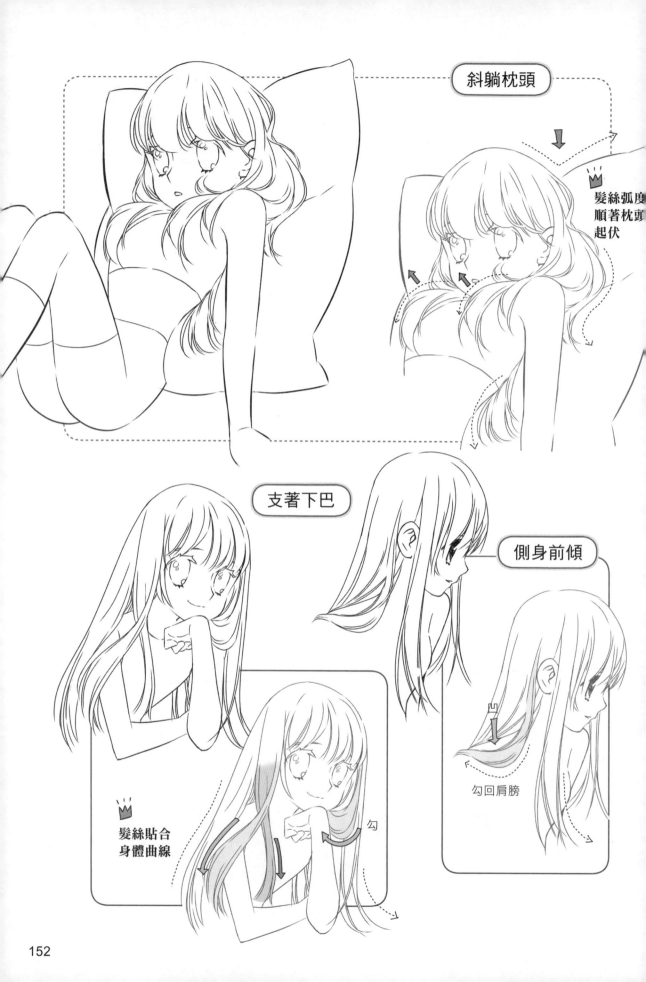

斜躺枕頭

髮絲弧度
順著枕頭
起伏

支著下巴

側身前傾

髮絲貼合
身體曲線

勾

勾回肩膀

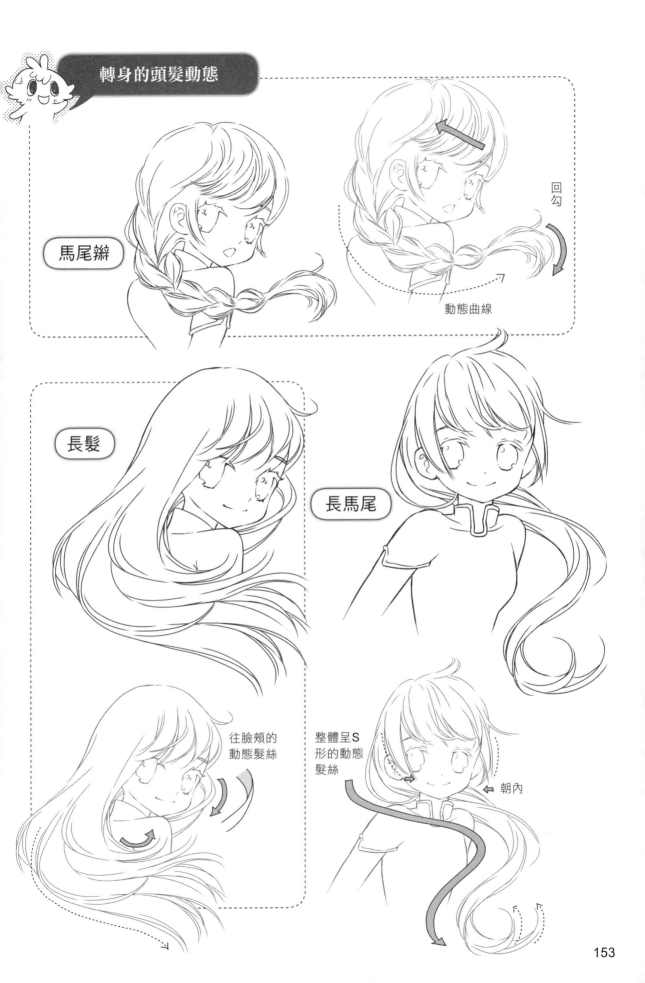

轉身的頭髮動態

馬尾辮

回勾

動態曲線

長髮

長馬尾

往臉頰的動態髮絲

整體呈S形的動態髮絲

朝內

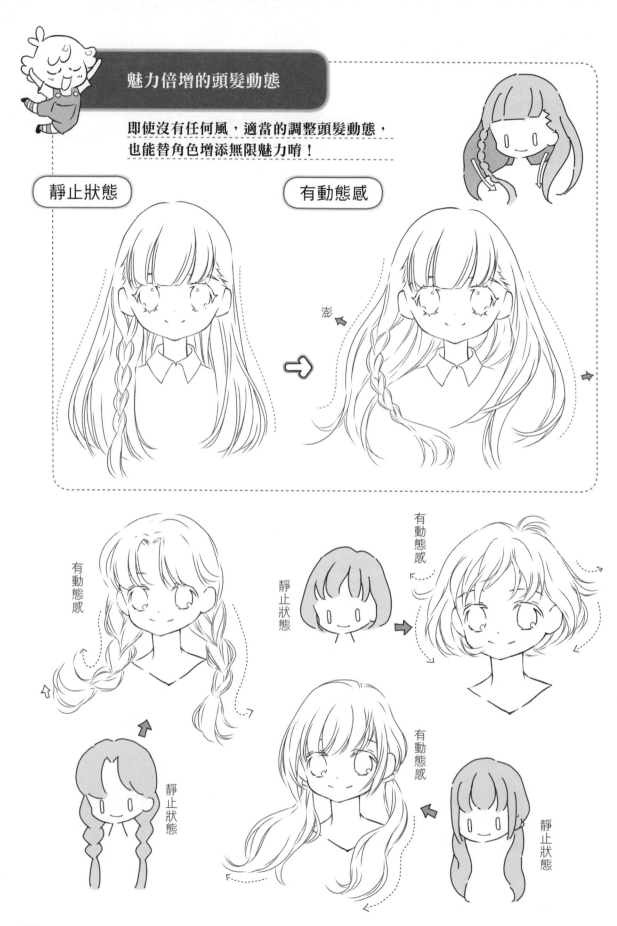

魅力倍增的頭髮動態

即使沒有任何風,適當的調整頭髮動態,
也能替角色增添無限魅力唷!

靜止狀態

有動態感

澎

有動態感

有動態感

靜止狀態

有動態感

靜止狀態

有動態感

靜止狀態

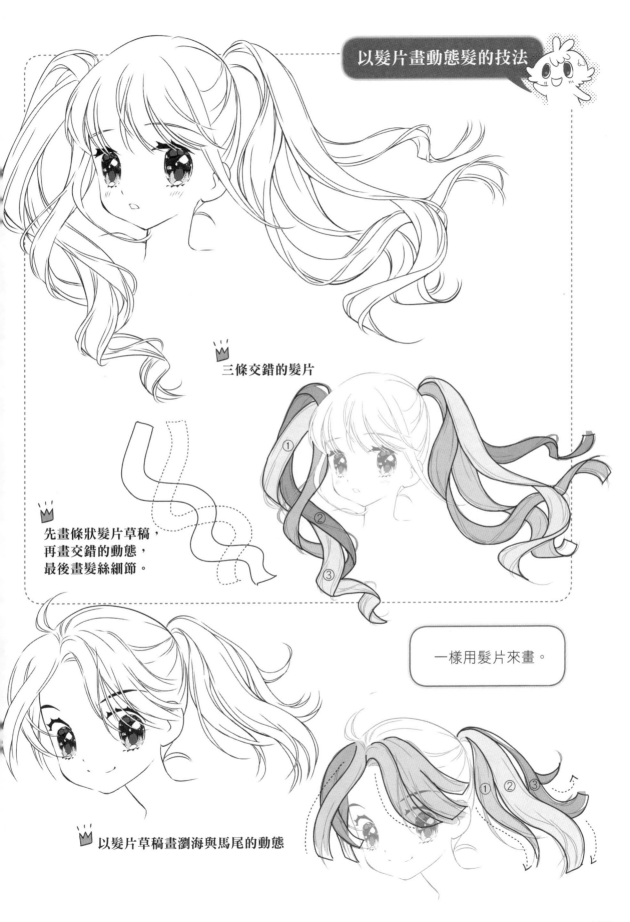

以髮片畫動態髮的技法

三條交錯的髮片

先畫條狀髮片草稿，
再畫交錯的動態，
最後畫髮絲細節。

① ② ③

一樣用髮片來畫。

以髮片草稿畫瀏海與馬尾的動態

① ② ③

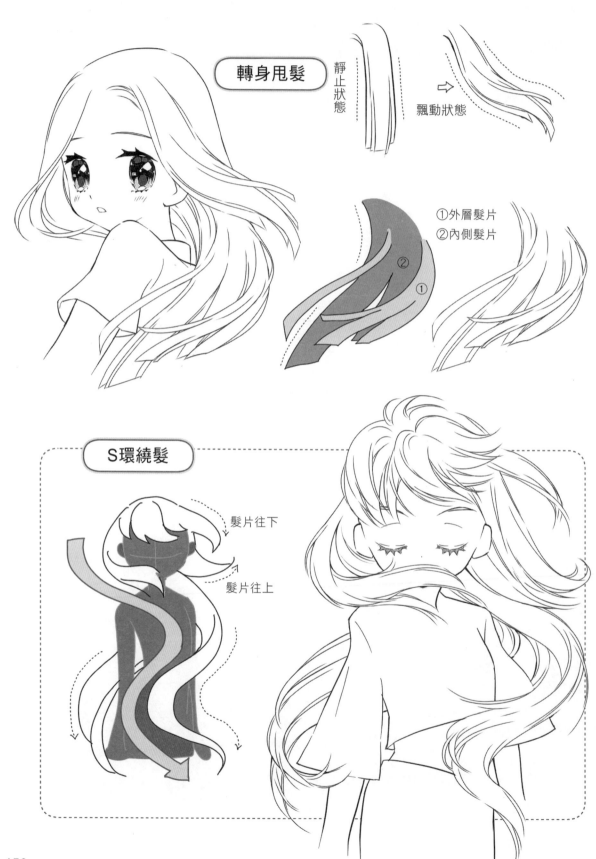

轉身甩髮

靜止狀態

飄動狀態

①外層髮片
②內側髮片

S環繞髮

髮片往下

髮片往上

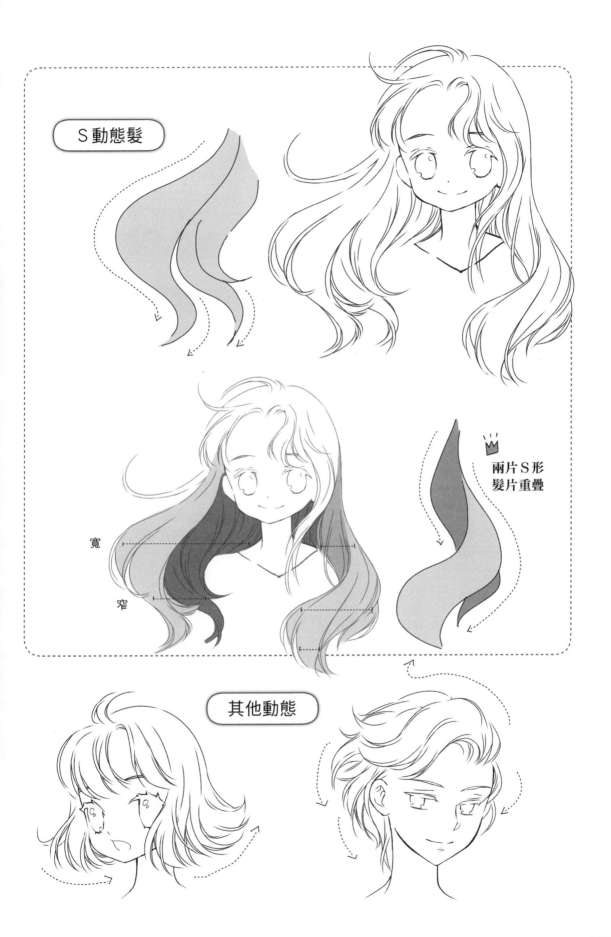

S動態髮

兩片S形
髮片重疊

寬

窄

其他動態

溼髮狀態

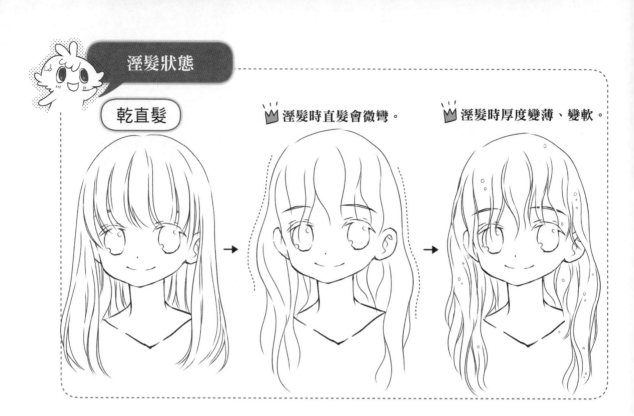

乾直髮

👑 溼髮時直髮會微彎。

👑 溼髮時厚度變薄、變軟。

捲髮變溼狀態

乾捲髮　溼捲髮

髮絲會拉長

澎

乾捲髮

溼髮時頭髮扁塌、拉長。

扁、長

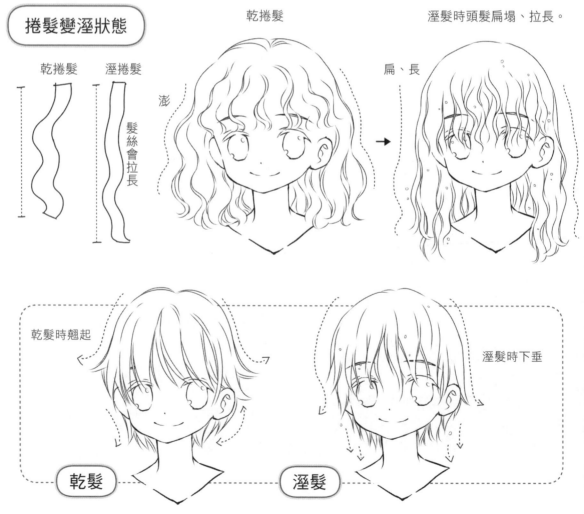

乾髮時翹起

溼髮時下垂

乾髮

溼髮

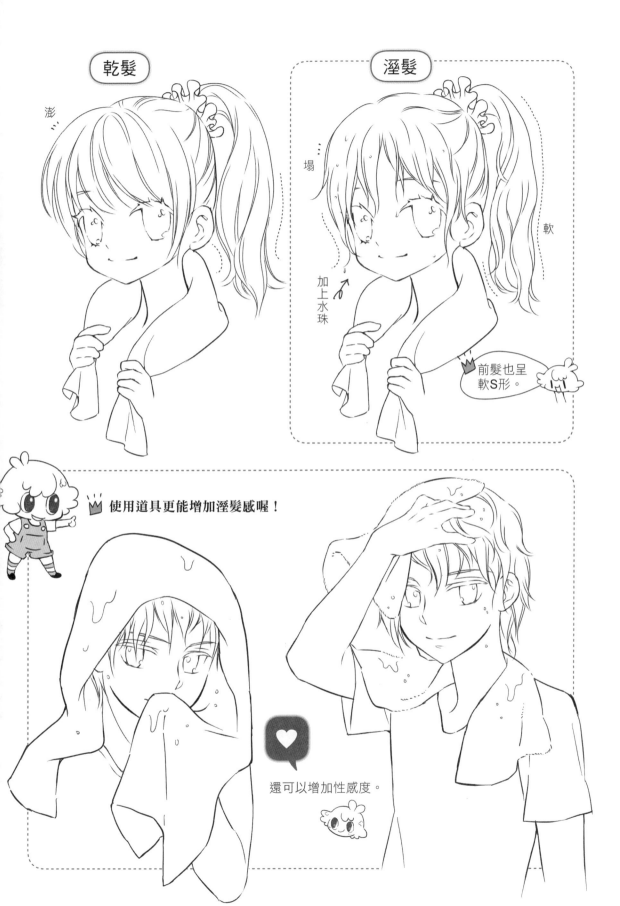

乾髮 溼髮

澎 塌 軟

加上水珠

前髮也呈軟S形。

使用道具更能增加溼髮感喔！

還可以增加性感度。

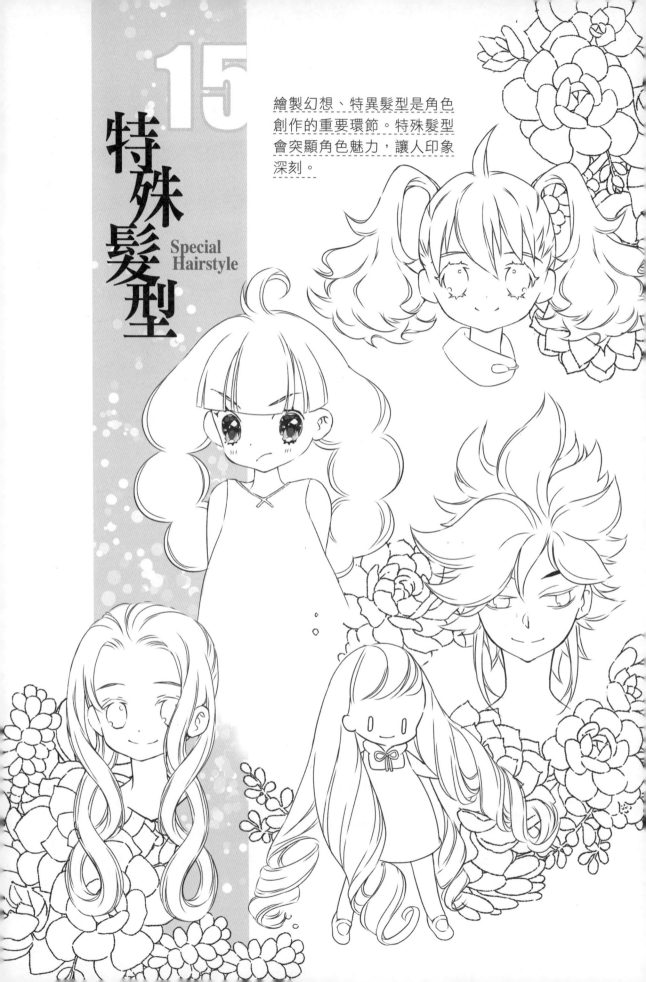

特殊髮型
Special Hairstyle

15

繪製幻想、特異髮型是角色
創作的重要環節。特殊髮型
會突顯角色魅力，讓人印象
深刻。

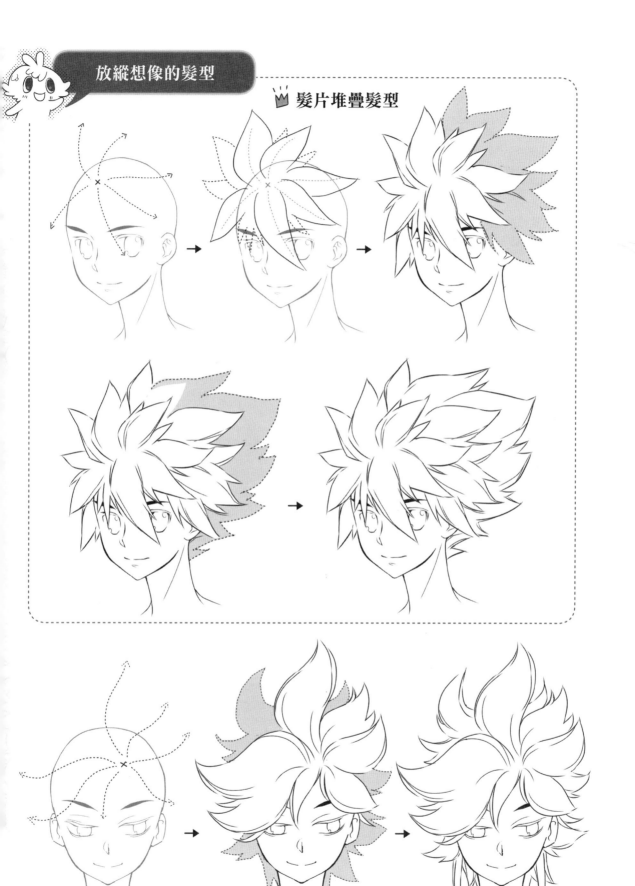

放縱想像的髮型

♛ 髮片堆疊髮型

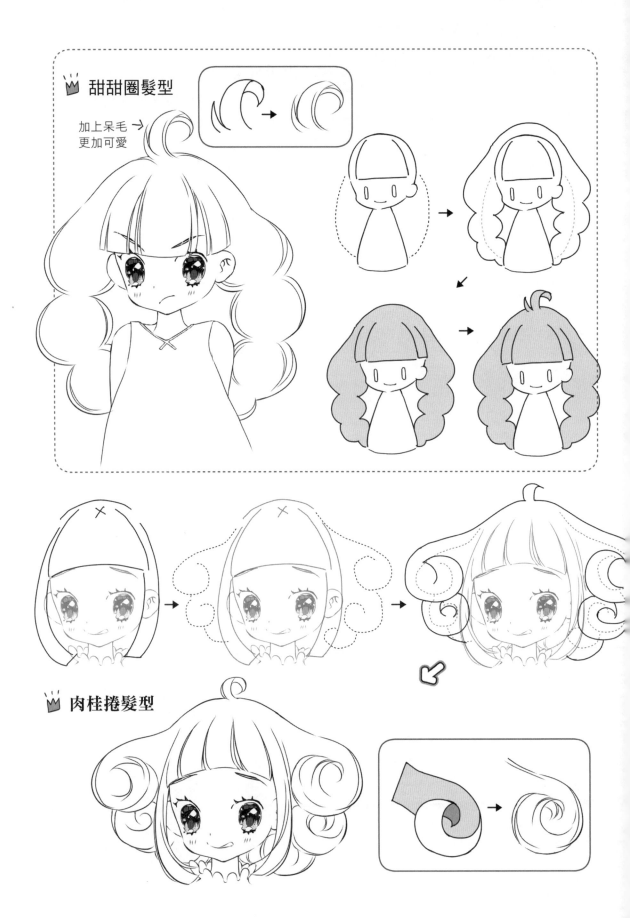

甜甜圈髮型

加上呆毛 → 更加可愛

肉桂捲髮型

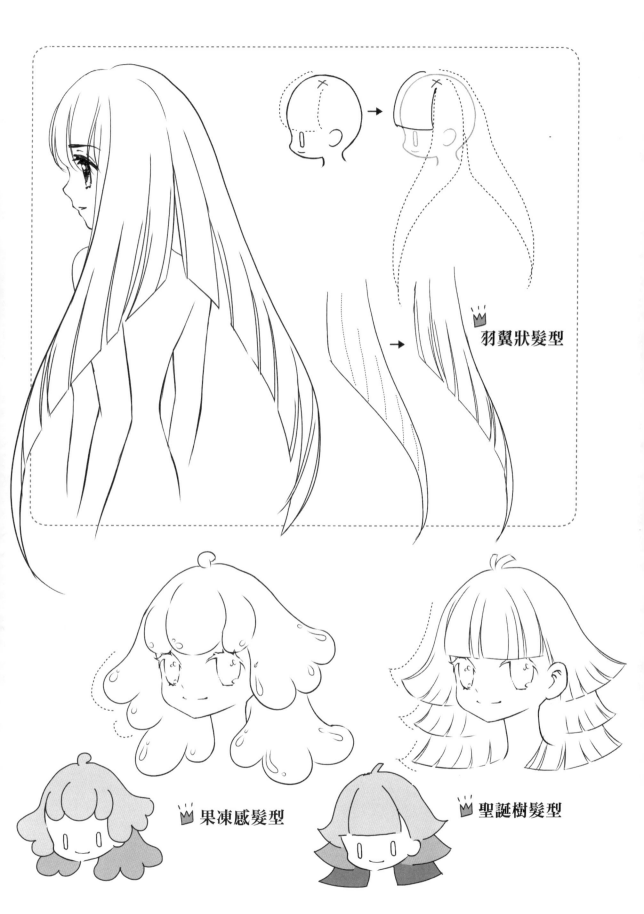

羽翼狀髮型

果凍感髮型

聖誕樹髮型

👑 8字纏繞髮型

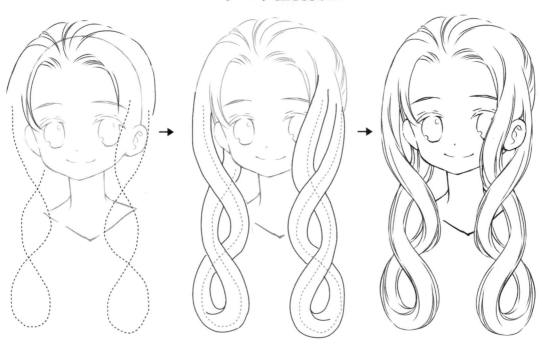

👑 片狀彎曲髮型

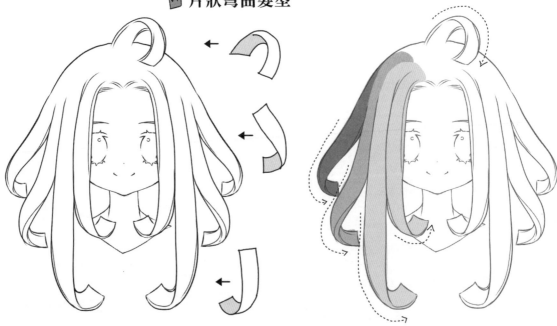

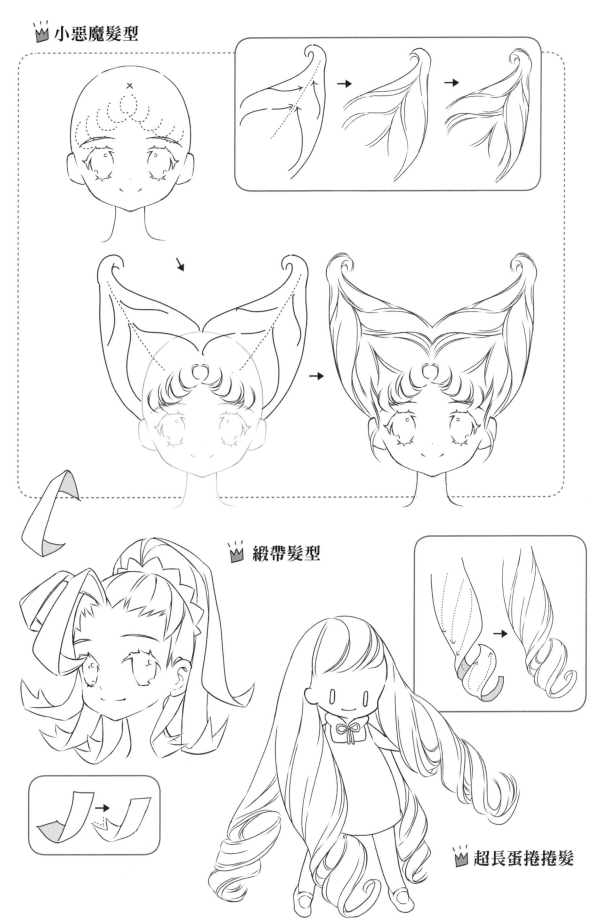

小惡魔髮型

緞帶髮型

超長蛋捲捲髮

♛ 天鵝羽毛髮型

瀏海

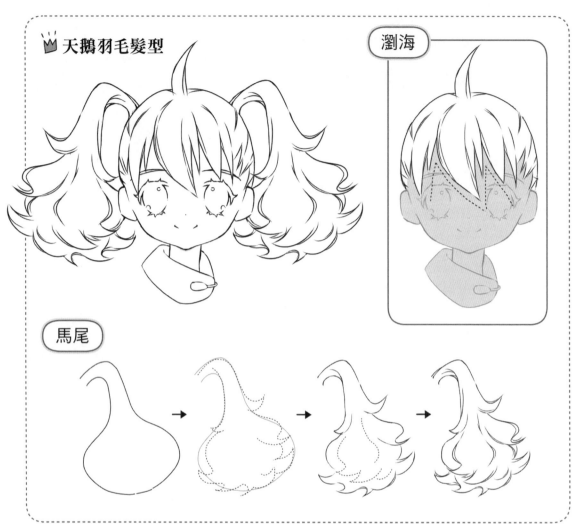

馬尾

♛ 發泡奶油髮型

只勾勒兩層邊緣線，
看起來蓬鬆又柔軟。

♛ 圈圈環辮髮型

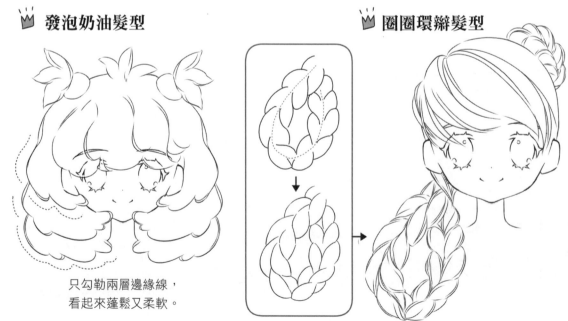

♛ 誇張短辮髮型

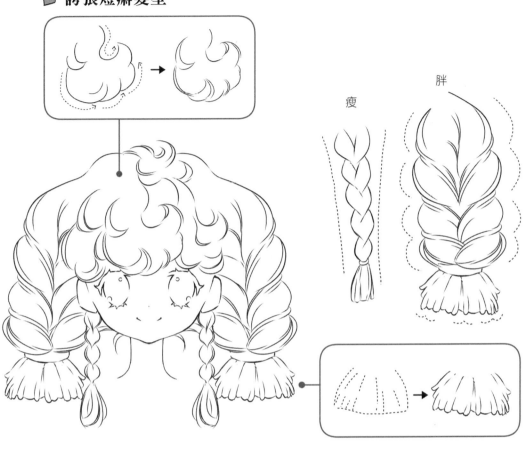

瘦　　胖

♛ 水母漂髮型

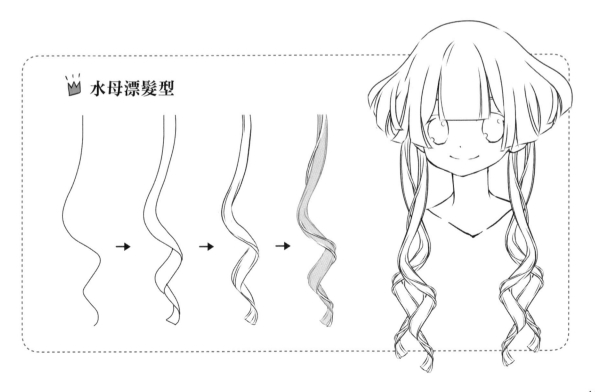

修正奇怪髮型A

① 頭髮線條不自然
② 髮流方向不明顯

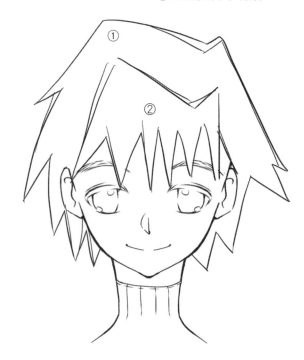

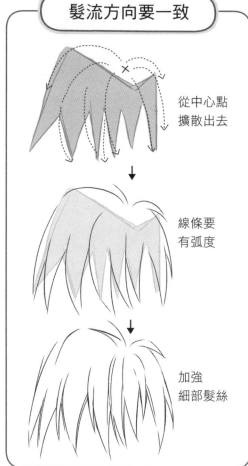

髮流方向要一致

從中心點
擴散出去

線條要
有弧度

加強
細部髮絲

調整分線

調整弧度

加頭髮

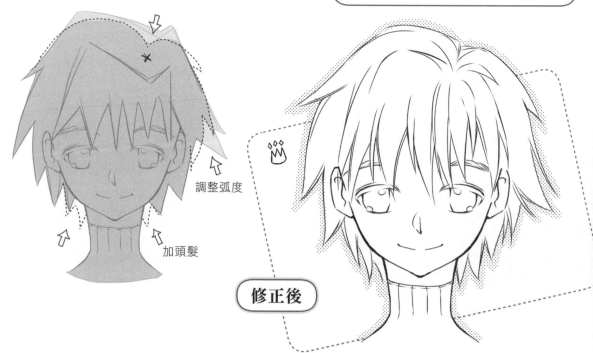

修正後

168

修正奇怪髮型B

① 瀏海寬度過於一致
② 內部髮線太單調

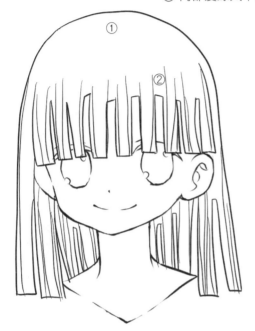

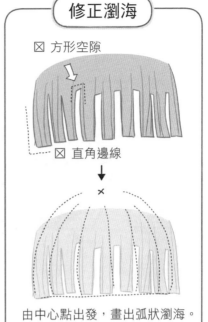

☒ 方形空隙

☒ 直角邊線

由中心點出發，畫出弧狀瀏海。

中　小大　中中

以大小不同的髮片組合。

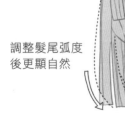

調整髮尾弧度
後更顯自然

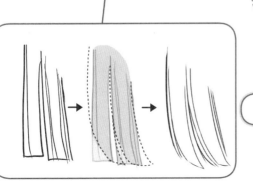

修正後

修正奇怪髮型C

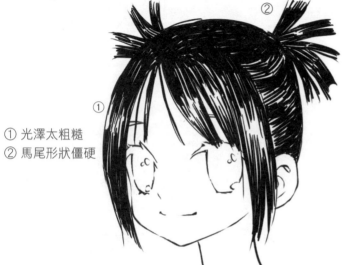

① 光澤太粗糙
② 馬尾形狀僵硬

修正馬尾

僵硬‧
光澤不明

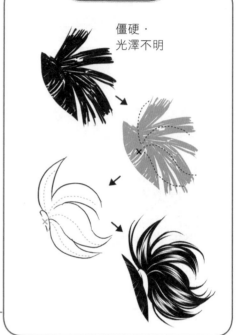

修正光澤

光澤方向
不集中‧
只有線條
無法構成
光澤

修正瀏海

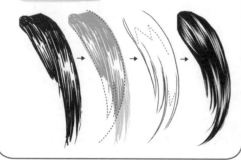

修正後

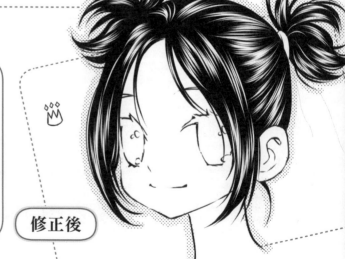

170

修正奇怪髮型D

① 線條過粗且雜亂
② 間隙無變化

修正瀏海

線條太平整 → 從中心點畫出弧度

修正髮絲

👑 先畫髮片再畫髮絲

修正後

171

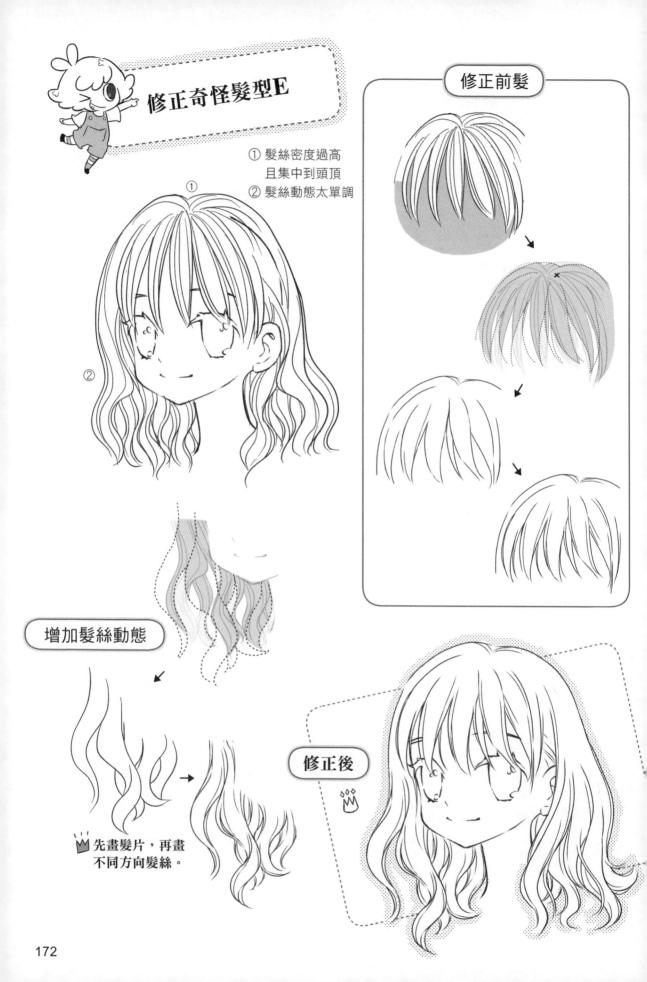

修正奇怪髮型E

① 髮絲密度過高
　且集中到頭頂
② 髮絲動態太單調

修正前髮

增加髮絲動態

👑先畫髮片，再畫
　不同方向髮絲。

修正後

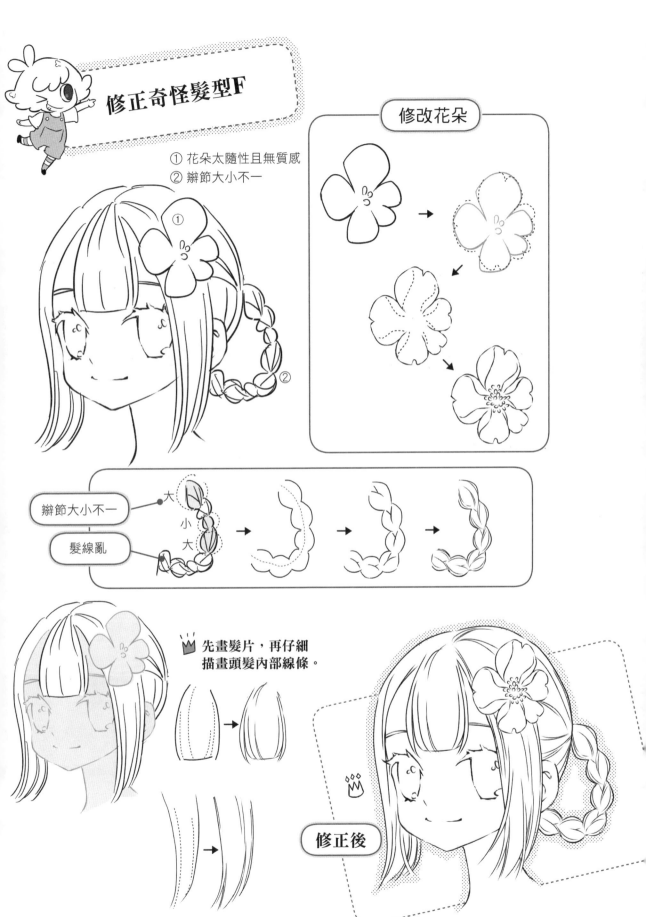

修正奇怪髮型F

修改花朵

① 花朵太隨性且無質感
② 辮節大小不一

辮節大小不一 ———— 大
　　　　　　　　　　 小
髮線亂 ———————— 大

先畫髮片，再仔細描畫頭髮內部線條。

修正後

參考真人畫髮型A

髮型書或是網路上人物照片的髮型，都可以作為創作髮型的靈感。

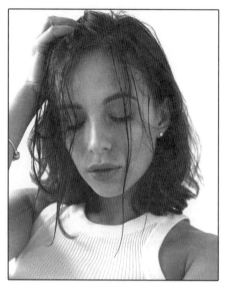
真人髮型照

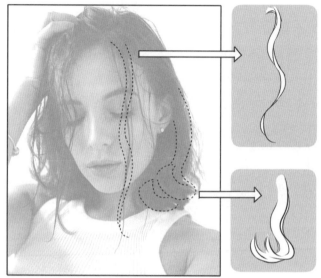
簡化髮絲細節

把上面簡化好的髮絲畫到角色上吧！

再讓髮絲動起來吧！

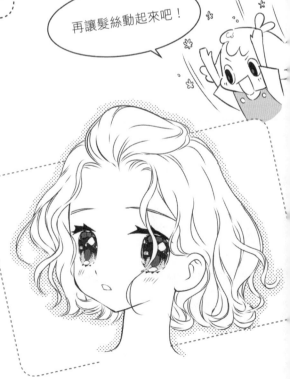

增加頭頂造型

基本髮型完成

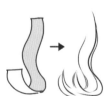

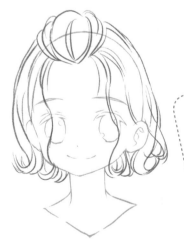

來看看其他髮型範例吧！
大家也可以試著畫畫看喔！

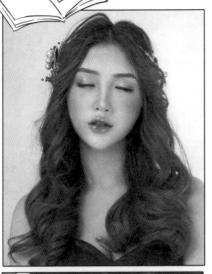

👑 髮尾大捲

👑 蝴蝶結髮髻

👑 嫵媚捲髮

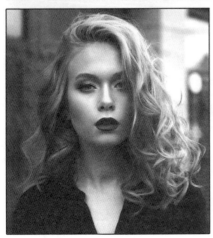

多

少

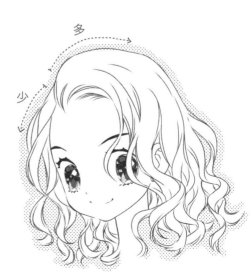

頭型素材使用說明

如果還不會畫頭部，後面兩頁提供的多款頭部素材，可讓你用來練習畫頭髮。運用方式共有三種，你可以選擇自己喜歡的來用。

我連臉都畫不好了！怎麼畫頭髮啊～

不用擔心啦！作者已經想到解決方法了。

A 直接用鉛筆在書上畫（擦掉後可以重複再畫）

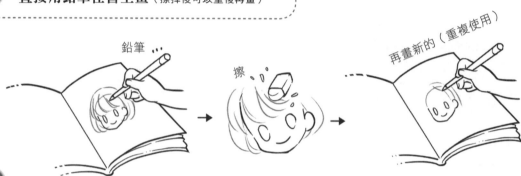

鉛筆

擦

再畫新的（重複使用）

B 用描畫方式（將頭像描畫在影印紙上）

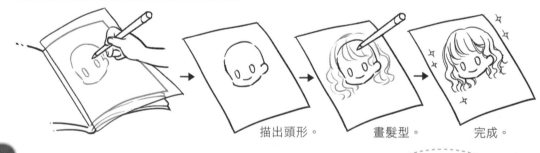

描出頭形。　畫髮型。　完成。

C 影印（影印素材頁來練習）

Copy

髮型圖鑑中彙整了本書大部分的髮型，可以直接翻閱參考喔！只要多練習，你的畫技一定會突飛猛進！加油！我們下一本見嗮！

2022
橘子

頭型練習模版 **女** 可以直接在書上練習畫髮型，也可以影印下來後再使用。

無五官頭型，可自行畫上喜歡的五官。

 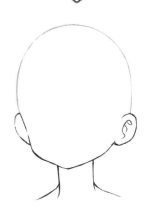

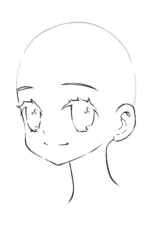 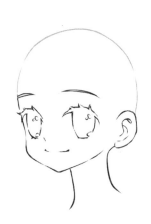 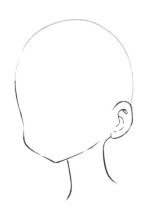

頭型練習模版

男 可以直接在書上練習畫髮型，
也可以影印下來後再使用。

無五官頭型，可自行
畫上喜歡的五官。

 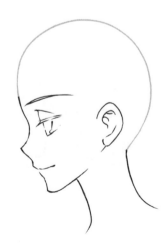 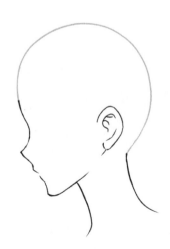

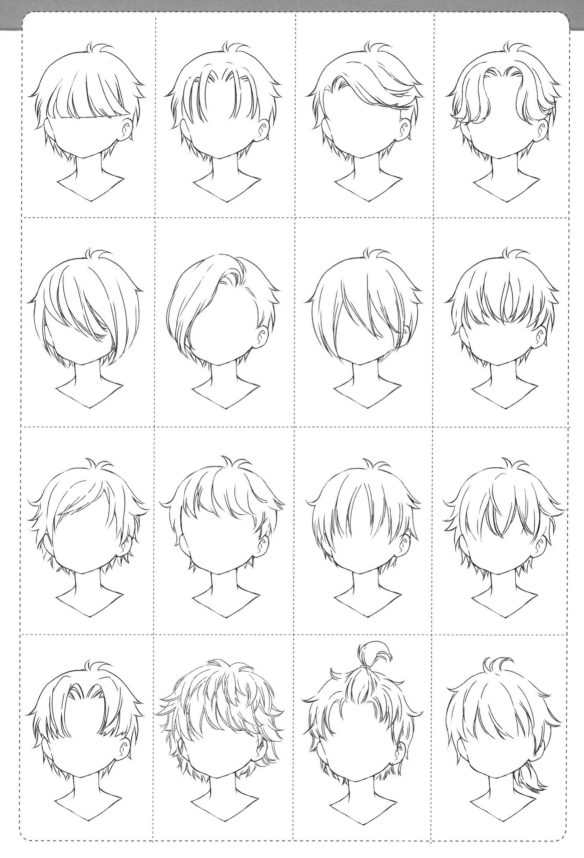

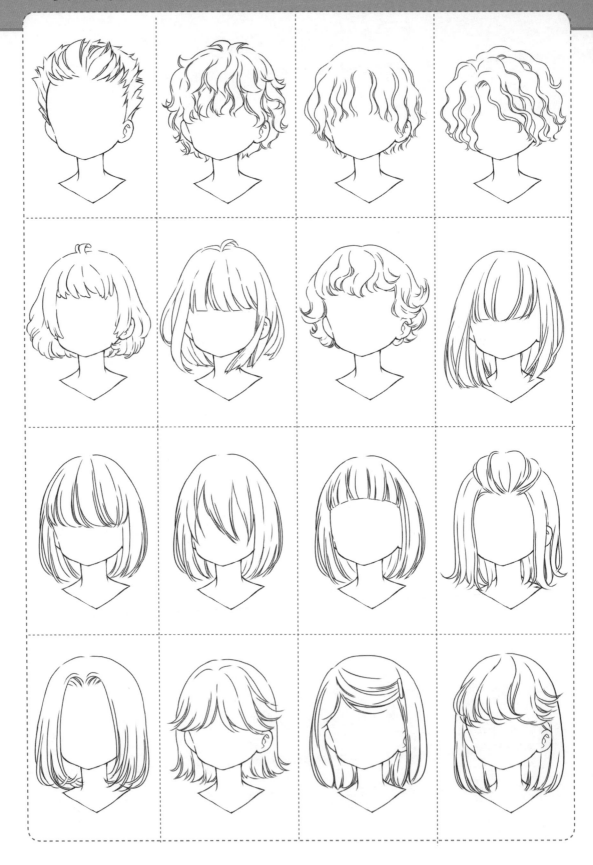

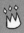
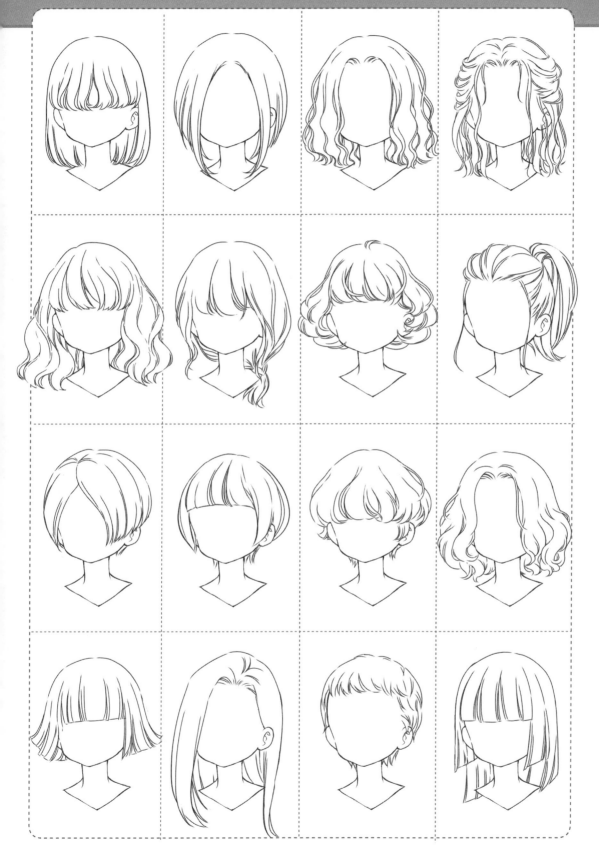

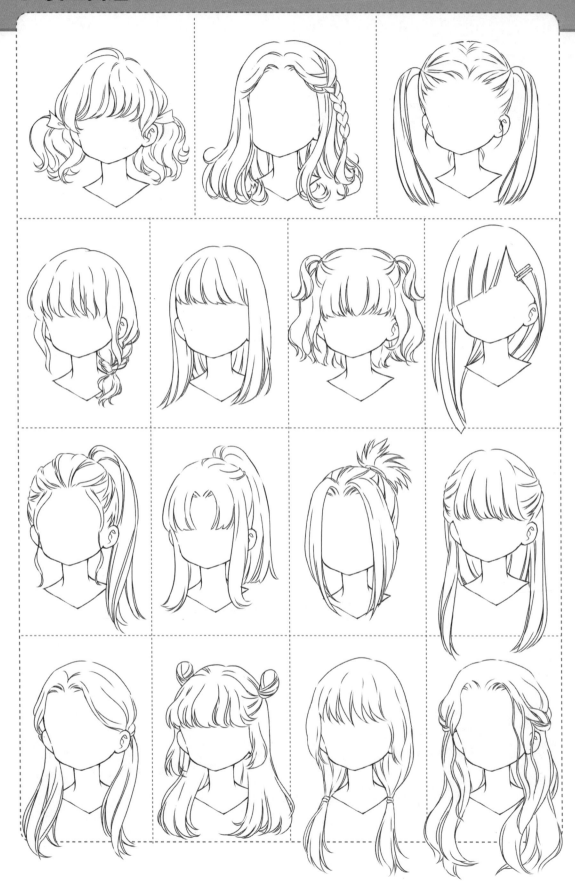

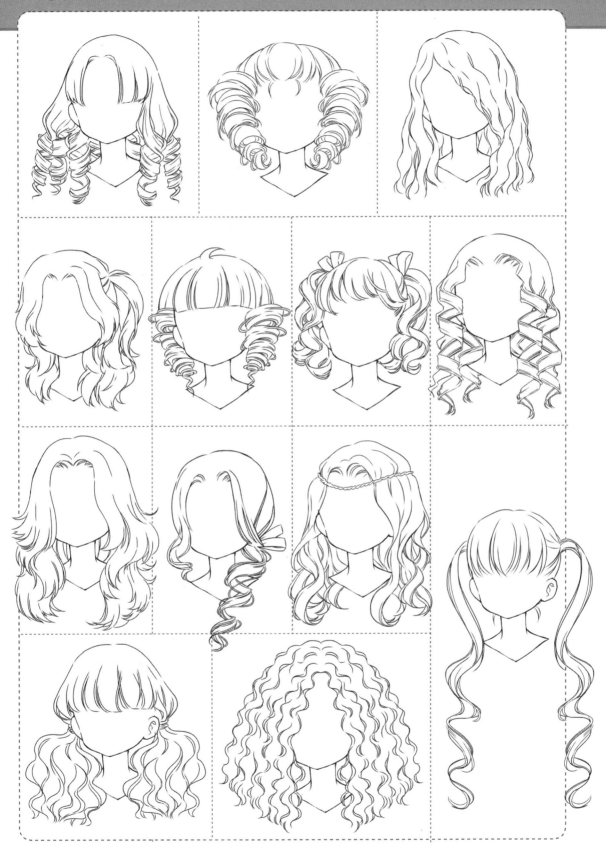

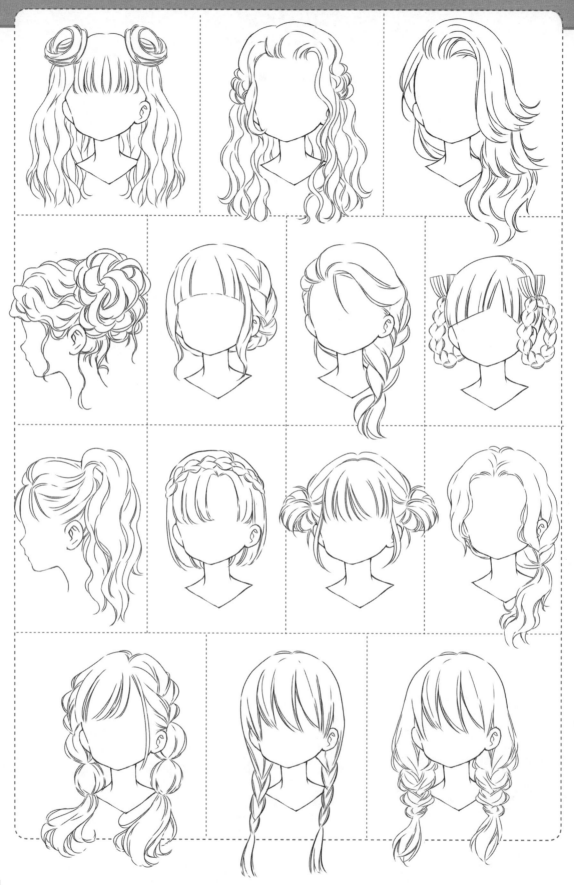

 髮型圖鑑

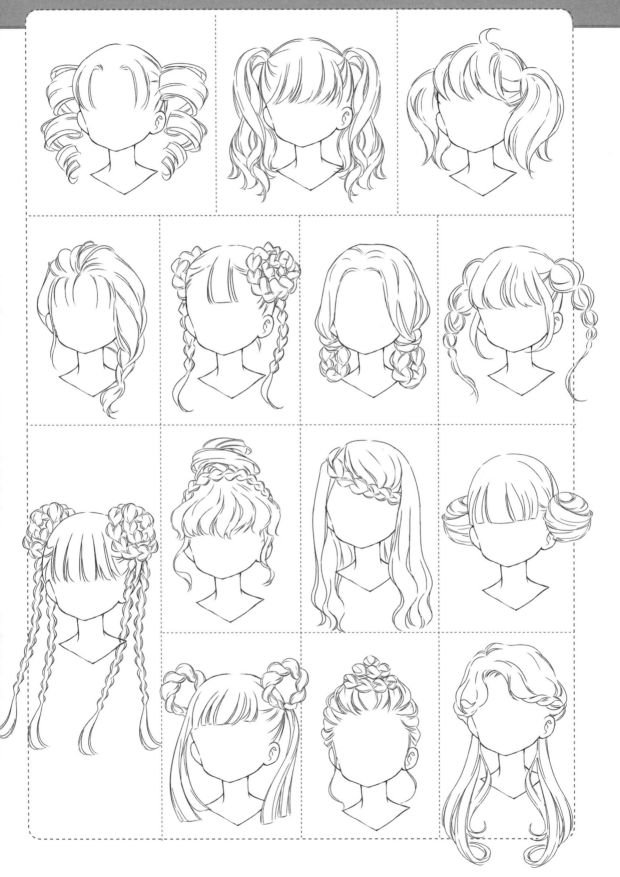

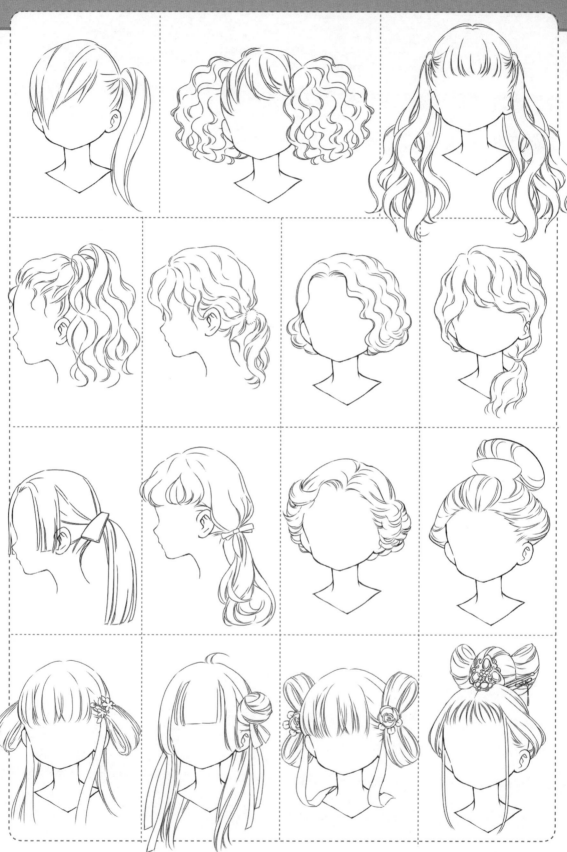

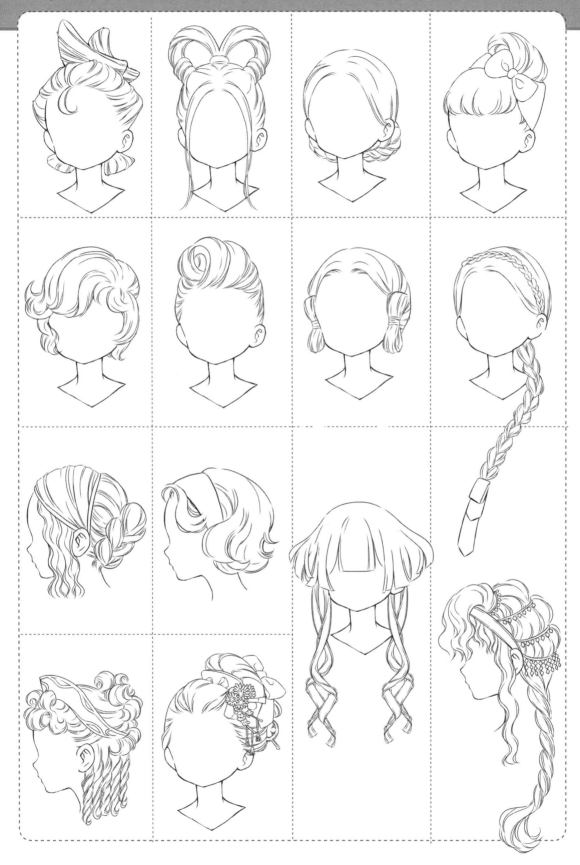

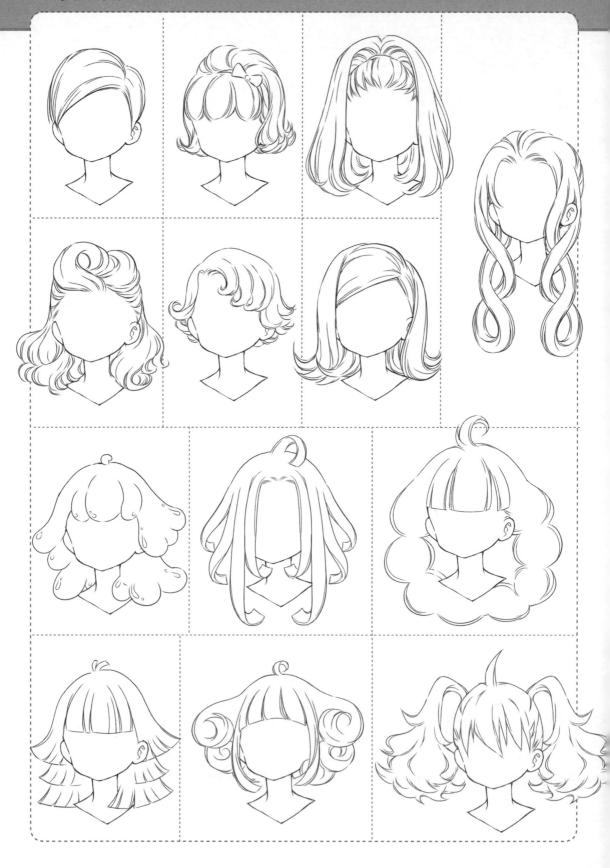

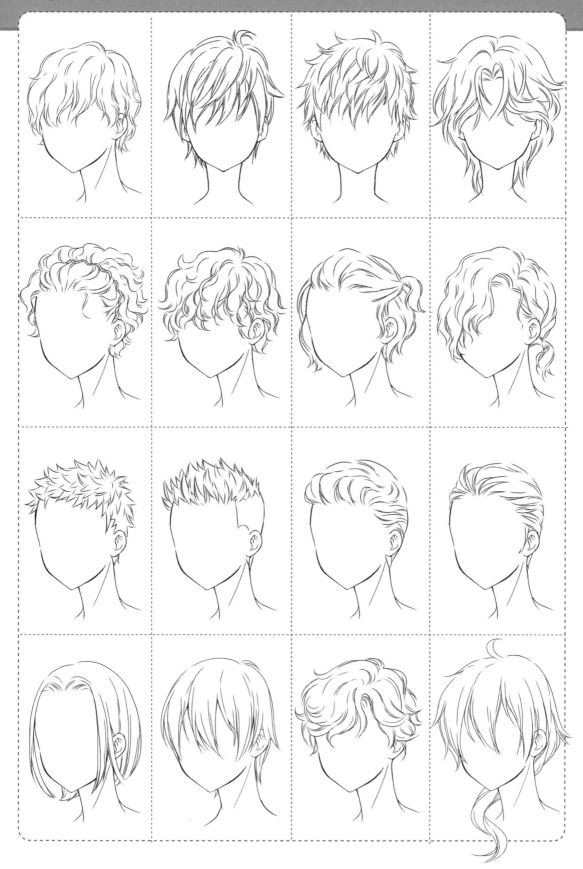

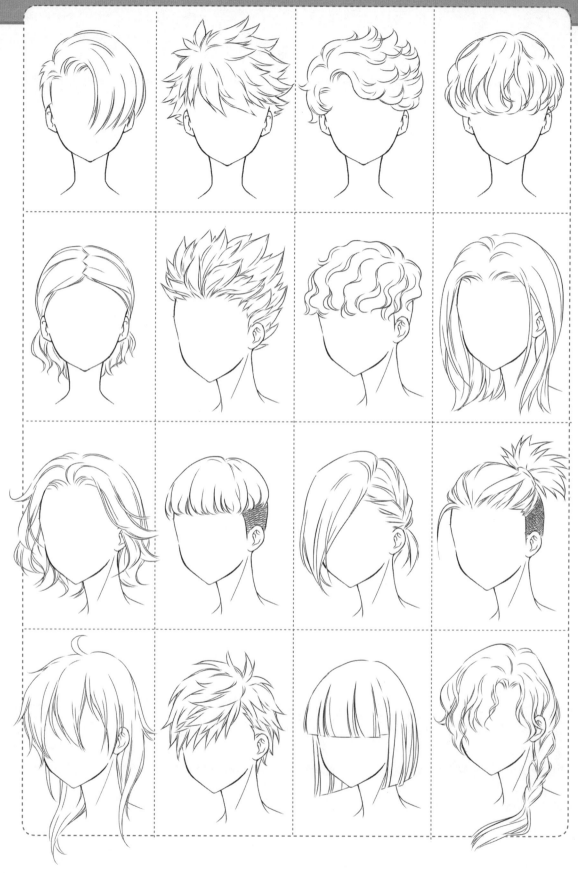

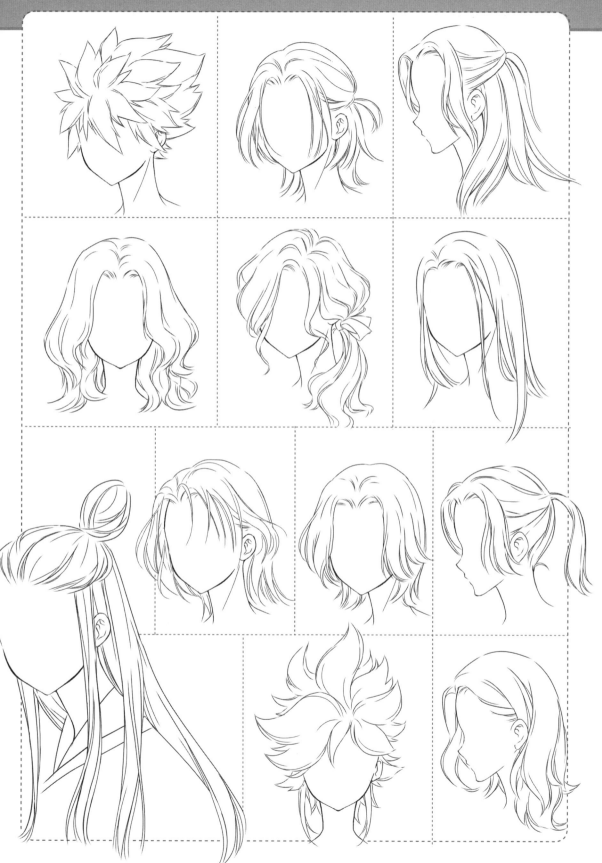

國家圖書館出版品預行編目（CIP）資料

漫畫角色髮型設計入門：基礎到應用全方位魅力發揮
/蔡蕙憶(橘子)著. -- 初版. -- 新北市：
漢欣文化事業有限公司, 2022.07
192面；19x26公分. -- (多彩多藝；14)

ISBN 978-957-686-832-0(平裝)

1.CST: 插畫 2.CST: 漫畫 3.CST: 繪畫技法

947.45 111008259

多彩多藝 14

基礎到應用全方位魅力發揮
漫畫角色髮型設計入門

作　　　者／蔡蕙憶（橘子）

封 面 繪 圖／蔡蕙憶（橘子）

總 編 輯／徐昱

封 面 設 計／韓欣恬

執 行 美 編／韓欣恬

出 版 者／漢欣文化事業有限公司

地　　　址／新北市板橋區板新路206號3樓

電　　　話／02-8953-9611

傳　　　真／02-8952-4084

郵 撥 帳 號／05837599 漢欣文化事業有限公司

電 子 郵 件／hsbookse@gmail.com

初 版 一 刷／2022年7月